U0113146

蛙怒集

陈传席 著

华艺出版社
HUA YI PUBLISHING HOUSE

陈传席

1950年生，江苏徐州人，现任中国人民大学教授、博士生导师，南京师范大学教授、博士生导师。中国美术家协会理论委员会副主任，中华文化发展促进会理事。

龙怒和蛙怒（序）

龙怒，刹时间天昏地暗，接着便是狂风大作，飞沙走石，接着便电闪雷鸣，大雨磅礴。龙继续发怒，劈雷将巨石古木击碎，狂风将大树连根拔起，天摇地动，洪水泛滥，冲毁无数村庄。千万亩良田被淹没，亿万人号啕哭叫，无家可归。雷击声、狂风声、洪水声、哀号声，宇宙为之振动。于是千万人下跪磕头求饶，拿出最好的食品上供，龙怒稍息，留下千万里尸体狼藉，树倒村毁，或白茫茫大地一片，龙怒可谓威也。

蛙怒，肚子鼓一下。再怒，再鼓一下，然后了事，想把一个池塘的水扰翻都不可能。蛙怒和不怒都无所谓。但蛙还是经常怒，也只是经常鼓肚子。

7年来，我在天津的《中国书画报》上发表了近六十余篇文章，每一次也都牢骚满腹，大概也只是蛙怒吧。

蛙怒和龙怒是不敢比的。如果是龙怒，只一次，现状也就改变了。

货比货得扔，人比人得死。既然蛙怒比不上龙怒，看来我只有一条路：得死。怎么死呢？

李鸿章《临终诗》诗云：

劳劳车马未离鞍，临事方知一死难。

李鸿章说的"一死难"，是担心他死后国是无人过问。但我的死，不是对国家前途放心不下，而是采取什么方法去死。清初，柳如是陪钱谦益跳水自杀，钱谦益说水太凉，不宜自杀。我倒不是怕水凉，也不是怕水脏，而是死也要死个痛快，被水呛死，是很难受的。

自缢，也就是上吊，那闷得更难受。上吊死的人，舌头伸得很长，想象他死时多么痛苦。

　　陈洪绶《过夏镇》诗云："有绳悬树死，无绳即触石。""有绳"即自缢，不可取；"触石"，即以头撞石。宋朝的大将杨业就是以头撞李陵碑而死的，那当然很壮烈。但力气不大的人，有时撞不死，白白流血，这方法不适用于教授。凡文弱书生最好不用"触石"法自杀。

　　用手枪自杀最好，手枪对准脑袋（不要对心脏，日本战犯东条英机用手枪向心脏射击，结果血流了很多，但人未死，后来被绞死了），"呼"的一声响，鲜血脑浆迸射，有声有色，煞是壮观。但手枪不好搞，中国法律不准私人持枪。这方法虽好，但无法实现。

　　服安眠药也不错，虽然没有用手枪自杀那么壮观，但也不受罪。但现在的安眠药经过改革后，已经不能致人死命了。

　　有人告诉我，吞金自杀是一法。《红楼梦》中有《觉大限吞生金自逝》一节，是说尤二姐想自杀，自思"常听人说生金子可以坠死，岂不比上吊自刎又干净。"于是打开箱子，找出一块生金吞下去，便死了。但黄金不好搞，我们穷教授哪来的黄金，再说黄金其实就是臭铜，活着的时候龌龊一辈子，死时还留下一肚子臭铜气，太窝囊，不干，绝对不干。

　　我又想了很多方法，都不适合。国家课题中为什么没有人研究自杀的方法呢？我如果能活着，一是填补这项空白，题目就叫《国际自杀方法研究》。因为我到美国去调查过自杀问题，美国旧金山金门大桥下临大海，水流壮阔，很多人选择在那里跳水自杀。美国人喜欢壮烈气势，死也如此。后来市政

府为了防止人们在此自杀，便决定封闭大桥。但市民反对，说："我们有选择自杀的自由。"美国是民主国家，市政府只好作罢。国情不一样，但自杀是国际问题。

北欧是世界上最富有、最幸福的地区。一般人活得很悠闲，但有思想有志向的人，常年过着平淡无奇的日子，觉得无趣，便自杀了。北欧人自杀，一般选择平淡的、静静的、尽量不为人知的自杀方法。

北欧是世界上自杀率最高的地区，但有人说日本是世界上自杀率最高的国家。我曾到日本考察自杀问题，日本自杀最集中的地方是美丽的富士山，被人称为"自杀圣地"。富士山自下至上分为一禾木，二禾木，……七禾木。七禾木以上雪多无树林，也难登上去。自杀者多选择在二禾木结束生命，因为二禾木树木多而茂密。三禾木也很好，但临死前再爬上三禾木，太累，又不必锻炼身体了，因此在二禾木自杀最佳。死后上与雪山、下与密林作伴。所以，富士山上报申请世界文化遗产，老是批不下来，怕成为世界名山后，自杀于此的人就更多了。

我写这些，表明我对自杀研究功力很深。闲话休说，现在得抓紧时间自杀，没有工夫从事这项研究了。

翻翻资料，看看前人是如何自杀的。从架上抽出一本书《资治通鉴》。哎，我现在哪有什么心思"资治"。又拿出一本书《汉书》，翻到《王莽传》，有云："紫色蛙声，馀分闰位"，注曰："蛙，邪声也"。又云："非正曲也"，又云"以伪乱真"。蛙怒集其实是蛙声集。弄了半天，我讲的都是邪声，是以伪乱真。这更严重了，那就更得自杀了。快点，又抽出一本书，上面有《咏蛙》诗："独

坐塘前如虎踞，绿荫树下养精神。春来我不先开口，哪个虫儿敢作声。"其实，后来蛙儿开口了，虫儿还是不敢作声啊。

咦！妙。这蛙声固然比不上龙怒声，不能使天下变色，但在这个池塘中，还起到作用。当然，此蛙非彼蛙。但蛙和龙比，要死；和虫比，就不必死了。看来，不自杀，问题也不大，这首诗倒救了我的命。如果你到公安局告我，根据是：人比人得死。我就会说，还有虫呢，还轮不到我呢！

现在，我把这六十余篇"蛙声"辑为一集。其实，蛙声如连成一片，也是很响的。宋·方岳《农谣》诗云："池塘水满蛙成市"，是说蛙一齐叫，有如闹市。清·陈淏才《花镜》云："一蛙鸣，百蛙皆鸣，其声甚壮。"姚光《夜起一首次钝根》云："悄步中庭群籁寂，惟闻蛙鼓似谈经。"蛙若齐鸣，如闹市，声甚壮，也了不起，而且"似谈经"，可使池塘不再寂寞，甚至可以影响主人睡觉，可使气象学家从蛙声中听出未来的天气，谁谓蛙声无益也。

陈传席

2014 年 12 月 16 日于解放军总参谋部医院病房

目　录

高呼题跋

今天看了齐白石的两幅画，其一是他八十四岁时画的《偷桃图》。画面上画一个猴子左臂抱着桃，右手遮在额上回首观望。他题："既偷走，又回望，必有畏惧，倘是人血所生，必有道义廉耻。白石老人画并题廿二字。"另一幅是《献寿图》，也画这个猴子抱桃，完全一样。看来，白石有一个底稿。但在猴子回望处，增加一株桃树而已。白石题了长跋，其中说："猴子，我信你是献寿去了……"然后把去年题在《偷桃图》的文字又写了一遍，但后面加了一句话："与今题大悖而异。"为什么去年说猴子"偷桃"，而今年又说他"献寿"呢？自己说："皆因老年人易生恻隐之心也。"猴子抱桃形象相同，但一是偷桃，一是献寿，内涵和境界就大相径庭了。这相同的画而产生不同的境界和思想，靠的是题跋。白石老人的童心、才思、情怀、胸襟、趣味就在这题跋中显示出来了。如果今天的画人画这幅画，肯定题"猴桃图"。当然，白石如果不在画上题字，也就是"猴桃图"而已。

齐白石还画了很多《不倒翁》，如果不题跋，那只是一只玩具，并无深意。但他在不同的《不倒翁》上题下了不同的诗句，如"乌纱白扇俨然官，不倒原来泥半团，将汝忽然来打破，通身何处有心肝"，又如"岁无心肝有官阶"、"官袍楚楚通身黑"、"自信胸中无点墨"。画上增加了题跋可谓点石成金，艺术的价值就大大提高了。要我看来，这题跋的价值大大超过画的价值。白石老人的正直、可爱以及对官场黑暗龌龊的憎恶，就在题跋中表现出来了。人们看到这幅画所能引起的共鸣以及不能忘怀，也全在这题跋中。是题跋赋予了这幅画灵魂。

题跋的"题"，本意是前额、额头，"跋"的本意是用足踏。一指头（前），

一指尾(末),其后,写在书籍或书画作品、碑帖前面的文字叫题,写在其后的叫跋。段玉裁《说文解字·足部》云:"题者,标其前;跋者,系其后也。"再后在书画作品上题字(他人题、自己题)也都统叫题跋了。

宋人开始在画上题诗、词、文等,画意之不足,诗文以补之,元大兴,明清因之且大发展,有的一幅作品上画仅占百分之二十,而题跋占百分之八十。宋代文官大增于前代,文官多人浮于事,便作画自娱,后来发展成为主流。文人著文,善书,于是画画亦以书法笔意,画上大题诗文,形成了中国画大异于其他国家画的更重要的特色,也使中国画更加人文化。但也要求画家必须是文人,必须有文化。这是中国画的进步。文化才能提高人的素质,因此,画中国画的人应该有很高的素质,而画中国画的人多了,也就使整个民族素质提高了。

但现在题跋在中国画上却几乎消失了,大部分画家只在画上题写姓名,或者多一个题目。偶有长题者,其跋文多抄录书本或卡拉OK歌词等,有的还错字百出、文句不通、简繁体不分。这真是中国画的悲哀,更是一代画人的悲哀。

当代画人最多,但画人文化水平也是历史上最弱的时代。当然这也和我们的教育制度有关,外国的语文比本国的语文更重要,中文不通没关系,外语不过关,升学、晋级都不行。画人自己也有问题,忙着学点技术,急功近利,像黄宾虹那样八十多岁才办画展的人不多了。元代黄公望、吴镇终生靠卖卜为生养画,黄宾虹靠开文物商店、出版为生养画,他们都不必为迎俗卖画而改变艺术的方向。现在的年轻人三十岁甚至二十岁不能卖画,就着急了。黄宾虹七十八岁还拼命购书,准备认真研究学问呢!

文化必须早学,年龄大了,学习效果就差了。技术晚学一点问题不大。金冬心、吴昌硕等都是五十岁才开始学画的,仍成为一代名家。现在的画人不读书,忙着学技术,因为没有文化的基础,技术中的艺术成分就少,人老了,画就更差了。所以,当代人多,而大家少。

所以,我要高呼题跋。因为题跋背后内涵着文化的分量。

题跋的内容好,还要书法也好。书法不好,会增加画面的丑。书法好,人们在欣赏书法的同时,也接受了你题跋内容的思想。书法要好,更需要文化基

础好，历史上没有一个文化基础不好而书法好的先例。书者，如也。如其人，其人无文化，书法怎么有内涵？怎么有书卷气？徐渭、石涛、赵之谦、吴昌硕、齐白石都是题跋的高手，同时也是诗文的高手，也是书法的高手。他们的才气也就从其中流露出来了。绘画表达人的思想、情怀和才气是有限的，而诗文表达人的思想、情怀和才气是无限的。以无限带动有限，有限也会变为无限。上举齐白石题跋即一例。

但开风气不为师

——美术官员设堂收徒议

美术官员设堂招收学生，这一话题是记者告诉我的，并问我对此有何看法。据说，美协、国画院、研究院、美术院校的部分美术官员公然以个人名义设堂拜把招收学生，一期少则十来人、多则三四十人，且一期一期招个不停，并大炒学生成果云云。

老实说，我尚不知有此事。这缘于我不读报，不看电视，不上网之故。我以前读报多而细，我个人每年花钱订很多报纸，订了都看，国内外的大事小事，我知道的不算最多也算很多。后来我悟到了一些报纸的背景和作用，便不再看报纸了，以后连电视也很少看了。我现在只看古人书，看看古今禁书，因为凡书被禁，都有原因，看看这书为什么被禁。所以，美术官员设堂收徒的消息，我至今还是第一次听说。思考一下，我认识的几位美术官员似乎还没有设堂招学生。

如果真的有美术官员设堂招收学生的话，我也不太赞成。一是凡为官，皆应忙于政务，自己画画尚未必有时间，何来空闲教授学生？二是为官应清廉，招收学生必收钱，若是无权无势的画人收学生，是为了糊口，真想学画的人投其门下，真是为了学习，倒也无可非议。官员不会贫无糊口之资吧，若真是贫穷，也应辞去官职，然后再招学生。若不收钱，又有拉帮结派，聚党营私之嫌，瓜田李下，理应自觉。三若别人（包括机构）代为设堂，或请其去授课，那就是帮别人收钱，自己也肯定得到报酬，这也应避嫌而拒绝才是。四（略）、五（略）、六（略）。

据我所知，现在的美术官员不会贫穷，即使他写画十分差，甚至在一般人之下，他的字画也是能卖钱的，（有一老板花重金购买一美术官员之作品，出门

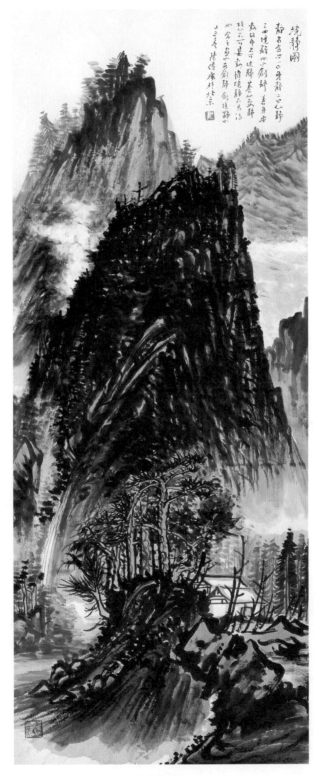

境静图

悔晚斋

就把这作品送人了)那么他们设堂收徒应该是另有目的,这目的不会是光明正大的,大抵是为了扩大势力。但这又是以手中权力而为,就不好了。那么,会不会为了传授书画之艺呢? 古人说:

但开风气不为师。

官员应以自己作品开一代风气,而不可招收门徒,自己不可为人之师。如果你的书法绘画之技确实高明,你就应该以自己的技巧创作出好的作品,以开一代风气,像古人说的那样"不为师"。官员管理一个国家、一个省、一个市,你带动一个国家、一个省、一个市,不比招收几个学生影响更大吗? 若你的技巧不太高明的话,就更不必在学生面前丢人现眼了。自己招学生,又在自己管辖的刊物上炒作自己和学生的作品,就更有点不知羞了,那就更没有意思了。

当然,学书画艺术的人,若有一点点气节,也不应投在官员门下,拍马逢迎,结缘黄势,巴结权贵,奔走公卿之门,妄图得到权势的提携,这些都是稍有羞耻心的人所不齿的。

但开风气不为师

——美术官员设堂收徒之再议

上一篇谈了美术官员设堂收徒的一些问题，似乎还有很多题外话要说。主要是教育部门。

我是一个教书匠，几十年从事教育，对教育比较熟悉。美术院校的任务就是招收学生，教育学生，因为美术院校中的老师以及以老师身份兼任官员的，如系主任、院长之类，必须授徒（即在课堂上给学生讲课），这是应该的。给学生（已考进美术院校）作课外辅导，也绝对不应收费，这是无疑的。但给校外的学生辅导，收点费用似乎问题也不是太大（但笔者绝不收费）。但院校的美术官员也最好不要在家或课外收学生，因为你掌管一定的权利，学书画的人，其中有一部分是想通过你考学的，或另有他图。可以在学校内办一个学习班，叫这些学生到学习班上去学习。当然这是一个小问题，"勿以恶小而为之，勿以善小而不为"吧，也应该注意。

有一个问题，是败坏一代风气的大问题。很多大学很多专业，当然也包括美术专业，聘请政府官员去任教，做兼职教授，甚至做兼职硕士导师和博士生导师。对此，我一直是反对的。很多大学请政府官员或类似政府（在某方面有一定权力）官员去任教，给以教授、硕导、博导的名誉，并给予报酬，其实是拉裙带关系，互相利用。或利用于公，或利用于私，都是十分卑鄙的。所聘的官员，一般也不去讲授什么课程。大部分也不能讲课。但一旦兼任教授、博导，就可以以此炫耀自己即能当官，又有学问。教育应该是一门神圣的职业、神圣的部门，岂能容忍不清不白的现象以亵渎教育和受教育者的心灵。

旧时代教育部和一些名牌大学都有明确的规定，政府官员确有学问的，而大学又必须聘他来任教，其职称最高不超过讲师。绝不聘为副教授和教

授。以此来维护大学的神圣性。鲁迅从日本留学回来，又在五四前后发表一系列文章，在全国产生巨大影响，当一个教授完全没有问题的，但北京大学只聘他为讲师。他讲授的《中国小说史略》、《汉文学史纲》不但当时无人能过，现在也无人能过，水平也绝对在一般教授之上。为什么只聘为讲师呢？就因为他当时在教育部任职，教育部也是政府部门。所以，他当了官，便不能当教授。后来，鲁迅到厦门大学任教，也是辞去教育部职务之后才任教授的。否则，他仍当不了教授。以鲁迅之学力，尚且只任讲师，今之官儿夫复何言。

数年前，我应邀到一家最有名的大学参加一次国际学术研讨会，听说这个名校聘请了很多政府高级官员任教授、博导，我就极为反对。我说："如果我当校长，政府中再高的官员，我只能聘之为讲师，绝不会聘为教授和博导。"大家笑了说："那你就不能当校长，你知道校长怎么当的吗……"然后大家感叹一番。

美国原国务卿基辛格在国际上产生过巨大的影响，后来申请到哈佛大学任教授。基辛格本来也是哈佛博士，校方审查他的学术水平合格，但校长警告基辛格必须遵守校规按时给学生授课。基辛格以自己是国际名人，要求校长给予一定照顾。校长断然拒绝，并决定不聘他为哈佛教授，显示了哈佛大学的骨气。这也是给哈佛大学的学生们最好的品德教育。我们的大学有这种骨气吗？听说浙江有一所大学到香港聘请一位有名的小说家去任教授、博导、院长，而这个小说家根本不能教书，最后成为笑柄，且落了个趋炎附势之名。大学应有骨气，尤其是在政府官员面前。而政府官员如果有一点修养的话，也是能够理解的。

我也呼吁教育部做出规定，一般不聘请政府官员去大学任教，必须聘请的，最高职称为讲师。而学校中的讲师、教授到政府里做官的，也必须辞去教职，以此维护教育的神圣性。

"捉刀"新传

我这一篇文章,虽然还是用"假语村言"敷衍而出,但是仍然未将真事隐去,只是隐去了当事人的姓名而已。

且说有一位画家,名气当然也有一点,但他和上层关系好,他所在的单位名气也很大,而且掌有权力。他虽然能画几笔,但画得不是太好。有几年间,他老是在很远的外地办画展,卖画得了很多钱。都说他画得好,有真功夫。

后来,他的画传到当地,朋友们都说这不是他的画,他画不了这个水平。尤其是画的老虎,格调未必高,但造型准确、皮毛逼真,他是没有这个功夫的。有好事者了解,原来这位"画家"忙于搞关系,没工夫画画,又要卖画,便经常去画店,看到很多画画得不错,尤其是有一位画老虎的,画得很不错,才卖200元一幅,他便告诉画店,要买一批虎,但画上不写字,更不落款和钤印章。他买了一批虎和山水之类,便在上面写上题目和自己的姓名,钤上自己的印章,拿到外地去办了画展。因为他的单位名气大,买画人想,能到这个单位肯定是有高水平的,再说画的也真有功夫。于是"名不虚传"啊,便争相购买,每次画展都一销而空。他是200元一幅买来的,销售时也只提高100倍左右而已。

大家都叫我评论这件事。我上面说"隐去了当事人的姓名",其实,大家只告诉我某大单位有这么一个人,并没有告诉我他的大名。

这件事也并不稀罕。上世纪二三十年代,有一位名气十分大的人物,跑到欧洲去,据说还是政府派去的,在地摊上买了不少油画,因为他不懂欧语,由一位中国留学生陪他并代为翻译。问他买这些地摊画干什么?他说回去学习学习。但他回国后,便开了大画展,叫"×××留欧画展"并出版了画集。画

集传到欧洲，了解内幕的人都哈哈大笑。这件事当时差不多所有画界人都知道，很多人也写文章揭露，但随着当事人死去，这些地摊上的画就渐渐真的变成了×××的画了，并被后人研究收藏，并且建起了大型纪念馆，载入史册。

明代的礼部尚书（一般谓尚书相当于今之部长，但当时仅有六部，礼部相当于现在的外交部加教育部加文化部加中宣部，实则相当于今副总理）董其昌也经常请人代笔，那时没有电话，他一个尚书又不宜登下人门求助，于是便写信请人带去，叫别人替他代笔画或写。这些信保留到现在，当时各类记载也十分多，有什么用呢？方兰坻《书论》中记有一事说：有一人收藏董其昌书法作品颇多，有一天他请董其昌来鉴定哪一幅最好。董其昌反复观看，选中其中一幅，说："此平生得意作，近日所作，不能有此腕力矣。"结果这位收藏家大惊，说："此门下所摹者也。"董以善鉴闻名，他挑出的一幅自己最好的作品，原来是无名之辈（门下）所摹。《平生壮观》又记："（顾复）先君与思翁（董其昌）交游二十年，未尝见其作画。""案头绢纸竹篓堆积，则呼赵行之泂、叶君山有年代笔……"交游二十年，未见其作画，这问题是很严重的，所以有人怀疑董其昌是否会画？但董其昌在书画界的地位至今仍然如日中天。很多人想动摇他的地位，都动摇不了。

古代捉刀者，知道为谁代笔，为人代笔的画也比自己签名的画收入要高得多。现在代笔者，不知为谁代笔，收入也不高。

前面说到那位从画店买无名之辈的画、签上自己姓名赚钱的人，如果地位再高一些，而且不怕别人嘲笑咒骂，继续做下去，并出版大画集，也就会成为著名画家，将来也会为他建纪念馆。这是出大名的方法之一。

"红妆祸水"和美女画

古人把亡国之祸嫁在美女身上，吴国之亡，缘于美女西施；"安史之乱"缘于杨贵妃，等等。还有倾国倾城之类。总之，都是这些美女导致亡国乱国。但也有人不同意这个说法，认为亡国之责主要来自帝王，和美女无关。蜀国无倾国之美女，刘禅竟成俘虏；春秋时齐桓公惧内，仍成五霸之一。

我这里说的是"美女画"（尚不是美女啊！！）。且说去某机场的高速公路上，在同一地点连续出了三次车祸。前两次车翻后车内人全亡，第三次小汽车翻下沟去，但司机"幸免于难"，其实是幸免于死，人已残。他在医院病床上苏醒后，公安人员问他何故翻车，他初不肯讲，公安人员晓以大义，说要解决三次车祸问题。他说，路旁有一大广告牌，广告牌上内容他完全没注意，但上面有一幅画，画上一美人，露脐露腿，十分动人。他贪看了几眼，车子就冲向"美女"，栽下沟里……公安人员忽大悟，三次车祸，车都向美女牌栽去。于是去掉美女牌，果然就没有车祸了。这只是一张美女画，一顾翻人车，再顾索人命。谁说艺术的作用不大！

梁隋时代的姚最作《续画品》，谈到艺术有正反两方面作用，"云阁兴拜伏之感，掖庭致聘远之别"——云台阁上的画像，使人产生崇拜之感，这就激励后人为保卫国家杀敌立功，不顾生死。立了功，后人就把他的像画在云台阁上，子孙都感到光荣。这就激励下下一代人，为了自己的像被画在云台阁上，更努力地杀敌报国——这就是画的作用。但毛延寿把王昭君画丑了，导致王昭君离开"掖庭"，嫁到远在北国的胡地，受了无穷之苦。这说明图画有对社会产生好的功用的一面，也有破坏的一面。但毛延寿的画只是导致王昭君"聘远之别"，今之美女画竟导致车翻人亡，看来，艺术作品如果放置的地方不妥，问题也是很严重的。

论改名风潮

我经常讲，坏人做了坏事，其影响仅在坏事本身，如果好人也做了坏事（比如本来是好人，后来控制不住做了坏事），其坏影响就大大超过坏事的本身。以此论类推，没有文化的人做出没有文化的事，令人感叹的只是这件事和这个人，但有文化的人要做出没文化的事，令人感叹的不仅是这事这人，如果是普遍现象，那就可能是时代的堕落。

改名，如果名错了，当然要改一下，但名对，又何必改呢？何况改错了呢？最伤心的是文化机构改名成风，而且改得十分荒唐。比如学院下辖系，这是很清楚的，如果学院下辖学院，那就荒唐了。可是这种荒唐事在有文化的机构中都屡见。我第一次知道的是"南京艺术学院美术系"改名，艺术学院下辖美术系，这是十分正确的，但美术系却改名为美术学院，这样便成为"南京艺术学院美术学院"，这就根本不通了，而且毫无意义，有时还乱了套。院之长叫院长，系之长叫系主任。现在系主任也改为院长，本来是上下级关系，现在呢！我问有关人员为什么要改名，回答是现在都改了。原来并不是南京艺术学院一家改了名。据我所知，当时改名并不多，因为没有人批评和制止，现在差不多都改了，连中央美术学院的美术史系也改为中央美术学院人文学院了。如果这样改下去，"江苏省徐州市"也可改为"江苏省徐州省"了，市长改为省长了，"北京市海淀区"也可改为"北京市海淀市"了。

至于各学院改名为大学，尚不在这次批评之列。但也和系改为院一样，反映了重形式不重实际的浮躁风气，而且出现在应该有文化的高等学府中，这就使人百思不解了。

天安门前有两座建筑物，是毛泽东指示建造的，左面是历史博物馆，右面是人民大会堂。这是传统文化的显现。传统文化中，"左祖右社"，即朝廷

的左面建造祖庙，树立祖宗牌位；右面建造社庙，社庙中树立土地神神位，人们在社庙中开会、讨论、决策大事，所以，社也有聚会之意。晋·慧远集十八人"结社念佛"，号"莲社"；明末清初江南文人结社，有"几社"、"复社"；林黛玉等人还建有"海棠社"，后来又重建"桃花社"。人民大会堂即开会的地方，中国历史博物馆即陈列祖宗文化的地方。这就是"左祖右社"的传统文化之延伸。但现在，"中国历史博物馆"也改名为"国家博物院"（中国有多少博物馆不是国家的呢？）点金成铁，而且完全没有文化内涵了。

改名风愈演愈烈，"中国画研究院"也该改名为"国家画院"。但"国家画院"较之"中国画研究院"文化层次差之甚远。"画院"又叫"图画院"、"翰林图画院"，本身具有供奉的性质，内中养一批画匠，《画继·卷十》谓"图画院四方召试者，源源而来……故所作止众工之事，不能高也"。"众工之事"而不是有学问人之事，且"不能高"。当然，现在画院中也有高者，当另议。但画院到处皆有，聚一些人在里画图画儿。但我是"研究院"，研究就高了，有学问了。本来高雅且有文化内涵的名，却改为无文化内涵且一般化的名字，令人感叹。

我大概浏览了一下，改名都有一个目的，增加官气，去除文气。系改为院、院、馆前面加"国家"，都是为了官气重一些。至于改得是否通顺、合理、有文化，就顾不得了。有的也许是不懂，"不懂"就是没文化的意思。没文化的人却在有文化的机构中，悲夫！其次是为了建立政绩或业绩，我没本事把一个单位建设好、改造好，为官一场，没留下政绩，但这个机构在我手中改了名，这"绩"或"迹"也就永垂不朽了。比如一个市长把一个市改造好，经济搞上去，文化搞上去，人民生活水平提上去，不容易，但改个名就容易了。江苏有个淮阳市，本来是具有悠久历史的文化名城，现改为淮安市，这一改，人民生活水平就提高了吗？真是活见鬼。

改名风潮体现出一代人：失控、浮躁、虚假、没有文化……

八大山人和七大山人

　　韩复榘任山东省主席时，有人嘲笑他本是一个军阀，没有文化，便编了一个"关公战秦琼"的故事，说他看了"关羽过五关斩六将"的剧，知道关羽是山西人，但他要突出山东好汉，便叫山东英雄秦琼出来战关羽。但关羽是汉末人，秦琼是唐初人，这当然是荒唐的。后来有人考证说，韩复榘行武出身，却正因为文化水平高于一般人，才青云直上，官至河南省主席、山东省主席、国民党第五战区副司令长官兼第三集团军总司令。他绝对不会有"关公战秦琼"的说法。但韩复榘即使文化真的不高，问题也不太严重，因为他不是管文化的官。

　　我这里说的是一个真实的事，也就是前几年发生的。一个省主管文化的大官（省里大官，非国家级）喜爱书画，到处向画家要画，还托我向画家要过画，我还真的到南京找到一位老画家为他要过一幅画（我分文未付，至今觉得对不起这位画家。这位画家也去世了），他拿到画后，便不再理我了。他主管文化，凡是和画有关的，他都要亲自过问。省博物馆也属他管辖。有一次，一位外国学者要参观博物馆，本来他打个招呼，叫博物馆接待就行了，但他要发挥自己对艺术十分内行的知识，就亲自办。他不懂外语，便带了翻译和随从官员去了博物馆。到了博物馆，本应由博物馆专业人员对这位洋人介绍一下本馆情况，但这位大文化官儿却要亲自介绍。说到藏画，他说："……我们博物馆藏画十分丰富，质量也高，比如最有名的八大山人的画，我们就有了七大山人的，仅缺一家……"翻译准确地把他的话翻译为英文。谁知这位洋人对中国文化十分精通，反过来告诉他"八大山人是清初一个画家，姓朱名耷，因为好读佛家的'八大人觉悟'，便自号'八大山人'，并不是八个山人……"

因为在洋人面前丢了丑，这个事件被称为"国际事件"，随从的文化官员本来也为自己的领导精通绘画史而自豪，"我们的领导是有文化的啊"，后来知道八大山人是一个人而不是八个人，而且又弄出"国际事件"，问题十分严重。但领导是高级官员，自然没有错，随从的文化官员也不会错。错在翻译！翻译说："我完全按领导讲的译的，我完全没有译错……"但翻译遭到严厉的批评，"领导把八大山人说成八个人，你不该这样译，你应该译成一个人，你应该知道……"翻译说："我只通英语，不通美术，怎么知道？"最后这些大文化官儿认定这位年轻的翻译文化素质不高，连美术历史都不懂，甚至连最著名的八大山人都不知道，乃至造成了这次严重的"国际事件"。"当翻译不但要懂外语，还要有文化，你如果知道八大山人，就不会有这次错误……"翻译被组织上批评之后，这事就平息下去了，一切都照旧。也就是说，主管文化的大官，依然是大官，随从的文化官儿依然是官儿，只暴露了翻译人员文化素质不高。有人还说这是中国特色。好玩。

书画价和垃圾处理费

我乘汽车好晕车,据科学家讲,耳朵灵敏的人好晕车晕船。我的耳朵确实不错,坐在车上、走在公园里,别人讲话都会进入我耳朵中。昨晚听两个人讲话,有点意思,录于此。

你说中国书画价格是高是低?我看有的书画价格太低,有的书画价格太高。你讲具体些。比如傅抱石一幅画才卖六千多万元,李可染一幅画才卖两千多万元,这都太低了。他们都是以生命换艺术的,傅抱石才活了六十多岁,他的生命都消耗在艺术上了。现在的大款只要和腐败官儿勾结上,几天就赚六千多万元,而在画家是一生心血,苦练几十年啊!所以,他们的画价太低了。

哪些人的书画价格太高呢?那些制造书画垃圾的人书画价格太高了,尤其是书法。那他们的价格应该是多少呢?应该是负数。他们的书画都是垃圾,把垃圾给人家还向人家要钱,这太不合理。应该给垃圾处理费。以前每平尺一千两千的,现在反过来应该……难道卖一张书画作品,不但不要一万两万的,还要反过来给买书画者每平尺一千两千吗?当然不必要那么多,这幅书画带回家,要付运输费,放在家中,要付保管费,扔在垃圾箱里,要付垃圾处理费。注意,北京的垃圾处理费比较高,所以书画要卖给北京的客户,要多付些钱才对。

果如是,我也要当收藏家了,起码可以赚些垃圾处理费。我看你不是当收藏家,而是捡破烂的。浙江有个"收藏家",花了几亿元买了很多"艺术品",专家一看,全是垃圾。其实这样"收藏家"多得很,深圳有个大款,盖了几处大楼,收藏艺术品,我去看,全是垃圾。没办法。那么,制造垃圾的人……

（以下听不清了）……（又听清了）问题是有人养这一批制造垃圾的人。又是画院，又是协会……你不要打击面太大，画院、美协、美术院校都有一批精英艺术家，你刚才说的傅抱石就是从高校到画院的，李可染一直在美术学院……当然是，我又不是指所有人，但太多了。叔本华说天才只有三种，一是美术家，一是音乐家，一是诗人，其他可谓干才。真正的美术家必须是天才，天才一个时代能有多少？现在我们养了多少？都是天才吗？你也不必过分担忧，等到卖书画需要交垃圾处理费了，这样的垃圾也就少。不要乱讲，隔墙有耳，防止有人听到。听到怎么样？"画家"听到会骂你，"书法家"听到更要骂死你啦……

改名和改称

"改名"的问题，我已谈过，现在谈谈"改称"。"称"这里指的是职称。经常在杂志、报纸上看到介绍某某画人，是"国家一级美术师"、"国家二级美术师"，名片上也这么写。看后，我都吓得半死。这"美术师"这么厉害吗？"一级"还有"国家"。据我多年研究并查阅大量资料所知（也许孤陋寡闻），只有"国家主席"可以在职务前加"国家"二字，连"总理"也只能在职务前加"国务院"而已。省长只能称某某省的省长、部长只能称某某部部长，看来，这美术师和国家主席差不多平级，但国家主席只有一人，这"国家美术师"则遍地皆是，上趟厕所都能碰到好几个。

我的毛病是好怀疑，对任何时候任何话都不信以为真，也不信以为假。于是我便找到有关部门查询，结果好几个部门都告诉我，文件上规定，画院画家的职称是：一级美术师、二级美术师，美术员，以前叫助理美术师。从来没有"国家一级美术师"、"国家二级美术师"……我又找到权威部门证实，也是如此。

这"一级美术师"和"国家一级美术师"区别就大了。前者是属于一个画院的，后者是属于国家的。画院的最高者也只属于省，且是属省文化厅、文化局的（最近改名为"国家画院"的画院，也只属于文化部），因此其职务职称不应该高于省长，但"国家"二字一加，显然有高于省长的意味。——画画人对"官气"是多么向往啊！

这问题本来还想说很多，但又怕美术师们读后受不了，那就暂时不讲了。但中国人无聊的情绪和好加官加衔的习气随处可见。比如，大大小小的报刊总爱把"学生"改称为"学子"。当然，像钱钟书、季羡林、朱光潜这些

从海外归来且已脱离学生身份的人,可以称为学子,而不宜再称为学生。但在校学生,有的只是中学生,也称为学子,有必要吗?学生这个词,古已有之,如《后汉书·灵帝纪》中有"始置鸿都门学生"。"学"有学习之意,"生"有年轻、后生之意,是从学生的生演化而来,正在学习长进的年轻人。一提"学生"这个词,很令人向往,笔者当教授、博导多年,仍向往学生生活,每见到小学生背着书包上学、大学生们在花园树林中背外语,就十分羡慕(虽然我也经历过)。而且"学生"这个词也十分明确,就是在校的大中小学生,又雅气,为什么非改称"学子"呢?当然古代也有把学生叫学子的,那是十分罕见的,而且指的都是有很高文化水平、国家栋梁级的人。古代国子监出来的人都是政府官员,但仍称国子监学生,只是偶见注释中有称学子的。近现代不学无术的人动辄便把学生(乃至中学生)称为学子,而有学问的人称"学子","莘莘学子"者,指的大多是秋瑾、陈独秀、郁达夫一类人。即使学生可称为学子,但仍没有学生的概念准确,又何苦把现在大家都清楚的概念改含糊呢?这体现出一部分人的无聊。但这类改名、改称、改词的事随处可见。大多是把正确改为错误,少数是显得无聊。总的说,体现了一代人无文化。

古代,朝廷置翰林院以备顾问,翰林院内皆非常有知识和一技之长的人,所以,不会出现大的错误。现在是否也要建一个类似翰林院的机构已备政府顾问呢?当然,倘若建了,进入翰林院的人也未必有知识,但要有关系;而有知识的人,又未必能进翰林院。反正是没办法,讲了也白讲。

"书画之乡"的启示

　　今天，"宿州市书画晋京展"开幕，观众看后两次吃惊，一是宿州市下属的一个萧县居然产生国际、国内著名书画家一大批，其中有中国现代美术运动先驱王子云，王留学法国六年，后执教于国立艺专和西安美院，培养出国际级和国内一流的美术人才如赵无极、刘开渠、王朝闻、艾青、朱德群、吴冠中、王肇民等。刘开渠是一代雕塑大师，王肇民是中国水彩画大师，朱德群是国际著名画家，都是萧县人。曾任天津市美协副主席的著名版画家吴燃以及安徽省美协副主席、著名山水画家郭公达以及王青芳、萧龙士、刘惠民、卓然、欧阳龙、薛志耘等皆萧县人。一个小县产生这么多书画家，怎不令人吃惊。萧县被称为"书画之乡"，名不虚传。

　　二是这个萧县，连理发匠、卖油条的都是书画家。宿州市有书画大军十万人。这次晋京展，由各个区、县选送至市，市组织专人挑选；又送省，省又组织专家挑选，最后大约有500幅送北京，由中国美术馆组织高水平而有眼光的书画家在无任何干扰情况下再次挑选，原定只选85幅，后来不忍去除，保留了100余幅。其中一幅优美的书法，作者就是一位炸油条卖油条的中年人。他们夫妻俩靠在街头炸油条为生，早晨炸油条，下午晚上便写字。我看后十分敬佩，还和他们夫妻俩合了影留作纪念。很多人认为他的书法超过一些全国著名书法家的水平。元代"四大家"之一吴镇一生靠卖卜为生。吴镇每日在街头为人占卜看相，得了够吃饭的钱以后，便去画画，结果成为元代四大画家之一。

　　前时报纸报道，北京大学毕业生去卖猪肉、卖香烟。今天这里又有书画家去炸油条，有人大惊小怪，而有识之士一致认为是好事。北大毕业生为什

么不能去卖猪肉、卖香烟? 书画家为什么不能去炸油条? 或者, 炸油条的又为什么不能成为书画家呢? 宪法上规定北大毕业生不准卖猪肉吗? 书画家不准卖油条吗? 如果有, 宪法也得修改。反过去, 如果认为北大毕业生必须去钻营做官, 书画家必须骗人去卖画, 那才是庸俗的、低下的。如果全中国, 所有卖猪肉、卖香烟的, 都是北大毕业生, 所有炸油条的都是书画家, 那么我们国家的全民素质就大大提高了。

书和画的作者, 固然需要精英, 但不是最重要的。正如体育, 专业体育家不是体育的目的, 体育为了健身、全民体育, 为健身而体育才是目的。书画是为了陶冶人的性情, 孔子曰: "游于艺。" 还可以提高人的修养、素质。尤其是书法, 写唐诗、写宋词, 这位炸油条的写的是《石鼓歌》, 他就要研究唐诗、宋词、《石鼓歌》了, 甚至要研究 "石鼓文", 他的修养不就提高了吗? 到了共产主义, 不要军队, 不要警察, 不要公安局法院, 靠什么? 靠人的自觉, 人的自觉哪里来? 靠修养。提高修养靠什么? 业余书画正是提高修养的途径之一。我的意见, 宁可少一些平庸的乃至一般的专业书画家, 而多一些业余的书画之乡。这是提高全民素质的途径之一啊。

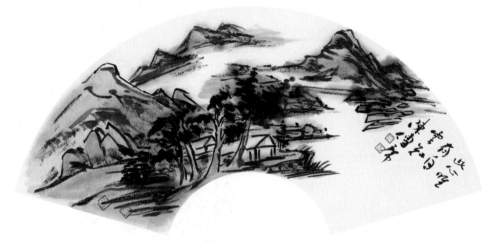

此心唯有白云知

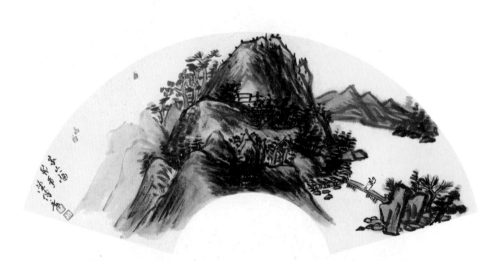

家山隔几重

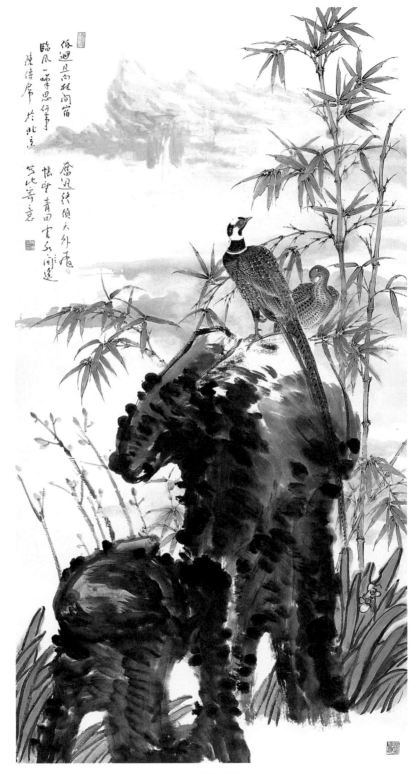

双雉竹石图

有话则短，无话就算

写文和画画，最忌讳"有话则长，无话则短"。你有话要讲，但讲得很长，别人就听厌了，你也浪费别人时间，鲁迅谓之"图财害命"。你无话，还要讲。无话就不讲，为什么还讲短呢？所以，我把这句话改为："有话则短，无话就算"。尤其是开会，请了很多官儿在台上，还要有画家代表、主办方代表，等等。台下大家嗡嗡议论，根本没有人听台上人讲话，但台上的官儿仍在作长篇讲话，而且每个人都要讲一番，几个小时没完。有时他们也叫我上台并讲话，我都拒绝。但已宣布我讲话，推来推去更不好，我只讲一句"祝大会成功"，马上结束，只几秒钟。如果一个人只几秒钟，那就好得多。前时，我在欧洲参加一个真正的国际性大会，全世界一百多个国家和地区的艺术家都被请去，那么大的一个宴会也是开幕式，主持人只讲半分钟不到的话："感谢上帝，感谢各国艺术家光临，干杯。"就结束了。大家还希望他多讲几句，但他却没有了；而我们的会议，大家都希望台上少讲几句，快些结束，他却"有话则长"，甚至长到半个小时。话一结束，大家忙着鼓掌，不是欢呼讲得好，而是欢呼终于结束了，大家可以不再受苦了。

写文章应该"有话则短，无话就算"。

画画更应如此。唐·张彦远在《历代名画记·卷二》中说："夫画物特忌形貌采章，历历具足，甚谨甚细，而外露巧密，所以不患不了，而患于了，既知其了，亦何必了，此非不了也，若不识其了，是真不了也。""历历具足"即"有话则长"，"亦何必了"即"有话则短"。一幅画，若添来补去，"若不识了"，那就会无穷画下去，越画越糟。很多画家，在画速写时，画得很生动、精神，一正式落到正规画稿上，反而不如速写稿生动精神，就是速写稿贵在"速写"，

"有话则短，无话则罢"。而正式画稿，则"有话则长"了。有时画家随意涂抹几笔，十分生动，到了正式落笔，反而不行。"随意落笔"犹如"有话则短"，把最重要最精神的东西表现出来，其他的不再"历历具足"，"正式落笔"则十分讲究，起承转合，一步一步深入，反而啰嗦了、繁化了，精神则被掩盖了。这正如"有话则长"。

所以，开会讲话讲演、写文章、画画，都要遵循我的"修正主义"观点："有话则短，无话就算"。但这和林语堂说的"绅士的讲话，应如少女的裙子，越短越好"不一样。我说的"短"则是精炼、浓缩、炼金去滓，是删除废话、套话，是单刀直入、直取精神处。

"不参加评奖"

——访三百砚斋启示

我以前研究"徽商和新安画派"时，知道歙砚上雕刻的绘画书法皆出自文人之手，但我去歙县屯溪看现在的歙砚上雕刻皆平庸俚俗，了无兴趣。徽州一位诗人徐卫新知道后，对此颇不平，便带我去看真正的歙砚艺术——屯溪老街的三百砚斋。三百砚斋的厅堂很大，里面挂满了国家一大批领导人到此观看的大照片，还有外国要人来此参观的照片。原来三百砚斋的砚是作为国家礼品赠送给国外元首或什么重要机构的。但我想，砚是文人用的，而且是中国文人用的，中国的文人说好，才好，外国元首懂吗？但一看到陈列的砚，果然比市场上常见的砚好得多。这时，三百砚斋的主人周小林知道我到了，十分高兴，忙出来迎接，寒暄一阵后，便阻止我在大厅看，带我到楼上他的秘藏室中看。秘藏室很大，藏满了各种各样的歙砚。我看后，大吃一惊，原来世界上有这么好的艺术！不但砚石好，全出自老坑（宋坑），而且设计得好、画得好、写得好，刻得也好。这一次完全改变了我对歙砚的印象。主人告诉我，楼上的砚才是给文人看的，给你陈传席看的啊。原来，楼下大厅里陈列的是商品砚，还有一部分高级礼品砚。很多领导人就是看了这些高级礼品砚才赞不绝口，又是拍照，又是题词。但真正的艺术品，三百砚斋主人是不轻示于人的，伯牙碎琴，是悲无知音，如遇知音，"不惜歌者苦"啊。

主人也陶醉这些砚中，谈起他不受庸俗艺术干扰，潜心创作，其中三点对人们颇有启发。

一、为国家创作最好的艺术品。取之于砚，用之于砚。三百砚斋也必须先赚钱，以商品砚赚钱，赚了很多钱，主人不抽烟，不饮酒，不赌，不嫖，省吃

俭用，寻找最好的不计名利的艺术家配合，潜心创作最好的艺术，准备将来成立歙砚博物馆，捐献给国家。一想到捐献给国家，留给后人，他们就非常认真，而且不轻易示人，怕被人巧取豪夺。

二、纯粹的传统。主人认为中国的传统艺术自成体系，以文化为底蕴，而且格调之高，外国艺术无法比拟。他们不但不搞中西结合，而且绝不接受西方艺术影响，若稍一借鉴，中国味就不纯，格调就不高。果然，三百砚斋的艺术都是纯粹的中国味，看惯了受西方艺术影响的中国作品后，再看这些纯粹的中国味，十分感人，十分亲切。当时我感叹说，还是纯粹的中国味好啊。

三、不参加评奖，任何形式的评奖、展览都不参加。因为你一参加评奖，就要按评奖者的要求去做，时间长了，自己的想法就没有了。"评奖者"的档次高的不多，懂艺术的也不多。我们只按自己的要求去做，达到最高水平。再说，你一想参加评奖，就有名利之心，而且是小名小利，这对高雅艺术妨碍最大。我们要求大名、千古名，又何在乎你这个小名小利呢？主人强调，不参加评奖最为关键。一旦参加评奖，我们的艺术就完了，评奖要求有新意，有时代感，我们追求的恰恰是古意，古到一定程度才高。艺术有称"高古"的，没有称"高新"的。只有科技要高新。潜心于艺术，你想的是参加评奖，还能潜心吗？

这三条对于今天的艺术家应该有些启发。

三百砚斋的砚不参加评奖，但观者无不称赞，不胫而传至全国上下，乃至全世界。所以，国家最高机构也要定制他们的砚作为国礼。但三百砚斋主人不卑不亢，从不拿自己的砚作为礼物去拍马奉迎。有人说某高官喜欢他的砚，叫他拿一方送去，立即遭到他的拒绝：我不要做官，也不要他赞助，我为的是艺术。上级来定做歙砚可以，按手续付款，订好合同，他们也自会精心创作，绝不会拿出差的作品。但国宝级的歙石，也绝不会在他手中流出国外，他要留给国家，留给子孙后代。

一个真正的艺术家，也必是真正的爱国者啊！

英国的国际艺术节（上）

2007年7月，我应邀去英国的牛津，参加Art in Action的国际艺术活动。Art in Action的本意是"艺术在进行中"或"进行中的艺术"，我把它译为"现场艺术"。活动起于民间，主要由牛津大学毕业的一批基督教徒出资筹办。中国的民间怎么也敌不过政府，但欧美的民间大多胜过政府，比如最有名的大学哈佛、耶鲁、普林斯顿、剑桥、牛津等全是私立的，最有名的博物馆也是私立的，国立博物馆反而赶不上它们。"现场艺术"就是要在现场进行艺术创作，使观者可以亲眼见到艺术家的创作过程。

发起这场艺术活动的一批人是为英国着想的。丹纳曾批评英国只出大兵，不出艺术家。原来英国在工业革命成功后，其工业产品在军队（大兵）的支持下，几乎畅销全世界。大机器生产渐渐替代了手工业生产，手工业产品几乎在英国绝迹。艺术作品其实也属于手工业产品，英国的艺术本来就没有像意大利和法国那样的辉煌历史，现在就更加暗淡。而且这批为英国着想的人士看到手工业生产的长处和好处，乃是大机器生产所无法替代的，他们希望英国人能重视手工的作用。于是便出资邀请世界各国的著名艺术家，携带作品和创作用具、材料，到英国的牛津从事现场艺术创作，让英国人看看这些艺术家的惊人技巧，希望能引起英国人的兴趣和重视，以期发展英国的手工和艺术。同时英国人如对艺术家的作品感兴趣，也可以现场购买。主办方并不为赚钱，也不希望过多地赔钱，因为各国艺术家飞到牛津，来回路费（飞机票）、在牛郡食宿活动经费都由主办方出，所以，艺术家的作品如能出售，他们便从中抽取百分之十或百分之十五。如果赚了钱，他们便捐献给慈善事业，当然如果赔钱，便只好自己出了。这样活动已举办了27届。因为影响巨

大，活动期间，不仅世界各国的艺术家受邀请而来，欧美日澳等世界各地的好事者（收藏家等）也飞来观赏并选购艺术品，甚至会向艺术家大批订货。

英方委托我和石莉每年组织一批中国艺术家携带作品赴英，这是第二次了。但这一次很不顺利，先是我们请的艺术家不配合，订好的飞机票取消，再订票，直飞英国的飞机已无，只好先飞到DUBAI（迪拜），在DUBAI停留后再飞牛郡。到了牛津，英方招待殷勤，安排很好。英国人浪漫颇令我们艳羡。每年活动都安排在大草坪上，广大的草坪近于大草原，间有大树，他们撑起专门制作的巨大帐篷，一个国家一个大帐篷，高约五六米，大约二千平方米一个。小国家人少的也有一千或六百平方米大小。空气新鲜，阳光明媚，风景秀丽，比在美术馆中大异其趣，再说世界各国来了那么多艺术家，也不可能有那么大的美术馆啊。中国的篷子较大，因为韩国、新加坡也附在中国艺术篷之中。中国篷附近有印度篷，印度附近几个小国家的艺术展也附在印度篷中……展品挂好（布置好）之后，每一艺术家又有一个案椅等场所，可以在里面画画或雕塑等。可是天公不作美，开幕前一天及整个活动期间，大雨瓢泼，英国遭遇历史上少见的大雨灾，飞机停飞，火车停开，连汽车也开不进。我想，这次完了。但出乎意料，开幕那天以及其后几天，人山人海，各帐篷中人拥挤不堪。英国人很有兴趣来观看艺术作品，有很多妇女还带着孩子来看。如果在中国，遇到这种天气，可能会空无一人。但看的多，买的少。那位刺绣艺术家卖了几十万元，一位摄影家卖了不少。我的大画一幅未卖，但小画也卖了不少，因为小画便宜。开始我的画价很高，大约1.8万元每平尺，她们都吓坏了。我自己主要是来看看玩玩，卖不卖无所谓，但一幅不卖，对不起主办方，所以只好忍痛降价。当然卖钱多少，主办方并不知道，全靠自觉，我也如数按规定交给主办方，似乎还多给他们不少。但是大多数艺术家几乎一幅未卖。主办方告诉我们，主要是大雨，来看画的人皆是一般观众和当地及伦敦的艺术家，收藏家和国外画廊因大雨所阻一个也没来，这次收入连以前的百分之十也不到。这场大雨对艺术家和主办方都是巨大的损失。我当时只说："人有千算，天只一算。"

来和我们交谈的艺术家很多，其中有很多学中国画的英国艺术家，年龄大约都在五十岁上下，又以女性居多。她们不大懂中文，也不会讲汉语，但对

中国画十分了解。事后她们邀请我们去她们的家中做客，她们也到中国店中去买宣纸、中国毛笔和颜料，她们画的中国画也别有味道，而且她们是靠卖画为生的。她们只说"中国画"而不说"水墨画"，并且说是"非常喜爱中国画才学中国画的"。我说："中国人当中有很多人大声疾呼，要改中国画叫水墨画，因为人家英国画不叫英国画，法国画不叫法国画……我们为什么叫中国画？"她们立即说："我们叫中国画，而且法国人、意大利人、荷兰人，差不多欧洲艺术家都叫中国画，不叫水墨画……"我们当时就愣住了，为什么外国人都叫"中国画"，而我们中国人却反对叫"中国画"呢？因为人家不叫英国画、法国画，就要去讨好别人，这太……

英国的国际艺术节（下）

英国国际艺术节的主办者是为英国人着想，所以想得很周到，每个帐篷中都有很多讲座，讲授艺术的知识和技法。主办方给予讲演者很高的讲演费。他们看到我的简历中有"文学博士"一项，便请我吟诗，并请一位英国诗人（对中国诗颇有研究）配合我。按时讲演，这位英国诗人开讲时，台下空无一人，我想："这讲给鬼听的。"但他照讲不误。过了一会，便有人来听。我吟诗时，台下来了很多人，我建议再延长时间，但时间到了，他马上停止。每天如此。如果在中国，本来已赔了钱，又无太多人听，又要付讲演费，大可临时取消，但英国人没有。

讲演结束，我们便在各自的地盘上从事艺术创作，回答观众的提问，或卖画。

借吃中午饭之机，去看了"Best of Best"（最好中之最好）。这是一个大帐篷，主办人要求每一个艺术家挑一件自己最满意的作品布置在其间，一般的工艺品便不放了。这里的作品销售得多且价昂，有很多有钱人无空来便委托代理人到"Best of Best"中选幅画或雕塑。

我又抽空到其他国家帐篷中观看，因为雨太大，英国人穿长靴来的，我穿的皮鞋早已湿透，大草坪几乎被破坏光。我看到写实的画家尚可卖一点，抽象的画几乎卖不掉一幅。工艺品艺术性较高的也较好卖（必须当场制作）。我十分感兴趣的是一位非洲黑人艺术家，他带来的黑石头，用刀和凿子几下便打出一个美少女的形象，高度概括，艺术水平非常了得。我以前只认为黑人是凭着质朴无意识地"创作"，谁知他们对艺术是非常内行的。我几次想掏钱购买其中三件，但考虑太重不易携带而止，至今仍念念不忘。主办人告诉我，他

们每年都从主办的经费中拿钱购买这位黑人艺术家的几件作品留作收藏。这位黑人艺术家在非洲也十分有名。但我们帐篷里那位漂亮的韩国女艺术家的玻璃工艺品却一件也没卖掉，她的英语也很好，但向她请教的人也不多。

我总结一下，太高的艺术品英国的一般观众未必能理解，但虽然漂亮而艺术性不高的作品，英国人更是不买，甚至也不大看。因为大雨阻隔，画廊和收藏家都没来，较高的艺术品也许在他们那里可以销出。

最使我难忘的是他们为活动举行的仪式。一般说来，中国的艺术活动，开始一定有一个开幕式，开幕式举行过，才放开让人看。开幕式一定要有很多官儿上台讲很多话，其实并没有人听，但还是要讲。英国这次活动，也有一个形式，但不是在开幕之前，而是在活动进行几天之后。我经常在电影和小说中看到英国人的浪漫，那一次却是亲历。会议 (meeting) 是在另一个大花园中的草坪上开的，嫩绿的大草坪，怒放的各种鲜花，大树，水池，环境够优美幽雅的了。草坪上本有大圆桌和条凳椅，主人放上很多汽水、酒、点心。美丽的女士穿着漂亮的服装，男士也穿讲究的西服，当然艺术家因来自各国，也有穿着随便的。因为下着小雨，女士们大多撑着洋伞，更增加了浪漫的气氛。大家三五成群，互相交流，说笑。我在美国生活过，美国人爽快、热烈、直接，而英国人似乎文雅、轻缓、内向，更显得文质彬彬。主人对"度"的掌握很好，大家交流差不多时，他出来宣布："再过十分钟，请大家进入宴会厅。"于是大家开始放下杯盘，招呼朋友，然后陆陆续续离开大花园，进入大会堂 (草坪上的大帐篷)。帐篷的主席台上有几个电灯，其余地方不再有电灯，每张桌上当中竖有很高的花篮，上有大烛台，放几根大蜡烛，每一桌形式皆不相同。大概分出几个区，每一个桌上坐哪些人都有姓名。每一桌都有男有女，我的桌上坐有好几个国家的男女，一面吃酒碰杯，一面交谈、唱歌，浪漫极了。

主持人上台。我根据中国会议的惯例，猜测大约要一小时，至少也要半小时吧，而且很多官儿也要陆续上台亮相训话吧。谁知他只讲一分钟话便结束了：

Thank God (感谢上帝)

Thank all the artists for your presence （感谢各国艺术家的光临）

The banquet will now begin (宴会现在开始)

Cheers (干杯)

就这么简单。其实也就够了。然后大家继续交谈，饮酒，碰杯，其乐融融。宴会举行大半，主席台灯光又亮了，并没有人去宣布节目开始，大家目光又投向台上，有韩国人登台表演扇舞，又有著名的黑人歌唱家上台弹唱……

到了结束的时间，收画，收桌椅、帐篷等。英国人连一根图钉、一个卡片都绝对不浪费。他们要一一收好，以备明年再用。

几天相处，大家都恋恋不舍，快分别了，"挥手长劳劳，相别何依依"。活动结束后，主办人把我们接到他家中居住。这里是伦敦郊区，是徐志摩诗中经常提到的地方，果然十分美丽、幽美而静谧。次日，几位在活动中结识的英国女艺术家来接我们去旅游，泰晤士河、大英博物馆、国家画廊、议会大厦、大剧院……都是十分有名的地方。各种美术馆最多，差不多每一个大地铁口就有一个美术馆，都不收费，且各有特色。大的美术馆如国家画廊等的画大都在印刷品中看过，小的美术馆中有特色的画很少见过，观看似乎更有收获。

Art in Action以后要继续办下去，但我们要带哪些艺术家和作品去才合适呢? 颇费脑筋。

美术馆博物馆免费开放等问题

中国的美术馆、博物馆，要么进入的收费很高，几十元、上百元，要么全免费，忽热忽冷，为什么不能有个"缓冲"——减少门票的价额，由几十元降到几元，甚至一元，同时学生从幼儿园到博士生以及老人全免费，教师也可以全免费，然后再向全社会免费开放。英国的美术或博物馆免费开放，也是先免儿童、学生，过很长时间，又免退休人员，又过很长时间才全免的。英国在几世纪前就十分富裕，教育投资高，举国上下的平均素质也高，自觉性也就高。所以，全免了，不会出现问题。而中国原是一个贫困国家，教育投资极低，严复总结"以中国民品之劣，民智之卑……惟急从教育上着手……"，陈寅恪说中国人"上诈而下愚"，鲁迅也有类似论述。总之，中国因贫困而导致的国民素质之低是不容否认的事实。所以，一下子全免费开放，损害文物者有之，打牌、锻炼身体者有之。降低票价和部分免票可以杜绝这些现象。

加强国民教育应重在教育投资，同时重视投资在什么地方。目前学校一得到经费就盖大楼，请人参观教育也是参观大楼，教育质量完全不计。为什么不能把经费用在高薪聘请名师教育学生呢？美术馆、博物馆也重点在免费向儿童学生开放。何况，美术馆、博物馆的门票收入如果用不完，也可以捐给教育机构。

日本是世界上最富的国家，美术馆、博物馆也是收费的，有的收费高，有的收费低，有的规定每周一天或两天免费开放。有的收费方式是任你投币，多少都行，但必须投币，我看这方法也好，你如果很有钱，投上几百、几千、几万元也可以。投币几万元的，还可以发给一个证书，以资表彰。投资再多了，还可以树一个石碑，或在美术馆、博物馆上镶一个金牌，永久下去。你不想看

藏品，也就不必破费进去溜溜逛逛。如果全免费，不想看藏品的人也会进去休息休息，甚至在里边约会、讨论商务、打手机、打牌等等。

但更大的问题是美术馆、博物馆的人员的素质。免费开放，博物馆在门票上没有收入了，服务质量是不是会下降，我是担心的，十分担心的。上级拨款，又回到了"共产风"时代，"干不干，二斤半"了。

某博物馆花巨款请一位名人设计一个建筑。我说："花那么多钱，也不过如此。不如请我设计，少花点钱。"回答是："花钱多，还是为了赚钱。因为是名人设计的，我们做了广告，大家都来看这名人的设计，你看后说好也好，不好也好，上当也好，我的门票钱赚回来了。如果请你陈传席设计，门票太贵，别人就不来看了。但我可以请你陈传席来讲美术史，或评论目前美术，我的门票贵，也会有人来听，当然，我也给你很高的讲课费。"讲来讲去，围绕的是一个"钱"。现在不准收门票了，请我讲美术史的计划也取消了。

还有各博物馆筹办的专题展览，他们会花很大精力到其他各博物馆中去借藏品，然后卖高额的门票。为了卖高门票，他办的专题展览，便要考虑学术界和知识界需要，大家需要了，才会买票去看，他们才能赚到钱，为了赚钱，为了多分奖金，他们苦一点也不会叫苦连天。搞活经济，搞活市场，各博物馆的藏品也会搞活——发挥更大更多的作用。现在取消门票，用什么方法刺激博物馆举办各类专题展览，使观者得到更多的知识和教育呢？"肉食者鄙"，是否集中一下老百姓的意见，再制定一个政策或什么规定呢？否则，博物馆、美术馆又会出现虚假兴盛而无实际内容。

怎样报考研究生

考生千万不要太世故，更不要胆小。世故的学生把社会上的不良（或丑恶）现象扩大化，认为没有关系，不和导师搞好关系，肯定考不上。二十年前，有两个人，A的各方面水平都大大超过B，B要A和他一起去考研，A哂笑不止，问B："你认识导师吗？关系非常好吗？"B说："不认识。"A又说："你有大把钞票，送得出去吗？"B说："没有钞票，即使有也送不出。"A说："那你凭什么去考呢？"B去考了，结果未考上。A说："根本不应该去考。"第二年，B又去考，结果考上了。尽管A的水平大大超过B，但A至今仍是一个乡村中学教师，而B早已是大学教授了。还有一位北师大毕业的中学教师，找到我，说："研究生真是可望而不可即的，谁敢去考？"我说："我不就敢考，而且考上了吗？"他仍说："谁有你这个水平，反正我不敢考，想也不敢想。"我说："你想一下，公安局不会来抓你的。至于去考研，如果考不上，法院判你几年徒刑，那你当然要慎重。但实际上，你考不上，还是去当中学教师，考上就当大学教师。"我反复鼓励，终于说服他去考，结果一考成功，后来当了大学教师，又到政府做官，现在事业大了，官也大了。如果他胆小不考，绝无今天。胆、才、学、识，无胆，有才也白搭。

现在敢考研（硕、博）的人多了，水平极差的学生也敢考。但他（她）们总要想办法和导师拉上关系，甚至送点礼，至少请导师吃顿饭，认为这十分重要。其实，大可不必，甚至会适得其反。差不多所有导师都希望招到一个优秀的学生，你的成绩优秀才是最好的礼物。有的教授也许会有私心，但更有良心。他也许会内定一人作为他录取对象，但如果你的水平高，他会毫不犹豫放弃内定对象而选择你。尤其是博士生，十万字的论文，导师不可能代替你写，

你写不出来，或写不好，导师会十分难堪。据我所知，很多导师内定的考生，结果都没考上。而录取的大多是预先不了解的考生。也许这些内定的考生过多地把精力和时间用在关系上，但录取是靠成绩的。没有关系的考生，会把试卷考得非常好，导师在不认识的考生试卷上见到好的答卷，会更加惊喜，良心会战胜私心。

当然，观点和导师相左的考生又讲不出能说服他人的道理者，是很难得到好成绩的。所以，考生在选择导师时，一定要阅读导师的著作和论文。

有很多学生来电来函问如何考我的研究生。我的回答，首先要到中国人民大学招生办索取或上网看招生简章，一切按招生规定办。招生有哪些规定，我是不知道的，你若问我，也许会误了你，必须问招生办。我招硕士生有两个方向，一是绘画，一是中国美术史；我招博士生也有两个方向，一是中国美术史，一是中西美术交流史。我的著作有43部，不必都看，但《中国山水画史》、《中国绘画美学史》、《陈传席文集》（五卷），《陈传席文集》（续四卷）都应该看的。三联出版我的《画坛点将录》，中华书局出版我的《悔晚斋臆语》，可以了解我的思想和处事原则，能看看也会有益。

再谈投考研究生的问题

　　博导的苦恼也很大，一是招不到优秀的学生，二是考上的学生，限于名额不能全招。考生外语不过线，专业也不过线，自然考不上。这对导师倒没有压力，你考不上，不能怪导师。但有的考生年年考过线，但不是第一名，就不能录取。有一年，一位考生基础很好，我也想招他。他的外语考了近70分（50分过线），总分居全院第二名，但第一名也是考我的。我又只能招一人，所以，他考得很好，也无法录取。有的考生考一个学校，年年考，老师感动了，很想录取，但学校不给名额，所以，博导的苦恼也很大，总觉得很对不起考生。学校不给名额是对的，人人都考上博士，博士也就没有意思了。

　　考生也分几类，一类是为了混一个硕士博士的文凭。这类学生，考什么学校、考任何一个导师都可以。一类是投名师，一类是考名校，一类是既考名校又投名师，也有一类是真正想学点知识，学些做学问的方法。当然，最后一类学生也可能选择投名师或既投名校又投名师。几类学生的是与否，我不便评论。但我赞成投一位真正懂得做学问的老师，真正学点知识，学些做学问的方法。现在毕业后就业十分困难，名校的博士生也找不到工作，北京大学的毕业生尚且在小镇上卖猪肉。但我的一些优秀的学生，很多单位抢着要。缪哲毕业前，很多名校争着要他，答应他很多苛刻的条件，他仍不高兴去。能要到他的学校都以为光荣。马斯洛定律：人生第二阶段是安全。你没有真才实学，怎么会安全？订了合同还会被解聘，遑论订不上合同呢？

　　我在《悔晚斋臆语》中讲过："明君可以理夺，而不可情求。昏君可以情求，而不可理夺。古今一也，上下同耳。"投名师，不必送礼拉关系。但可以把你写的文章寄给他看看，可以是学术性的论文，也可以加寄一些你写的诗文之

类，能见出你的才气的。导师看上了，他就会帮助你。现任《美术》杂志主编的尚辉，当年投考我的研究生时，就是因为他带了几首新诗给我看，我从他的诗中看出他的才气，当时就定了。甘肃有一位女教师，旧体诗写得非常好，我又向她要了一些文章看，写得也很好，是我动员她来考我的博士生，可惜她外语未过线，今年未考上，如果她外语过关，我会第一个录取她。缪哲现在是赫赫有名的大学者了，他当年来投考我的博士生时，尚没有硕士学位，他寄来他的几本著作，我一看，这水平已经是教授、博导的水平，而且在中国的大部分的博导水平赶不上他（考博导前的水平）。我当时就定了：只要他外语过关，一定录取。其他几位博导看到我把缪哲录取来，都十分眼红。他们也到处去找优秀的考生，但到哪里去找？谈何容易？缪哲考取后，在读期间，几篇论文便在国内外产生巨大影响。崔卫是我招的第一位博士，现任某杂志副主编，程波涛也是我的学生，现任安徽大学教师。这二人考前都十分贫困，很多人劝我不招这样穷的学生，但一个真正的教育者，他的心会向出身农村而又贫困的学生倾斜。尤其是程波涛，为了考研，他蹬三轮车卖菜维持生活，考了两年未考上，有人介绍他认识我，他说："陈老师太忙，我不去打扰他，他也不会因为我去拜访他而录取我。"第三年他考上了。考前我不认识他，只是听说他很贫困，复试时，我就定了他。毕业后，他要请我吃一顿饭。我说："你还是保持你的风格和情操……"他至今未请我吃过一顿饭，甚至连一杯开水也没有，但他却是我感情最深的学生之一。有的学生毕业后，生活困难，我还会支持他。导师招到没有良心的学生会十分伤心的，但毕竟极少。

名校难考，也不尽然。北大外语线太高，这是事实；中央美院报考者太多，竞争太强，也是事实，但人民大学也是名校，其地位大大超过中央美院，但考研比较容易。很多人不敢来考。立志报考最高学府的人，非北大不考，一般想混一个文凭的人，又去考三流末流的学校，结果报考人大的反而少了。在中国考硕考博只能一次，千万要慎重。考博可以一次报考很多学校，不妨多报几个。

此外千万不要轻信道听途说（谣言居多），和我关系不好的人，百分之百是信谣所致。我是从来不信谣的。但老师的著作，应该购买阅读，这是根本。他的真正思想学识人品都在他的文章中。你买他的书，他也会高兴的。

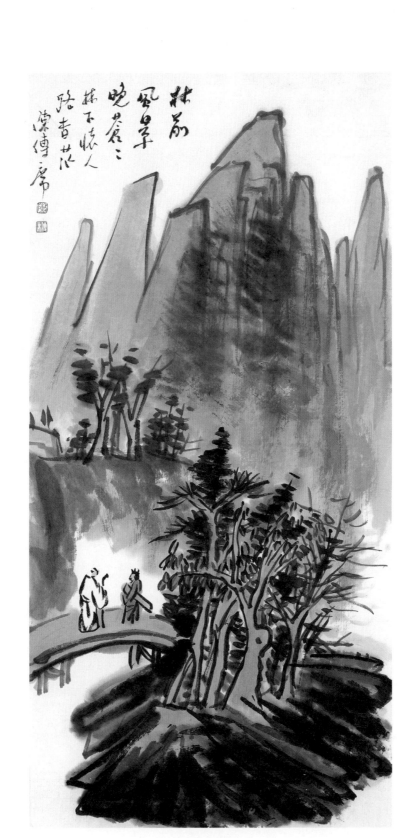

林前风景

佛

藏坏不如看坏

宋·王希孟的《千里江山图》不仅是中国的国宝，也是世界级的国宝，现藏于故宫博物院。这幅大青绿的山水名作，长1191.5厘米，高51.5厘米，后面有北宋权相蔡京的题字，前有乾隆皇帝的题字。我在二十多年前见过一次，据说那是最后一次展示。因为颜色厚，每展开、合上，颜料都掉一部分，看了心疼。我当时也不主张经常展示。但绘画作品的价值就是供人欣赏。当然，绘画作品也有教育、鼓励、认识等价值，但必须在欣赏的基础上才能完成。你研究一幅画，根本就看不到这幅画，怎么研究呢？《千里江山图》已有二十多年深藏宫中，没有打开过，就连庆祝中华人民共和国五十周年大庆的时候，其他的国宝和古代著名的绘画都拿出来展示了，像张择端的《清明上河图》这样珍贵的绘画也多次展出，唯独没有展示《千里江山图》。难道就一直这样藏下去吗？

为了这件事情，我询问了故宫研究处的负责人。他说："这幅画恐怕永远也不会拿出来展示了。"我问为什么？他说："这幅画容易损坏，谁打开谁负这个责任。现在谁也不敢负这个责任。这样的国宝谁能负得起责任呢？我是研究处处长，我都没有看过这幅画。再过几年，你陈传席就是最后看到这幅画的人了。那你就更了不起了。这幅画如何，你就成为最有发言权的人。我们看管这幅画，也未见到里面的作品，也未有发言权……""不但我没有看过，副院长也没有看过，就连最喜爱绘画的文化部副部长兼故宫博物院院长，他也没有看到这幅画。"我想，连故宫博物院的院长都看不到这幅画，研究部负责人、保管这幅画的人都看不到这幅画，这幅画即使永远保存下去了，又有什么价值呢？和烧掉有什么区别呢？因为中国的绘画收藏起来不打开，当然损坏

小一点，但是自然规律是避免不了的，最后仍然要被毁坏，它只是晚坏几年而已。这样永远保存下去，即使没有人看，总有一天还是会坏的。现在看来，与其藏坏不如看坏。

当然，我也不主张损坏它。这幅画的价值是举世皆知的，经常打开会损坏它，完全不打开更没有价值，等于不存在。我认为，最近就要赶紧打开一次。现在复制的手段相当高明，自从日本的二玄社复制名画以来，很多的名画都能通过高科技的手段完全复制出和原画相同的效果。国内也有几家复制效果比二玄社还要高明的。故宫博物院也有自己的紫禁城出版社，也可以复制。我认为打开一次肯定会损坏一点，但可以让很多的摄影家或从事摄影工作的人多多拍照，然后复制成几千份，甚至几万份，让这幅画广为流传。同时可以制成光盘，在故宫博物院供人欣赏。这样一来，反而能扩大这幅画的价值，它就能不朽。就这一幅画，它总有一天会藏坏。现在，我们将它展开，通过高科技的手段复制保存下来，原画虽然坏了，但我们复制的画还可以一代一代的复制下去。以前好的碑文，有宋拓本、元拓本、明拓本和清拓本。宋拓本肯定要比元拓本要珍贵，元、明的拓本肯定比清拓本更珍贵。因为愈早愈接近真迹，愈晚会经过风雨和自然的侵蚀，会在某些程度上失真，所以说愈早期的拓本效果愈好、价值更高。绘画不能用拓本方式复制，但现在的高科技就等于拓本一样。而且，在有准备的情况下将画打开一次，损坏也不会太大。这样，大家赶紧拍照复制出来。过几年再拍照一次，效果就不如上一次，就同清拓本不如明，明拓本不如元、宋拓本是一样的。而这一次打开的价值是非同一般的。

另外，保存的方法也可以有些革新。二十多年前，我在国外看了他们收藏的中国绘画就是把卷轴的方式给去除了。因为我们传统的方法是把画卷起来，占很小的面积。打开时悬挂起来或放在玻璃柜子里面，展示过之后再卷起来。一卷一展，画面多少有点损坏。有的绘画用肉眼看不出来损坏，但实际上已经损坏了。国外把我们的画买去或盗取后，是在非常平整的木板上展开，然后固定在这块板子上，从此就不再卷起来。板上再加一个盖子，展示的时候把盖子掀开，大家看画。看过以后不需要展示了，再把盖子盖上。这样，绘画不需要卷来卷去，减少了损坏。我认为《千里江山图》也可以采取这个措

施，因为它的长度和宽度我们早已知道了，我们也可以用一块很高级平整的大木板，展开一次后就放在并固定在这个木板上，不再卷起来。不卷起来了，上面这个颜料再厚也不会损坏，更不会掉一块。然后，在木板上再加一个木盒盖，看完以后就盖起来，需要展示时就把画推出来。

当然，最关键的问题是要赶紧向世人展示这张画，让大家研究这张画。据我所知，这张画很少出版，能够看到原作的人就更少了。我当时看到原作，那真是惊天地，泣鬼神，是一张十分了不起的青绿山水。不看到这张画根本不了解北宋时期青绿山水的艺术水平达到一个什么样的高度。很多没有看到真迹，或看到很小印刷品的人都和我讲过，王希孟的《千里江山图》不怎么样，在艺术上水平上不是太高。他们会有这样的看法是因为没有看过原作，也没有见到相当清晰的印刷品，而是模模糊糊的印刷品，给人感觉非常不好。这对中国的名画也是一种损坏。

更重要的问题，这张画与其藏坏，不如让它被看坏，藏坏就毫无意义了。而现在打开一次其实并不会损坏太多，只会更广为传播，就永远不会坏了。通过高科技的手段一代一代的复制下去，即使原作坏了，复制过的作品和原作一样，还是一代代的保存下来。这是一个很好的方法。

另外，还有责任心的问题。大家都知道中国画这样藏下去不是办法，而且总有一天会藏坏的。这幅画二十多年没有被打开了，你知道损坏到什么程度呢？也许现在已经坏了。即使不坏，也是一天天的破坏下去。因为害怕画被损坏而不将其打开，看上去是负责任的行为，实际上就是怕负责任。这种怕负责任的态度就是不负责任。据说这次汶川大地震，地震部门已经测出来，但消息还不是太可靠。怎么办呢？如果将此消息报导出去，真正是发生地震了，只是尽到责任而已。万一没有发生地震呢，你把老百姓折腾来折腾去，激起民怨，向上反映，甚至就有可能把地震局的负责人和有关人员撤职了，大家就宁肯不讲。不讲结果震了，和我们没有责任。讲出来不震了，我这个职务就撤掉了。这样看来，实际上是不负责任的态度。但是这里面也有一个问题，什么叫有责任，什么叫没有责任。我认为不报是不负责任，七万人的性命和财产就损坏了。画也是。大家为了怕负责任而采取这种措施，其实是最大的不负责任。这个问题我认为有关方面应该讨论一下，定一个制度，什么叫负责任，什

么叫不负责任。不要把损坏国家财产、不负责任的人看作是负责任的人。故宫博物院的负责人反复和我讲："谁敢打开？谁打开谁负责任。"我说要不打开总有一天会藏坏吧。"藏坏了是自然损坏的，我们是不负责任的。上级追究不到我们。只要不追究到我们，和我们无关，我们就不管了。"这种态度是更值得重视的。

缺少阳刚大气和激烈的节奏

——北京奥运会开幕式的启示

也许我们的希望值太高了，看完了北京奥运会开幕式后却大大失望了。总的来说，有新意，即有创意，但缺少阳刚大气和激烈的节奏，没有任何一处能激动人心。

开始一段2008人的击缶，那阵式一出现，我就准备自豪，但接下去，无论从表演，从音乐，皆无甚惊人效果，导演者知道中国古代有击缶，还算有点文化，但缶是小口大腹的瓦罐式，也不是平板器。而且2008人的击缶而歌，那歌声也未能激动人心。那中国画卷的徐徐展开，确有中国特色，我又准备喝彩，两只手已经张开了，但那三名演员用身体手指作画，也太不伦不类，我这个从事绘画专业的人看了也莫名其妙。所以，也无法激动，彩也未喝成。

由演员扮演的孔子三千弟子手持竹简（书卷）高声吟唱："四海之内，皆兄弟也。""有朋自远方来，不亦乐乎？"当然很好，但又无孔子，而且除了"人海战术"外，也未见激动人心处。当纸张未出现前，中国已有竹简书籍，这"籍"和"簿"字就是"竹"字头，表明了中国文化的先进性，理应好好表现，但似乎表现得不太理想。

活字印刷的表演，既像古代的活字字盘，又像现在的电脑键盘，构思很好，但却没有体现出活字成书的效果，人类有了书籍，文化才得以更快的普及，社会才更快的发展，仅表演了活字，未成书，观者能否理解呢？所以，仍不尽如人意。

礼乐一节，两名演员柔声合唱，地面上五幅长画卷《游春图》、《清明上河图》、《大驾卤簿图》、《明宪宗元宵行乐图》、《乾隆八旬万寿图卷》，大部

分人都没看出来，似乎也是个问题。

但最大的问题还是缺少阳刚大气和激烈的节奏。抒情性和阴柔清淡，也是需要的，个人在家中弹弹琴，哼哼小曲，当然以淡雅轻松为佳，但举世震动的奥运会上，就应该以阳刚大气、磅礴振奋为主。九岁女孩唱《歌唱祖国》以及刘欢的《我和你》，从内容到艺术都是很好的，歌声很悠扬，很抒情，但这个时候更需要黄钟大吕，铿锵有力，地动山摇。二八女郎执红牙板，歌"杨柳岸，晓风残月"，不宜在此时，此时需要的是：关东大汉，执铜铁板，唱"大江东去"。就连钢琴家和一名五岁小女孩弹的钢琴，还不如平时电视上的一般表现令人振奋。几十个演员作手势放鸽，固有创意，但如果真的放飞2008只白鸽，在天空飞翔，其气氛、效果也许更好。创新诚可贵，气氛价更高。若为奥运故，二者皆需要。

一首好的电影主题歌，可以唱彻几十年乃至上百年，而且差不多人人能唱。奥运会主题歌《我和你》，当时就无人激动，过后能唱彻几十年吗？能唱彻一个月吗？事实将会证明。

也许有人说，有些情节不宜阳刚大气，那错了。而且导演的选择也体现出文化性。如果要展示古代的中国，"茫茫禹迹，画为九州"，应该从大禹治水开始，洪水滔滔，大禹奉命率众治水，画疏河道，将中国画为九州，体现中国的版图，黄河、淮河、长江等河道……这样既有气势，又有激烈的节奏，又展现中国的地貌特点。孔子及三千弟子，竹简书籍、四大发明，应该有，但如何表现？"稷下之学"也应该表现，那体现了中国二千五百年前，就有充分的民主、言论自由和百家争鸣、百花齐放的局面，也容易表现出阳刚大气和激烈的节奏……

开幕式进行中和结束后，台上的各类观众反响也似乎都很平淡，有的很木然，鲜有强烈的、激动的反响神情，而我手机里接到的都是不满意的短信。也许有人说这已经很好，但我们希望更好，也应该更好。因为我们是具有悠久文化历史的大国。

看来，作为导演，只懂一点声、光、影、视的技巧，还是不行，更重要的是要有文化知识，懂得中国的历史、人文、哲学，懂得什么场合下运用什么样的艺术形式，就更为重要。有文化才有内涵，否则只能仅有形式。内容永远比形

式重要，五十年前的音乐设备、音响效果远不如今天，但五十年前后的电影、歌曲，如《义勇军进行曲》、《黄河大合唱》，电影《地道战》、《平原游击队》等至今仍激动人心。五百年前的画家没有电熨斗，没有电吹器，没有进口颜料，其艺术水平今人不可及，因为他们有文化。导演没有文化，还可以聘请有文化的顾问，画家若没有文化，笔下的作品，无论如何也不会有文化内涵，这是不必要论证的事。

谈著作权的保护期

为了宣传和繁荣中国的文化，从事研究的人想编些有价值的画集、诗文集之类，最大困难就是著作权的保护期。作家（包括美术家）活着时还好办（当然也十分麻烦），你把他的作品编入集中，他们会很高兴的。但作家死后，其著作权继承人由作家配偶或子女继承，其中一部分子女就会上法庭，找律师，无休止地索要稿酬，法官如果有点头脑，考虑出集是为了中国文化的积淀和继承，从利息（大部分无利润）中象征性的判几十元也就算了。但大部分法官根本没有这个头脑，动辄便罚款百万、千万，他们是不管你文化发展不发展的。我花了近十年时间搜集研究新旧诗，想出版一本《百年诗选》，结果授权书无法落实，出版社不敢出版。不论什么法，如果影响文化的发展，而且不合道理和情理，那就要重新考虑修改了。

当然，作家、艺术家的子女如果有出息，绝不会依靠父辈或祖辈的作品和稿酬为生，相反会自己拿出资金出版先辈的作品，并赠送给有关人员，扩大其影响，甚至会赞助研究家对其先辈作品从事研究，不但不会限制他们使用其先辈的作品，相反会主动提供作品供人使用。如吕凤子、丰子恺的子女从来不会向使用其父作品的人索要稿酬，而且会提供方便或授权书。但作家、画家的子女如果没有出息，就会相反，今天找研究家要稿酬，明天上法院告状，后天要罚款……本来研究家、出版社出版其先辈的作品，为之宣传鼓吹，其后辈应十分感谢才是，结果却相反，但他们有法律为依据，似乎法律总是保护落后。

据说原来的著作权保护期是在作者去世后的35年，这个时间还基本合理，因为作者死后，他（她）的配偶再活35年也是不多的。问题是什么样的配偶才有权享受著作权的继承人之权利，我认为必是终生陪伴协助其配偶从事

创作的人，即是说，其配偶的作品之完成有他（她）才有权享受其著作权继承人的权利。那么，她（他）和作者结婚的年龄，加上婚后二三十年的年龄，也有五六十岁了，再加上35年，也近百岁了。这个35年已完全够了。

但现在的《著作权法》规定是五十年，第二十一条"……保护期为作者终生及其死亡后五十年，截止于作者死亡后第五十年的12月31日，如果是合作作品，截止于最后死亡作者死亡后第五十年的12月31日。"据解说这是依据伯尔尼公约或以国际公约中有关规定为依据的。但现在所谓"国际"又发出了保护期延长到75年的规定，理由是五十年，作者的配偶还健在，必须延到75年。而且一些国家已经修改为75年，中国人一听外国人讲了，当然都吓得半死，到处呼吁，要修改"著作权法"，保护期要延长到75年。我们计算一下，一个人结婚的最低年龄是20岁，实际上这个年龄结婚是极少的，一般都超过20岁的，姑按20岁计，结婚后一天其配偶即死亡，她（他）到75年后也95岁了。能活到95岁的人是不多的。问题是她（他）如果只和作者共同生活仅1天，或1年，她（他）凭什么享受其著作权的继承人权利。这不是鼓励不劳而获，不劳而食吗？这合理吗？合情吗？

至于作家的子女更应该自食其力，靠父辈的著作权稿酬为生，更无道理。这只能培养堕落的一代，也非常不合理。如果在50年内享受著作权保护期的权利，也应该把所得的钱先报遗产税再报所得税，因为继承前辈的房屋等遗产要报遗产税，最高可达60%，房屋等遗产应该和子女多少有点关系，因为他们从小在这里居住过，也参与保护和维修，比如美国一位画商（或收藏家）家中藏有很多名画，他的子女也应该说参与保护过。但他死后，这批名画如不捐献，子女必须交遗产税。我认为这个遗产税是对的，这就防止了一些人只靠父辈的遗产生活，而自己不努力，不劳动，不对社会做出贡献。那么，继承父辈甚至祖辈的著作权而获得的报酬就更应该先报遗产税，再报所得税。几次报税，他所获不多，他也就不再以此为生，就会想到为社会做些贡献，同时自己也获得报酬。更关键的是，只有这样报税才是合理的。

我认为，作家在世时，当然终身享受著作权，这是无疑的。但作家去世后，其配偶如果和作家共同生活20年以上的，也应该终身享受其著作权的继承人之权利，死亡之后，作家的著作权不再拥有继承人。其作品应视为全世界公

有财产。配偶如果和作家生活不足20年的，根据其共同生活的年限，享受百分之几至几十至其再婚或死亡为止。子女不应该享受著作权继承人的权利。如果要享受，也应该有所限制，一是35年内，二是必须报遗产税和所得税。

而且，著作权法还应规定，作家本人如声明自己的作品可以无偿供人选用，配偶和子女也不应该索要版税。

前年我应邀去外国参加一个国际学术研究讨论会并作学术讲演。韩国的朋友告诉我，韩国两家出版社未经我允许翻译并出版了我的著作。并帮我找好律师，叫我上诉，可以得到一大笔赔偿费。我听后，不但没有上诉，而且还给两家出版社补写了授权书，两家出版社对我十分感谢。人家翻译出版了我们的书，实际上起到宣传中国文化的作用，应该感谢人家才对，为什么要上诉索要赔偿费呢？

大人和小人的气量

小人的原义是小人物，和大人物相对，但更多的意思是指修养不高的人，和君子相对。在现实生活中，大人和小人的气量大不相同。

我写了几年批评文章，从来没有攻击过任何一人，也从来没有吹捧过任何一人。正确地评价一个人的画，总有优点，也总有缺点，齐白石、黄宾虹的画，都有缺点，遑论其他人的画呢？古人说："人非圣贤，熟能无过？"其实，即使是圣贤，也是有大过错的。尧用鲧治大水，鲧没治好，使天下人受灾，尧用人就错了。《论语·宪向篇》谓："夫子欲寡其过而未能也。"意思说孔子想减少过错却没能做到。大圣人孔子想少犯一点错误都不可能，何况一般人呢？《论语·子张篇》还说："君子之过也，如日月之食焉。过也，人皆见之；更也，人皆仰之。"

但我一写到某画家的画有缺点，很多人便说我攻击其人了。于是大惊失色，了也了不得啦，陈传席又攻击某某了，某某非气死不可，这下子完了，某某非恨他陈传席一辈子不可。实际上并非如此，真正的艺术家，对我的正确评论（指出其缺点），不但不记恨，不但不破口大骂，反而很高兴，很赞同。

不久前，我在《国画家》上发表了一篇《谈"周韶华现象"》的文章，主要谈周韶华成功的道路不同一般，周韶华国画的传统功力并不强，但他读书多，人聪明，走另一条路，在传统的对立面站立起来了，成为另一派的领袖。如果他跟着传统走，传统的位置里永远不会有他的地位，他乱了传统，建立了自己新的一套。我的分析基本符合真实。但很多人看了，吓得半死，纷纷给出版社、《国画家》负责人打电话、传话，质问为什么发这种文章啊，这对周韶华打击太大啊，一定要给周韶华去电话说明啊，要想法消除这篇

文章影响啊。而且有人也给我电话，认为我这篇文章太不应该，这怎么对得起周老啊。你怎么说周老是"领袖"，这不是攻击他吗? 周韶华这么大年纪，怎么经得起你这样攻击啊?

我深感奇怪，我说"周韶华是这一派的领袖"是褒而不是贬，怎么成为攻击呢?

过一段时间，周韶华委托他的助手给我发来短信，说"看了你的文章后，十分高兴，你写得很好，其中基本观点，我完全认同，谢谢你，你分析得好，再次表示感谢。"并告诉我不要相信外面的传言和谣言。

这真是大家气派，大人有大量，小人小量，真是没有办法啊。

我几年前也评过刘文西的画，在肯定他的画大气，造形准确，以及反映重大题材等方面的成就外，也说他书法太差，等等。这本是正确评价，很多人纷纷说："刘文西不杀了你才怪呢"，"刘文西恨不得把你吃下去"，"你攻击他太厉害"……我十分不解，刘文西会如此恨我吗? 后来我在西安见到刘文西，他多远向我打招呼，说"评论我的文章，只有你分析得全面又正确"，"只有你对我肯定和批评都说到点子上去"，"你写得好"。而且他还赠送很多资料给我，我回南京后，他又寄来很多资料给我，后来到桂林、北京、杭州开会，甚至他和他的夫人还陪我一起吃饭，他不但没有杀我也没有吃了我，反而，我们成为好朋友，刘文西是真正的大家，大家有大家的气度啊。

但也有例外，我的《画坛点将录》出版后，三联编辑送一本给一位名气极大的画家某某某，说其中评了他。某某某听后十分恼火，破口大骂："陈传席的文章，我不看，……绝不授权。"因为编辑用了他的一幅画，他强行索去几千元罚款，□□□(省去一段) 我想：你不看文章，你知道我写什么，就大骂不休。第二版时，我把他的画删去了，编辑又删掉很多文字，又改了一些。我说我的文章已发表，我不会改，但如果编辑顶不住某某某的压力，要删，我也不会找编辑的麻烦。其实我说某某某"一生钟情形式美"，文章中很多话是表扬他的，但也讲了他对中国传统不懂等问题，看来有些画人，只能说好，不能说缺点。

刘文西、周韶华人大气，画也大气。人的气量小，反映在画上，也只有一些小巧的名堂。看来，要画好画，人的气量要大才行。

分久必合，合久必分

——论中西绘画的交流

《三国演义》第一句云："话说天下大势，分久必合，合久必分。"绘画的交流和互相借鉴也如此。

人类社会不发达时期，不仅东西方绘画区别巨大，就在中国境内，南北东西各地的绘画也是不同的。那时候，地方画派的特点很强，尤其是南北的画风更是截然不同的。

先谈中西画区别。中西最早的绘画都主要是以面的形式表现，也有的以线的形式表现，但很少。中国新石器时代至汉代的岩画、彩陶画、镶嵌图、漆绘差不多都是以面的形式出现，有的像是线，其实是狭小的面。但是，战国的《帛画龙凤仕女图》就是以线的形式表现。尔后，凡是帛画，皆是线的表现形式。

中国是世界上唯一发明丝帛的国家。丝帛，可以做衣裳穿，也可以写字画画。"绘"和"画"两字是有区别的。其"画"的本意是画直线，而"绘"才用彩色，"绘"字是丝字旁，可见是绘在丝帛上的。丝帛质地软而薄，只能用软毫（狼毫相对于羊毫是硬的，实际上仍是软的）笔，勾写线条，再加淡彩。像西方那样用硬硬的棕刷（油画笔）、蛋清或油调和厚重的颜料去绘，丝帛是无法胜任的。所以，中国画发展为以线为主，是线的艺术，形成传统后，在木板上、墙上、纸上作画也改为以线为主了。文人作画，更多用书法线条，线的内涵更丰富，更有文化性了。

西方没有丝帛，所以，一直用面的形式。后来西方生产出一种亚麻布，十分粗糙，完全不能用毛笔以线条形式作画，只能用棕刷（油画笔）蘸蛋清或油画色半涂半堆的绘。所以，西方油画发展为面的表现形式。

日本、韩国、越南等东方国家距中国近，他们的画学的是中国画，用的也

是中国的材料，即使他们有材料，也是从中国传去的。

所以，东西方绘画有根本的不同，这首先是因为物质材料的不同，其次是地域相距太远，不能交通，不能互相学习之故。这是"分"的时期。这一分，大约有两千年。

随着社会的进步、航海技术及其他技术的发展，东西方开始交流、接触。

实际上，早在东汉、南北朝之梁时，西方艺术已传入中国，南京现存的南朝陵墓前的石柱（又称"罗马柱"）柱身则为罗马式，实际上是希腊式。罗马人侵入天竺（古印度），把希腊的艺术带入天竺，又由天竺传入中国。但影响并不大，而且基本上限于石雕艺术。

西方绘画传入中国且产生影响的是明末至清代，影响虽不太大，但一直传续下来。到了民国，大量的留学生带回西方艺术，并在学校里传播西方艺术，于是，中国的艺术家大量接收西方艺术。

西方画家也大量接受东方艺术，先是欧洲商人带回很多东方艺术品。东方留学生也在欧洲传播东方艺术，大量的东方艺术品（如中国的水墨画、日本的浮世绘等）原作和东方艺术印刷品，也传入西方。马蒂斯、莫奈、毕加索等大画家都十分认真的学习借鉴东方艺术，而且东方很多艺术家也定居西方，他们的成功，更是具有东方艺术的基础使然。

中西交流，互相学习、借鉴，不同特色的艺术走向"合"的阶段，这是"分久必合"的阶段的开始。从上一届北京国际双年展中的作品看来，中国画大都似西洋画，西洋画又大都似中国画。

当然，中西艺术"分"了几千年，近百年只是"合"的初级阶段。估计，"合"的趋势还要继续下去，而且会深入下去。不是有人提出艺术要全球化吗？当然，也有人反对。但"合"的事实已存在了。

"合久必分"，东西方艺术"合"到一定程度，东西方各自特色就失去了，只有全球特色。万一真的实现了艺术全球化，或者虽不完全是"艺术全球化"，但东西方各自特色已不明显了。那时候，大家到中国、到美国，到欧洲各国，到五大洲各地，看到艺术都差不多一个面貌，那是多么乏味啊。当大家都觉无味的时候，又会走向"分"的道路。"分"就要寻找民族特色、地方特色。第一次"分"是各自根据地方所产物质材料、宗教信仰、实用条件等等建立起

来的，这是自然形成的特色。"合"是中西互相吸收借鉴，有的干脆是"拿来"，照搬，中国绘画中的油画、西洋木刻等皆如此。第二次"分"则是寻找自己的传统，地方特色再次被人重视。那时候，艺术家们又会从自己本土艺术的传统中寻找出路，创造属于自己民族的特色，继之，再寻找自己民族中自己那个小区域的特色。艺术会从"分久必合"中走向"合久必分"的道路。

所以，东西方艺术的传统，各地区的艺术传统，都应该好好保护起来，"合"的时候，"分"的时候，都是必须的。国际性的艺术家也应该有"合"的本领和"分"的本领，更要有预知"分"和"合"的时间到来及程度的能力。

应由何人题写大牌子

现在很多公司、厂矿、学校、纪念馆的大牌子（即××公司、××厂矿、××大学、××中学等牌子），都请所谓的"书法家"题写。

我如果是厂长、公司总经理，或大学校长，当然，我的厂、我的公司、我的大学肯定是世界上最高贵、最伟大的厂、公司和大学，我当然要用最好的字体。首先我会选用美术字，因为我的企业或学校十分高贵伟大，我只需突出自己，不需要突出什么"书法家"，美术字不属于某一人字体，且极易辨认，大方、严肃，这种字体只突出企业和学校，而不突出"书法家"。在中国，最高人民法院、最高人民检察院、国务院、外交部等最高部门的大牌子都用这种字体，绝不会用"书法家"的字。

那么，有时为了突出文化性，还有其他什么性，必须用书法家的字，怎么办呢？那我就选用王羲之、王献之、颜真卿的字（集字而用）。现在的所谓"书法家"写大牌子，一个字一万、两万元，王羲之、王献之、颜真卿这些千古大书法家、真正公认的书圣，大概应超过现在的所谓"书法家"十万倍吧，那么一字也应十亿元，价值、名气不如现在的"书法家"高吗？而且按照中国版权法，他们都死去50年以上了，不存在版权问题。

难道现在的"书法家"的字，完全不能用吗？当然也可以考虑，如果我的企业一时受挫，不太景气，或我的大学需要为贫困学生设立一个救济金，我需要募款，那么，我可以考虑接受书法家题牌子。但必须：一、这些书法家要反复地求我，或托一些高级××一起来求我，求我不一定××，因为我们是新时代人，不兴那个，但礼节、礼物要有。二、必须（又一个"必须"）捐献一千万元人民币，如果没有人民币，捐献一千万美金也可以。因为我的企业和大学是

高士图

逸情

高贵的、伟大的，接受你写的牌子，就是对你抬举、帮你扬名，所以这钱你必须捐，少了不行。因为我要用这批钱救助贫困学生等等。但是，你捐献一千万元，只能用你写的牌子一年，一年后你必须再捐一千万元，否则，我就会把你写的牌子拿掉，换上美术字或王羲之的字，或另外接受捐献一千万元的书法家重新题写。

怀素的字不可用，因为他的字太草，别人不易辨认。但毛泽东的字可用，毛字虽是狂草但能辨认，毛泽东的名气应该比现在的"书法家"要高吧。"南京大学"就是从毛字中集出来的，很有气势，比现在的"书法家"字强百倍，而且不用付费。

或者有人说，我办了一个好玩的刊物，不必太严肃和高贵。那么，你可以集米芾的字，米癫也是好玩的人。他的字也很好，现在的书法家学米字仅能得其皮毛而已。

有许多企业、学校及其负责人，就不行了。他不敢用美术字，因为美术字太严肃、太正规，它不突出自己，而这些企业、学校又不值得突出，且又必须突出些什么，于是他必须请人题写大牌子，以突出这些写字的人，而且他习惯性地卑躬屈节找到所谓"书法家"，讲了很多恭维的话，并送上大批钞票，求得一张纸几个字。而这几个字对他的企业、学校绝无任何好处，但却使他的企业、学校变为低贱。一个高贵的人主管企业、学校，他会昂首挺胸，不但不会求那些书法匠，而且绝不理会他们，他毫不费力地选用美术字，王羲之、颜真卿、柳公权、褚遂良、欧阳询、苏东坡、米芾、伊秉绶的字，都可以随意选用，一分钱不用花，连一声谢谢都不要说。

我经常说，站在高处的人看低处的人很渺小，站在低处的人看高处的人也很渺小。只有跪着看人，那人才高大。但跪着看人，视线范围太小，他看不到王羲之、颜真卿，只能看到某地区的所谓书协委员、主席之类，以为用高价求到他们写大牌，企业就好办了，名气就大了。其实，弄了半天，你请的是一个写字匠，外行不知道，内行会哂笑不已，哈哈。

愿中国人都高贵起来。

打击过分的书籍包装

今天又接到一份礼物，其实就是一本书。很薄，印得并不好，很多字看不清，有的一行字半边白半边黑。但书外有套，套外有硬壳（硬套），壳外又有一个大木盒，木盒可以抽开，木盒制作十分讲究，木盒里又有黄绒衬着，外面又有油漆和刻画，极豪华。木盒外又有一个提袋，提袋用什么料子（布帛类）制作，制作极讲究，上面又印上图画。我是十分讲究实在的人，看到这个包装，十分恼火。出版书的人应在印刷装帧上下工夫，却在包装上花了那么多钱。这些包装比这本书贵几倍。书到家中上书架，豪华木盒提袋都必须扔掉。还有一套书，每本书都是硬装（精装），这就行了。但精装外又有硬套，硬套外加木盒，木盒外又加一大木箱，大木箱上凸起金字，金色的箱鼻子（学名叫什么，忘了），可以锁上，又有一个金色的提把可以提着。不过，这套书印得还不错，我接到后只把书留下，把木箱、木盒、硬盒全都砸碎，仍不能消愤……

浪费比贪污更下流更无耻，都是老百姓辛辛苦苦生产出来的啊。记得每年中秋的月饼包装更浪费。一个小小的月饼，包装达七八层，包装费也大大超过月饼的费用。那么为什么不在月饼身上下工夫呢？中国目前各种商品都有包装过分的倾向，这是华而不实的表现，更是恶劣的浪费。

尤其是小出版社以及私人为骗钱而滥印的画集，大抵是从正规出版的画集扫描或翻拍的图片，再印刷出版，印刷质量很差，但多层包装，一本16开的画册，一般经多层包装，套外加盒，盒外加套，比八开还要大。书画册买回后，把盒、套扔掉，只剩下一小本。扔掉的也是国家的财产资源啊，十分不忍，但不扔又怎么办呢？

我出版的书大大小小也有43套了。除了在港台出版的几本外，在大陆出

版的，我都反复交待，不要豪华，尽量简单，有时限制出版价钱。出版社朋友说："你总是和别人不一样，别人出书，吵着闹着，要我们印得精些、好些，你却要求简单些、便宜些。"书印出来，主要看的是其中内容，而不是看包装，当然装帧艺术也是很重要的。河南美术出版社出版了我的《陈传席文集》（五卷本），既未用精装，也未加套盒，简洁大方，装帧也简洁大方，效果很好。而且很快便销光了，又再版。安徽美术出版社去年底也出版了《陈传席文集》（续四卷），也很简洁，但又加了一个套子，我当时很反对这种浪费，但出版后一看，套子很简单，只几角钱一个，但起到把四本统一起来的作用，又有保护作用，尚不算浪费。我觉得书籍包装，这是一个榜样，再豪华就浪费了。

　　书籍和各种商品的豪华包装造成的浪费，已有二十多年历史了。改革开放之初，一批根本没到过国外的人，大谈国外情况，说外国人十分重视包装，买一根葱、一个鸡蛋，都要包装十几层。又大谈我国的包装太简，影响销路。我1986年到美国一看，全是胡说，美国人十分讲究实际，有的蔬菜完全没有包装，有些蔬菜为了防止水分流失，包一层很薄的塑料纸而已。照相机那样贵重之物，也不过加一个简单的泡沫塑料盒而已。美国的书籍极少有加外套的，书籍的封面也软装居多，硬装居少，加硬套几乎没有。去年（2007年），我到英国看了，也和美国差不多。像中国的书籍画册这样多层包装，毫无作用的奢侈者，几乎没有。

　　我们要大声呼吁，反对过分的书籍画册包装，一切从实际实用出发。反对浪费，提倡节约，"历览前贤国与家，成由勤俭败由奢"啊。

人无风趣官必贵

改名以提高"官气"，比如将系主任改为院长；改职称以提高"官气"，比如将一级美术师改为国家一级美术师；将研究员改为高级研究员；书画家办展览必请来大官，以提高级别，中国人对官太感兴趣了。但官的数量是有限的，越是大官越少。画家数量如此之多，不可能人人都当官，谁能当官呢？"人无风趣官必贵"，当官的必须很严肃，一脸正经相，不苟言笑，凡事心里有数，但口中不说，或心里无数，口中更不说。按照曾国藩的说法，能当官的人，说话要缓、要慢，说话太快的人不能当官。而且，走路也要缓慢、稳重，不歪不斜。魏晋南北朝时一位大理论家说："文章且须放荡。"写文章不能老实，不能太严肃，必须放荡，画画也如此。"放荡"就是不循法度，不受清规戒律的约束，且放任无定，言行自由。不自由，不活泼，或太死板 (守规)，都是写不好文章，也画不好画的。有哲人云："太严肃近于死亡。"我们经常看到某些画，有传统，功力也不错，但没有趣味，就评价它："太老实了。"文艺作品太老实是没有人看的。也不会有新意。对作品和画家，心里有数，必须讲出来，才能叫评论家、理论家、美术史家，但讲出来就会得罪人，甚至"祸从口出"，你就当不了官。反之，你当官，就少讲话，或只讲套话、官话，这就成不了"家"。讲话太快，据医学家研究，是思维快，思维快才能当好画家、评论家，也是当不了官的。讲话慢的人，思维慢，这是没才气的表现，但一般人即认为这是稳重，稳重才能做官。行动快的人也是思维快，有朝气。反之，行动缓慢的人，思维慢，但稳，有暮气，给人印象也是稳重，也是做官的材料。因此做官和成家是一对矛盾。

或者有人说，某某人画得好，某某人写得好，不也做官了吗？倘若如

此，这当中必有缘因，但做了官后，他画和写就很难发展，甚至会退步。董其昌说："甚矣，缨冠（官）为墨池一蠹也。知此可知书道无论心正，亦须神旷耳。""神旷"者，必风趣，风趣者，不可为官，中国尤如此。偶有风趣为官者，官必不贵（不高）。

"人无风趣官必贵"，反之，"人有风趣文必佳"，"人有风趣画必佳"。

"才高位下"是常见现象，但不必怨怼。你的才高，文佳画佳，但地位低下，你如果不满意，我们请上帝重新安排，叫你的地位很高、当大官，但写不出文章，画不好画，这样，你满意吗？你选择哪一个？

无所不师，无所必师

——兼谈学习的三种方式

学习传统或借鉴他人，一般有三种方式。其一是专师一家，其二是广师百家，其三是无所不师，无所必师。

第一类如"五四"中的王原祁，他在《麓台题画稿》中说："余……迄今五十余年矣，所学者大痴也，所传者大痴也。华亭血脉，金针微度，在此而已。因知时流杂派，伪种流传，犯之为终身之疾……"还说："余弱冠时，得先大父指授，方明董巨正宗法派，于子久为专师，今五十年矣。"王原祁以黄子久（大痴）为专师，五十年来专学子久，也专传子久。而且他还认为其他的为"时流杂派，伪种流传"，这是专师一家的典型。不但专师一家，还排斥其他各家。实际上王原祁是以学黄大痴为基础，学黄多，其他各家，凡属正统一路的，他并非绝对不学，但仍以黄大痴法去表现。他也学倪云林，只用倪的构图，用笔方法仍是黄大痴的。

这种专师一家的画人很多，有人专师八大山人，有人专师吴昌硕（吴昌硕的书法一辈子专师石鼓文），有人专师齐白石，连名字也改为"师白"，有人专师黄宾虹，等等。这种方法好处在于简单、专一，集中精力，把一家吃透，缺点是很难跳出来，变成"延续派"。但也不尽然，才气大的画家，专师一家也能跳出来。但才气大的画家"专师一家"，只是从这一家画法入手，掌握其笔墨的基本方法后，他仍然会多读多看多思，才能取之、用之、变之，最后表现的还是他自己。方法是一方面，才气又是一方面。才气不大的画人，专学一家跳不出来，广师百家也许更糟，更学不好。甚至不如专学一家，也许会有所得。我们看很多人专学吴昌硕，专学齐白石，也画得不错，我们写画史时写到吴、齐，就会提到，学习吴昌硕而较出色的画人还有某某某，还有甲乙丙；学习齐白石最得

其体的画人还有谁谁谁，还有ABC，这也可以啦，总比学了一辈子画，一无所得，完全无名，要好得多。

第二类的画人就更多了，差不多画家都是广师百家的，《宣和画谱》记李公麟"始画学顾陆与僧繇、道玄及前世名手佳本，……乃集众所善，以为己有"。又说他"凡古今名画，得之则必摹临"。这"集众所善"而广师百家，但他"以为己有"，而且接着又说他"更自立意，专为一家"。但广师百家的人最好开始先认真学一家或几家，掌握了基本的笔墨法则后，再集众所善。

古人说"文章最忌百家衣"，《古画品录》评张则"师心独见，鄙于综采"。"综采"和"百家衣"都指杂凑他人之法为法，而无个人风格和画法。广师百家而没有才气的人，最易犯这个错误。但广师百家不会被一家法所束缚，免入他人樊篱，这是其好处。

第三类是"无所不师，无所必师"。"广师百家"是凡属名家都认真学，认真临摹。而"无所不师，无所必师"者则不论是否名家，凡我所喜爱的，感到其中有一点可取的都可学，但我不喜爱的、用不着的，再好也不学。文人业余学画，性灵强的画家，最宜采用此法。学文的人，有必读之文，学书法的人，有必学之书法，学画的人有必学之画。比如"四王"就认为董巨、黄子久必学，"北宗"画尤其是"浙派"画不可学。其实，世界上没有什么画是必须学的，也没有什么画是必不可学的。

但"无所不师，无所必师"一类画人，最好也先从一两家入手学起，深得其法后，再"无所不师，无所必师"。也就是开始最好要专师一家，这是一条捷径。什么都师法，太累，有时也不需要。反之，凡是有用的、可学的，又都在师法之列。

而广师百家的一类画家，到一定阶段，也最好改用"无所不师，无所必师"的方法。这就和取其精华、去其糟粕的态度差不多。郑板桥说"十分学七要抛三，各有灵苗各自探"，如果和"无所不师，无所必师"结合起来，效果就更好。当然，如何师？如何探？那还要看画人的灵性。

我学画的方法就是"无所不师，无所必师"。

会议开出什么名堂

文如山，会如海，而且越来越严重。文艺大会、研讨会，目的是为了促进文艺发展，多出好作品，多出好作家、好画家。结果呢，我研究了几十年，八大山人的画好，他一生没有召开过一次会，渐江、石涛、石溪的画好，他们也从来没有开过一次会。唐诗好，宋词好，元曲好，但当时也没有天天开会，发布新闻、研讨之类皆没有。伦勃朗、拉斐尔、梵高、毕加索的画好，也不是年年月月开会才好的。曹雪芹写《红楼梦》，不要说参加有吃有喝的会议，就是有人给他饭吃，也不致饿到那个地步，儿子饿死了，他也悲伤而死，《红楼梦》只写了一半。历史上没有一个时代是因为天天开会才出现优秀作品和优秀的作家、艺术家的。而且越是优秀的作家、艺术家越是开会少。这就和开会的初衷背道而驰了。

我们开那么多会，又开出什么名堂来呢？鄙人参加各类会议可谓多矣，总结一下，凡是为画家开研讨会的，很多专家发言，讲了几天，其实就是一句话："画得好。"为写作家开研讨会的，发了几天言，也就是一句话："写得好。"

石鲁的《转战陕北》、王盛烈的《八女投江》、刘文西的《祖孙四代》、詹建俊的《狼牙山五壮士》、潘天寿的《灵岩涧一角》、李可染的《万山红遍》等等名作，是开会开出来的吗？去年，潘鹤在广州告诉我，大约1955年，开会分配给他的题材，他没有接受，他自己构思《艰苦岁月》，拿到会议上也没有通过，有关负责人否定了他的构思，他自己坚持创作了《艰苦岁月》，后来成功了。这千古不朽的名作，如果相信会议，也就出不来了，至少说，它不是会议的结果。

在国外生活和从事艺术创作的人都有一个感觉，国内天天有会议，国外又完全没有会议，他们热盼在国外能有一两次会议，大家聚一聚，见见面，叙一叙。但国外没有。国外的艺术似乎也在发展。

会议的会，和会见的会、会面的会，是同一字，英文的会议是meeting，也和meet（会面）是同一字。所以，会议就是大家聚会，谈谈问题。所以，越是扣紧主题（如讨论某人的画，讲讲好话，讲讲大好形势等等）的会议，越是没意思。如上所述，讨论几天就是一个"好"字。你不讲，人家也知道结论。

我的意见，会议能少开当然好。据说有些会必须开，比如有的协会成立，上级就规定每年要开年会；有的项目立项，其中就有邀请专家开会。会不开不行，反正是人民的血汗钱。而会议开了，又开不出名堂，倒不如把会议形式、内容变一变。会议如果五天，报名当天，专家一到便对着录音机大喊几声"好啊，这画好啊"，"好得很啊"，然后就安排专家游山玩水，参观古迹、民俗，甚至可以安排专家去看看民间疾苦，或者看看搞得好的企业、乡社的发展状况。这样倒比无聊的会议好得多。一则专家每日工作劳累，出去开会，朋友们聊聊天，游山玩水，轻松轻松，参观古迹、民俗，又能增长一些知识。了解民间疾苦和发展情况使写作家有了写作的实际内容和冲动，使画家有了创作的素材。而且爬爬山、跑跑腿，也锻炼锻炼身体，呼吸一点新鲜空气。这倒不算浪费。

在报纸上严肃地反对借会议之机而游山玩水时，我却提倡游山玩水，实在是对无益的会海的一种反应，没办法啊！

金融危机和艺术生命

　　金融危机又叫金融风暴和金融海啸，这是从资本主义体内发出的一种病状，是偶然还是必然，暂时不去追究它。但它确实给国际金融带来巨大的灾难。它是否影响艺术呢？

　　很多所谓的艺术家都感叹，金融风暴给艺术带来巨大的灾难，影响艺术的发展。果真如此吗？我的看法正相反，至少说，不和他们的相同。金融的危机只给艺术市场带来危机和不利，很多画廊的倒闭并不代表艺术衰退。我上面提到的"所谓的艺术家"实际上只是手艺人，他们通过手上的技术制造商品，以出售作品换取金钱为目的，所以金融风暴令他们损失惨重，影响巨大。但是，真正的艺术家并不是靠手艺挣钱，他们最终追求的是精神财富，精神财富不同于物质财富。从手艺人的角度来看，他们创造的是商品，商品不卖出去，就不成为商品，金融风暴带给他们的当然是巨大的灾难。而真正的艺术家在这个时候却更是能创造出优秀的作品。现在画廊倒闭，很多艺术家就可以摆脱画廊老板的纠缠，不再考虑绘画中的商品性，可以认真的从事艺术创作。干扰减少了，社会遇到挫折，画家的精神更加丰富。历来，失去了政府控制的社会，或者是在贫困的时代，正是艺术家大显身手的时候。

　　我本人并不反对画家卖画。有人说画家卖画断送了前途，我曾撰文反对这种说法。历史上很多大画家，尤其是明清以来的大家都是卖画为生。吴昌硕，齐白石一生卖画为生，提出"艺术救国"的黄宾虹亦然。四王、四僧、扬州八怪、海派也都卖画，他们的艺术成就并不低。但是，卖画太多对画家还是有一定影响。现在市场上出现的是大批复制的画，一张画、一个人复制了几十遍。包括我本人，重复画过二十多张一样的画。为什么画这么多呢，因为要卖

出去。如果没有人买你的画，顶多画一张、二张，然后再继续向前发展，创作新的作品。但是因为要卖画，就不停地重复。

重复和复制是当代绘画最严重的一个问题。外国人称中国人的艺术是拷贝艺术，是重复前人的艺术。我们现在不但重复前人，而且重复自己，这正是市场给艺术带来的灾难。金融风暴恰恰可以帮助这一批画家去除灾难，因为真正的艺术家是不为金钱所动。如梵高，他没有为了迎合市场粗制滥造，仍然按照自己的艺术理想从事艺术创作。齐白石的画虽然受到市场带来的不良影响，但他毕竟是一个真正的艺术家，他的笔墨从来不受市场左右。他刚来北京时很贫困，靠刻印章为生。如果是在现在，按照很多人的观点，只要给钱，你叫我刻什么就刻什么。但齐白石就不是，他是木质章不刻，铜质章不刻，俗语不刻，他知道这些都会影响自己的艺术成就。

画家没有钱对他的艺术生涯也有影响，但我认为现在不存在这个问题。前一时期，很多画家通过卖画赚了很多钱，几百万，几千万，这些钱完全够用了。已经有了钱，下面就不必再为钱而奋斗，正好利用这良好的经济基础，安心地进行艺术创作。一张成功了，再画第二张，完全不必要重复。画家不用考虑艺术市场，只要考虑艺术还缺少什么。你的笔墨缺少厚重，你就写《张迁碑》等厚重风格的书法；缺少潇洒，写《曹全碑》；缺少秀韵，写王羲之的《姨母帖》、《十七帖》等；色彩不行，就补充色彩方面的知识。这样，你的画才会有进步。应该说，现代的金融风暴只给金融带来危机，并没有给艺术带来危机，带来的只是手艺人的经济危机，真正的艺术家不会被金融风暴击倒，只会有更多精力创作出更多更好的作品。所以，凡是感叹金融风暴给艺术带来巨大危机的所谓艺术家，他们都是没有艺术理想的手艺人。

我上面说到四王、四僧、扬州八怪、海派直到齐白石这些画家都是靠卖画为生，他们创作出许多优秀的作品。相反，不为金钱所动而成为大画家的例子更多。历史上北方画派的奠基人荆浩在太行山种了几亩地，每天画松树，画了一万本。他不但创作出优秀的山水画作品，开创了北方画派，而且还有《笔法记》这本优秀的著作传世。继他之后的关仝、范宽、李成也都不卖画，他们都是把艺术创作作为自己的精神寄托。范宽每天在终南山观赏山水，师古人不如师造化，他的《溪山行旅图》是闻名世界的艺术瑰宝。根据历史记

载，李成的绘画成就更高于范宽，但我们现在能看到的作品不多。还有南唐的画家董源、巨然，后人称为"董巨画派"、"董巨逸轨"，对后世影响深远，他们也是不卖画的。李公麟是进士出身，也有钱，但不为名，不停地画画，生病的时候还用手在衣被上画。他们精神上需要绘画。艺术已经成为他们生命中的一部分，这样才产生了伟大的艺术作品。我们看李可染和陆俨少，他们的基本功相当扎实，这是在不卖画的时候打下的绘画根基。李可染虽然也卖些画，但他这一生并不是为了卖画才创作。陆俨少在五六十年代创作的作品相当出色，后来开始卖画了，他的艺术水平下降，其中重复的居多。后来他尝试改变画风，但深圳等地的画商不接受这类作品，他只好终止了创新的念头，这都是很可惜的。

现在金融危机，画廊倒闭，艺术市场萎缩，但在一定程度上来讲，金融的危机能给画家带来更好的土壤。

文化艺术院士可以设立吗？

据说有人提倡或呼吁在中国设立文化艺术院士。而且法国、美国、俄罗斯等都设立了文化艺术院士，中国在国民党政府时期的"中央研究院"也于1948年选举产生了第一届31名院士，其中有胡适、傅斯年、郭沫若、陈寅恪、冯友兰、马寅初、梁思成等。

按道理应该设立文化院士、艺术院士。但现在不是时候。正如西安的唐太宗陵、秦始皇陵，早晚要开发的，但现在我们的技术不过关。地下珍贵文物一旦开发，文物就会变为废物。外国人设立文化、艺术院士是可以的，因为外国的院士是靠科学家选举评定的，他们选举的是真正的有才学之士。而且外国选举院士有一个标准，符合标准就可以担任。中国是官员当家，评右派、评教授、评研究员都是分配名额，没有标准。一个单位分配几个名额，最后由官员"集体"讨论确定。所谓"集体"，当然是主要官员说了算。那么，选举院士，必然是大官是大院士（或一、二级院士），小官是小院士，真正的文化人、艺术家必选不上。所谓的"真正"的文化人、艺术家，是远离权势，一心从事文化、艺术研究的人，非此不能有大成就。所谓"非真正"也叫"非纯粹"的文化人、艺术家，即一边从事文化艺术研究，一边打通官儿的关系、打通媒体的关系、打通商家的关系，上电视，当代表，为"庸众"和"官儿"所知的人。孔子曰"举尔所知"，即推举你了解的人，这个儒家传统一直延续至今。真正的学者未必为"官儿"和"庸众"所知，所以，被选举的很难有真正的文化人和艺术家。当然也不排除少数正直有良心的官员会推荐一些真正的文化人和艺术家，但这种正直有良心的官员太少。

那么，设立标准行不行呢？也不行。标准由官员设立，即使由众人设

立，但最后执行标准的是官儿，如是，符合"标准"的首先是官儿，你说得奖，他的作品肯定得奖，你说投票，他的票肯定最多。一辈子没写过一篇文章的人，能主持国家项目，从来没写过一篇正式论文的人，可以担任博导，这类事太多了。

你不相信群众吗？我相信。但我不相信几个人的群众。选举，必须全国画家、文化人、读书人十万人以上的参加选举，我才相信。选举的人数太少，几个电话、几个招呼一打，选举的意义就失去了。十万人就不好控制，但在中国还不可能。

还有中国人的素质也不行，外国的科学家一般能正确公正地处理有关关系，行就行，不行就不行。中国人做不到，关系行就行，关系不行就不行，这也是一个严重的问题。

所以，设立院士的提议是好的，而现在还未到时候。据说，科学院设立的"院士"，大家也议论纷纷。凡事不公正会带来反面的效果，甚至会出乱子，多一事不如少一事。

小学生学习书法提议的感慨

据传有人提议从小学开始学习中国的书法。提议非常好，其实早已有人提，但人微言轻。媒体和官方只注重那些大人物（如政协的官等）的提议，小人物提得再正确也难得有人理会。但这个提议能实行吗? 能实行好吗?

辛亥革命前，小孩子读书上学开始，就识字练书法，"五四"运动前，很多私塾仍然是一上学便读《三字经》、"四书"、"五经"、练书法。我刚才读《徐向前回忆录》，徐向前元帅说："那时念书，纯属死记硬背……再就是写仿，练毛笔字，一笔一画，正正规规地写。……上学前，我父亲就教我读书、写毛笔字。"笔者的父亲书法也很好，比现在著名书法家写得好，但他们都不是为了当书法家而学书法，而是一上学就必须学的。而那时只要识字人，尤其是教书人，哪怕是只教一年级的教书匠，都会书法，且皆有十分坚实的书法功底。小孩子学书法，描红就是幼功。这幼功比起成年人才学书法要强得多。所以，旧时教育的学生书法都很好。只要识字，即使他是卖狗肉、猪肉、杂货的记账先生，是医生，是小学教员，书法都比现在的著名书法家写得好。我们看民国时那些政要，即使是一介武夫，书法也无不佳者。《民国书法》中李宗仁写的"坤德宁寿"及上下款小字，现在的书法家怕也写不出来。蒋介石、白崇禧、谭延闿、于右任、陈诚等，无一书法差者。蒋介石的王牌军74师师长张灵甫的书法，也绝对在现在的书法家的水平之上。共产党的领导人毛泽东、周恩来、朱德、董必武等的书法也无一差者。他们都无心当书法家，他们是政治家、军事家，救国救民是他们的志向，书法属末技，但他们的书法都比现在的书法家写得好。其一是他们从读书那一天起就学习书法，具有幼功（童子功），其二是他们的胸怀志向气质非同一般，所以他们虽然无心做书法家，而

书法却不能不好。今之所谓书法家，一是缺少幼功，二是缺少阔大的胸怀和远大的志向，被以前文人称为"末技"者，乃是他们的最高志向，所以现在的所谓书法家想写好也写不好。

以前也没有一个专业书法家，他们是将军、太守、尚书、皇帝、诗人……无一是专业书法家，这些我已在《书法——非专业之业》一文中谈过。由此观之，从小学习书法是非常必要的。这和学数学、学外语不一样，它几乎不需要专门的课时，只是改铅笔钢笔为毛笔即可，但严重的是，没有教书法的老师。以前只要能教小孩识字，便会教书法，不需要专门的书法老师，而现在能教小学、中学、大学的语文、史地、外语、数理化的老师都不会书法。老师不会书法又怎能教学生呢？而每一小学又不可能养一个专教书法的老师。

我曾建议由教育局组织，几个小学聘一个书法老师，比如五六个学校聘一个书法老师，但是如果一个班一周只上一节课，书法未必学得好，二是本来小学课程就很多，老师、家长、学生恨不得把夜晚时间都用上，学习语文、数学、外语等等，又哪来这一节课安排书法学习呢？以前是学语文就学书法，小学生一边摇头晃脑地背书念单词，一边用毛笔书写，念累了就写，写累了就念。现在安排专门的书法课，这……？！

小学生学书法应该恢复，到了大学再学书法已迟了。南京师范大学中文系从解放前的中央大学到现在一直有书法课，但效果甚微，因为他们缺少幼功。小孩子可塑性强，没有学不好的。但小学生学书法又怎么恢复呢？如上述，一个师资，一个课时，都是无法解决的。可见传统不能断，一旦断了，恢复起来就难了，有的甚至不可能。由书法而推及其他，故为之说，以俟夫观人风者得焉。

亥英龍戰十支
地白萬雄殘物具
空歸去又擁雲龍
頃月空空照楚玉
埋金少時登雲
龍山詩陳傳席又題

月照楚玉魂
壬辰秋陳傳席於此樓

月照楚之城

猥琐和谦虚

　　谦虚是一种美德，但过分了便成为虚伪。谦虚的反面是骄傲和狂妄。在中国，谦虚的人不是太多。骄傲和狂妄的人也不太多，最多的是虚伪。虚伪有两种，一是明显的虚伪，一是猥琐，而世人往往又把猥琐小人看成是谦谦君子，其热还正在蔓延。这对国民素质的影响极坏。狂妄和骄傲的人未必全有才华，但其中大部分人还不是无能之辈，他可以把自己的才能发挥到极致，胆量还是大的。猥琐的人，以谦虚的形式表现出来，实际上鄙猥琐屑，这也不行，那也不行，高也不行，低也不行，胆小如鼠，唯唯诺诺，有时又声色俱厉，一本正经。很多事本来可以成功的，就在猥琐的心态下不能成功。很多话本来可以简洁明了地讲清楚的，就在猥琐心态下，讲了半天也讲不清楚。

　　艺术本来应是活泼的，不必要一本正经。艺术批评是严肃的，但不是唯唯诺诺的，也不要声色俱厉的，也应该活泼，更应该简洁明了。但在猥琐之人那里，已复杂化了。

　　比如盖叫天。年轻时羡慕一个叫"叫天"的演员，便自己取名"小叫天"，于是猥琐之辈便大骂之，嘲笑之，"你有什么资格叫'小叫天'，太狂妄自大了吧"。盖叫天便索性改名为"盖叫天"，要盖倒"叫天"，猥琐之辈反而不敢吱声了。笔者曾写文评黄宾虹，其中谈道："据我所知，真正理解黄宾虹的只有两个人，其一是傅雷，其二是——我就不好意思说啦。读者读读《史记·太史公自序》吧。"这段话本来是游戏笔墨之语，或者是活泼一下笔墨而已。真正读懂了的画家都很高兴，说："好玩，好玩！""写得好！""有味道。"但猥琐之辈读后吓得半死，大喊大叫："这不得了啦，怎么敢和傅雷并列，太狂妄了。为什么叫我们读《史记·太史公自序》，难道你是太史公吗？"从北京到地方，

一大批猥琐之辈上诉，找关系，告黑状，弄得很多人不得安宁，于是再版时只好删去。最近有细心读者在二版、三版中找不到这句话，又问我为什么删去了，这篇文章就这句话好玩（当然这也只是他个人意见）。本来很简单、很好玩的几句话，被弄得如此复杂，到处上诉，通过关系找领导人……这就不好玩了。如果我写错了，也可以写文反驳，但他们又不。

台湾有个李敖，香港凤凰电视台曾请他做了很长时间的连讲。李敖在出狱后出版第一本书上写的自序，说"中国古今写文章最好的有三个人，第一是李敖，第二是李敖，第三是李敖。"这在台湾可以发表，在大陆是绝对发表不了的，猥琐之辈看了，肯定会找出版社，上诉。可惜在台湾，他们找不到。但他们痛苦、难过，到处评说嘲骂，但李敖还是李敖，他的文章影响一大批人，而猥琐之辈的痛心疾首、百般嘲骂，并没有使他们成为文化巨人，甚至也未能成为一个普通的文化人。李敖说的话虽然大言欺世，但也反映他的自信，他的话也并没有损害任何人。无数大作家大诗人看了他的话后，也并没有认为他压迫了自己，只是笑笑而已。猥琐之辈首先自己失去了自信，也不准许别人自信，他们自认为自己渺小，也不准许别人高大。

15年前，我发表了《评郭沫若》之文，很多刊物转载，大多数人赞成我的观点，有两个人发表文章反对我，其中一人讲得有理，我写了《骂得有理》一文，发表在2001年1月的《杂文月刊》上（后收入安徽美术出版社出版的《陈传席文集·第四卷》中），《杂文月刊》编辑来信表示惊讶，挨了骂，不还骂，还说"骂得有理"，说是第一次见到。但另一人反对我，我就回骂他是奴才、猥琐，因为他在文章中大谈"你有什么资格评郭沫若"，"谁给你的权利"，"自比郭沫若，自比马克思，过于自大了吧"。这个人便是猥琐心态。所以，我不但没有接受他的批评，反而撰文批驳反对。

孟子说："说大人，则藐之。"知识分子应该藐视权贵才对，这在古代的一部分知识分子中确实种下了根。但长期的专制制度，尤其是明代皇帝朱元璋，打击知识分子，杀戮和侮辱知识分子，他们使用的只是具有奴性品格的官员，继而又培养具有奴性品格的文人，进一步打击和杀戮那些缺少奴性品格或奴性品格不强的官员和文人，于是官员和文人的奴性品格便越来越强，直到现在都没有消除，乃至人们反把具有奴性品格的猥琐小人看

成了谦谦君子了。

　　这种现状在艺术创作上的反映，很严重，但目前还不便明讲。在艺术批评上直接反映便是到处吹捧，不敢讲真话，不敢指摘坏人坏事，尤其是对名人、对上层肯定的名人，即使他（她）干了很多危害国家和人民的事，也不敢正面批评，而且还跟着叫好。其次，不敢用活泼的语言，不敢幽默，更不敢理直气壮地批评，只能一本正经地在套话套语中翻来覆去。人们看不起批评家，其实根源不在此，而在彼。少数人敢讲敢写，但又无人敢发表，时间长了，也就不写了，为了生存，也只好跟着说一些套话，不痛不痒。呼唤真正的批评，呼唤大批评家，谈何容易。我这篇文章其实也是吞吞吐吐的，如果畅所欲言，报纸也不敢发表的，不是我怕，而是怕报社怕。

国学大师和国画大师

　　严格地说，国学大师和国画大师都是没有的。如果宽大一点加马虎一点，国画大师也许有。因为国画大师必须人物、山水、花鸟还有诗词、书法、印章等样样精通、科科皆佳才行，否则只能称为某一科的大师。20世纪最了不起的画家当推黄宾虹，黄被人称为大师，其实严格地说，黄宾虹只能算是山水画大师或国画山水大师。他是不能画人物的，花鸟画得也很好，但仍不能称为花鸟画大师。齐白石花鸟、山水、人物、书法、诗词、印章皆佳，如果马虎一点、宽大一点，可以称为国画大师，但如果严格一点，大概只能称为花鸟画大师。其他人都不要谎称为国画大师，如果特别擅长某一画科，可以称为人物画大师、山水画大师、花鸟画大师。中国画和西洋画不同，西洋画是技术兼科学，中国画是文化的一部分，必须有诗词、古典文学、历史、哲学等很多国学基础，更要精于书法。所以，能称为山水、花鸟、人物画大师乃至国画大师的人就更加寥如晨星了。

　　现在则不然，还没有进入国画的任何一个殿堂，甚至还没有看到国画的任何一个殿堂，不知如何用墨，更不知道如何用笔的人，能涂抹几笔者都称为国画大师。流着鼻涕，眼屎也未擦净，便忙着兜售自己的破烂脏纸的人也称为国画大师；见到官便吓得张口结舌，得到一句赞扬便如得到圣旨一样的猥琐者也称为国画大师；更可耻者，还被某些名校聘为客座教授、院士（据说捐了款，又有官儿说情），本来神圣的高等学府就被这样玷辱了。

　　莫说称为大师，就是称为中国画家，也必须具有相当的文化基础，而且在画技上也必须有很深的功力，创造出自己特殊的风格，而不是花样。（顺便声明：我的文章中凡是出现称赞活人为"大师"、著名画家者，皆其本人或编辑所改、所加。我从未称活着的人为大师等等）。

启功先生去世时，被媒体和一些人称为"国学大师"，更严重的是被人称为"一代国学大师"。被称为"国学大师"的人应该精通（而不是略知）经学、史学、子学、集学，经学如果只限于儒家的十三经，还好办，史学就麻烦了，一部二十四史恐怕只能算小小的一部分。各种史书，尤其是明朝之后，各种史料车载斗量，汗牛充栋，终其生能读完百分之一也就不得了。还要精通考古、甲骨文、金文等等，汉史、六朝史、唐史、宋史、元史、明史、清史，你能精通一史也就不得了。至于诗歌（词赋曲戏），一部《全唐诗》你研究得了吗？宋诗比唐诗又多出多少倍，唐诗、宋诗还有一个定数，明诗、清诗，你搜集了几大本，正想研究，它又冒出一本手抄本，你看得了吗？……经、史、子、集之外，你还必须有文字学基础，现在的书法专家看不懂甲骨文、大小篆、草书者比比皆是啊。国学大师还必须通书法、医学、卜筮、天文、地理、民俗……我写都写不完，而且这只限于汉学，如今的国学还得包括藏学、维学等等。所以，严格地讲，没有任何人能称得上国学大师，宽一点说，可以称为"史学大师"、"诗学大师"、"文学大师"、"文字学大师"、"天文学大师"、"地理学大师"、"经学大师"……这就不错了。还有，比如"敦煌学大师"，你必须精通敦煌学，至于你懂文字学和敦煌有关的历史、地理、天文，那只是你通"敦煌学"的必备基础，不可再一一称为"大师"。

启功先生通一点音韵，但专家们说绝未到大师的地步，有人更尖刻地说他不能算做音韵专家。此外，他能写诗，但我读他的诗，只有一句"莫明其妙从前事，聊胜于无现在身"可记，其次还有他的自撰《墓志铭》："中学生，副教授。博不精，专不透。……瘫趋左，派曾右。妻已亡，并无后。……"有一点小意思而已。比起来那些字都识不了几个、书都读不成句、笔墨奥妙的门都未进的人都自称大师，启功被人称为大师，也许是理所当然的了。但是稍微认真一点，古今无一人能称为"国学大师"，如果有那么多"国学大师"，那中国的学问就称不上博大精深了。

奇怪的是，书法界有称著名书法家、泰斗、草圣者，但还没有称为"书法大师"的，这是偶然的疏忽呢？还是不好意思呢？如今文艺界人脸皮厚得超过城墙，"不好意思"的事不大可能，那么是没想起来吗？也似乎不是。是什么原因呢？应该研究一下，这里肯定有问题。

上级打招呼怎么办？

——读《毛泽东书信选集》有感

　　书法家、画家进入文史馆、书画院，似乎无可非议，然而也大有可议之处。如果所有书画家都进入文史馆、书画院，那么，把现在所有的机构都变成文史馆、书画院也不够。最后就会变成"六亿神州尽书家"或"尽画家"了。

　　所以，一定要有一个标准。进入书画院者一定是非常出色的书画家，进入文史馆者更必须是德高望重、文史修养超过一般专家者，而且必须是有点非同寻常的资历才行。本来进入文史馆是有标准的，但现在（近三十年来）进入文史馆、书画院者，有的道德低下，有的根本没有学问。我做了一点调查，大多是领导人推荐、打招呼，而文史馆、书画院的小官儿，一听是上面打招呼、推荐，无不唯唯诺诺，明知被推荐之人根本不够资格，也同意调入，或给予头衔。无可奈何。

　　近读《毛泽东书信选集》。这是由中共中央文献研究室编著、人民出版社出版的一本书，其中有《致田家英》一信，其中有云：

　　"李淑一女士，长沙柳直荀同志（烈士）的未亡人，教书为业，年长课繁，难乎为继。有人求我将她荐到北京文史馆为馆员。文史馆资格颇严，我荐了几人，没有录取，未便再荐。"

　　我读后，感动得几乎落下泪来。一个国家和军队及党的最高领导人，中华人民共和国的主要缔造者，向北京的一个文史馆推荐几个人，居然遭到文史馆的拒绝，"没有录取"，而且不好意思再荐了。文史馆拒绝这位领袖的推荐，也是有道理的，因为"文史馆资格颇严"。唉！那时候，我们政府的风气、

党的风气、机构官员的风气，是多么正啊！如果上下皆一直保持这种风气，则吾国幸哉，吾民幸哉！

毛泽东这封信写于1954年3月2日，田家英接信后，也没有动用权力制裁这个文史馆馆长。毛泽东荐几人，遭到拒绝，似乎没有面子，但毛泽东似乎也没有恼怒，更没有报复。他要撤掉甚至逮捕这个馆长，也是一句话的事，但他没有，而且自己感到惭愧，不敢再推荐了。这才叫伟大啊！这个馆长和决定不接受毛泽东推荐的几个决策人，我希望读者中有人去查一查，是哪几个人，应该认真写一篇报道，大张旗鼓地表扬，树为现在的标兵典范。叫现在的官员好好学习学习。

我的意思，现在喜欢批条子、打电话、打招呼，今天推荐这个亲信，明天推荐那个关系的高级官员，应该好好学习毛泽东的作风和胸怀，你的权力和地位远不如毛泽东，你是否也能来个"未便再荐"呢？老实说，毛泽东推荐人还是有原则的，李淑一是革命烈士的妻子，从她写的《蝶恋花》词来看，旧学功力还是很深的，又是毛泽东夫人杨开慧的好朋友，毛泽东自己也讲"给以帮助也说得过去"。但毛泽东未推荐。

我写这篇文章的目的，还是劝导那些机构的官员们认真学学1954年北京文史馆的官员，不论是谁推荐、打招呼（他的地位绝对不能超过毛泽东），一律按资格考核，凡不合标准的，一律拒绝。也许你的官会被撤掉，逮捕倒未必，但你的人品、正气会长留人间，"太上立德，其次立功，再次立言"，你立了德，这是最高的，其实也未必被撤职。

湖北省文史馆馆长吴丈蜀曾给我讲过，他开始经常收到上级官儿的条子或电话，推荐一些人进文史馆。但一定要经过他考核，不够资格，当即回绝。因基本上都不够资格，后来凡是上级官儿打招呼的，他当时就拒绝了，不再考核。因为凡是自己想进文史馆而求大官推荐的，其人品就不高，水平也不可能高，所以就不再考核了。我问他，上级官儿是否会报复、给你小鞋穿呢？他回答"还没有。有人求上级帮他推荐，找了很多关系，这些官也是被纠缠无奈，写个条子，打个招呼。你不同意，他责任尽了，也就算了。我一严格，时间长了，上级官儿也就不好意思再推荐了。"

但大多数机构不行，一听上级打招呼，就吓得发抖，赶紧办。我认识一

个画画人，本科毕业没有几年，画得极其一般，但进入了一个大画院，可他对画院并不感激。我问他，他说："他院长算个什么，我找到省里×××，给他打个电话，他吓得不行，赶紧办了，而且还给我房子。他年龄到了，想再多干几年，×××讲一句话，决定他命运，他敢不办吗？"但后来这位院长还是按时下台了。我还认识一位教授，是一个书法家，诗词写得也好，不但修养高，人品也高。他也兼省文史馆馆员，并以为荣，但后来又以为耻。他说："文史馆以前的人，不但学问好，人品都很高。但最近进来一批，全俗不可耐，无知无耻，和这些人为伍，太丢人……"新进文史馆一位自称画家的人，据说画得很差，文化水平还不及一个合格的中学生，但他到处讲，是北京某某人给省里打的招呼，并以为荣。后来才知道是北京一位高官的秘书打的招呼。

　　例子太多了，因此，我希望大家认真读读《毛泽东书信选集》，大官学学毛泽东，机构小官学学这位北京文史馆馆长，也学学吴丈蜀，则风气正也。

新拔苗助长法及其他

"拔苗助长"一词，出于《孟子·公孙丑上》，原来叫"揠苗助长"，揠就是拔的意思，拔字更通俗，故后人改揠为拔。后来，法家主张改革政治，不要死守先王之法，便嘲笑保守的、力主恢复先王之法的儒家为"守株待兔"；儒家也便以孟子的"拔苗助长"来嘲笑法家。"守株待兔"和"拔苗助长"二法，至今不绝。

因为我们要发展文化产业，有人急于求成，于是便开始"拔苗助长"。据说北京有一个大的美术机构，原来编制是十几个人，后来多至七八十个人，现在国家要大力发展文化产业，一方面要给这个机构大量增加拨款，另一方面大大增加编制，据说要增至三百人。三百人，北京的才能之士全部进入也不够，于是便在全国各地选拔，要把全国各地的著名画家、有实力的画家，全部调来。

把全国各地的具有实力的画家全部调来，据言要"一网打尽"，当然会大大充实这个美术机构，对这个机构来说，可能是个好事，但地方（各省市）的美术教育、美术创造还要不要了呢？各省市的美术机构还要不要了呢？如果还要的话，人才又都到了北京，没有人才，美术教育还怎么个办法，美术创造还怎么进行呢？

我在《中国山水画史》一书中说到，战争年代，人才相对集中使用。比如抗战时，美术人才基本上集中在重庆和延安两地，但战争结束后，便必须分散一部分，石鲁到了西安，华君武、王朝闻、王式廓等到了北京，李少言、牛文等到了广州，另外，周韶华到了武汉，赖少其到了南京、后到上海、再到合肥，亚明到了无锡、南京，傅抱石到了南京，潘天寿回到了杭州，吕凤子回到江

苏……因为各地美术都需要发展，发展离不开人才，各地都要有美术教育，美术教育也需要人才。

北京是首都，人才可以相对多一些，但杭州、广州、西安、南京、武汉、沈阳等地的美术教育还要不要办？要办，没有人才怎么办？国家要发展，不能只发展北京一地。也正因为有战后的美术人才分散，在各地培养出很多出色的绘画人才，所以，北京才能从各地调入一批人才，如果现在把全国各地人才全部集中在北京，各地的美术教育、美术机构必然削弱，将来要再从地方调人至京，恐怕也就无人可调了。

发展文化产业需要人才，但人才的培养要慢慢来，急是急不得的。马上扩大编制，增加人员名额，马上从全国各地调人，拆东墙补西墙，北京的力量加强了，地方却减弱了，地方减弱了，影响将来的发展和再生产，这就是新的拔苗助长法，"非徒无益，而又害之"。

当然，不是说北京不能从地方调人入京，北京的人才向来都是从外地调入或进入的。北京从辽代建都以来，很少产生大人才，清人是从关外进入的，袁世凯、徐世昌是河南人，李鸿章、段祺瑞是合肥人，曹锟是河北人，张作霖是东北人，吴佩孚是山东人……建国后，十大元帅、十大将军，都不是北京人，大政治家也多不是北京人。美术人才齐白石、徐悲鸿、陈半丁、金城、陈师曾、林风眠、刘开渠、郑锦、蒋兆和、叶浅予、李可染、李苦禅，甚至连黄胄、卢沉、周思聪、贾又福、贾浩义，再至田黎明，都不是北京人，都是从外地调入或进入北京的，但外地人才仍不少，还有潘天寿、傅抱石、赖少其等等。未尝将全国美术人才"一网打尽"。外地人才也可以进京作画，人民大会堂的《江山如此多娇》就是调傅抱石和关山月进京创作的，他们既完成国家交给的任务，回到地方又创立了地方画派并改进地方的美术教育。

中国地大物博，各地有各地的风情水土，金陵画派、岭南画派、长安画派都因地域不同而使然，如果都到北京，就很难形成这些特色。刘文西是浙江人，如果不是长期生活在陕西黄土高原中，他是无法创作出那些大气、浑厚的形象。李世南是浙江人，后来到了西安，他创作的《开采光明的人》，何等的大气，但后来他到了武汉，再到深圳，这种大气的风格变了，他自己认为是自己深入研究的结果，其实是水土等诸因素的影响使然。北京虽然没有人才辈

出,但是可以养人才,如果把全国画家全调到北京,以后则无人才可养了,至少说人才会逐渐减少。

而且,按规定调入北京的画家必须在45岁左右,不能超过50岁。我的意见则相反,调入北京的画家最好在60岁之后。因为60岁前,他可以在地方发挥自己的作用,同时吸收地方营养,受地方水土之惠。60岁后进入北京,由国家养起来,给予优厚待遇,使之更加成熟。中国画画家,60岁之前都是吸收时期,60岁左右是进入超越的一个起点。这一点与体育、跳舞人才不同,体育、跳舞人才到60岁就不能再进步了。

还有,画院要画家干什么?大学里美术教师要教书、要创作、要发表论文;美协人员要组织全国美术活动;美术馆人员则有收藏、保管、展出、研究等任务。画院画家有任务吗?北宋画院养大批画家,任务之一是复制古画,因为古代没有印刷条件,古画要长久保存和传播,靠一代一代画家临摹复制,我们现在看到的大量的唐以前绘画,基本上都是宋人复制的,他们为保存中国传统文化立了大功,纸寿千年,如果没有宋代画院画家大量复制,我们也就看不到这些作品了。

其次,宋代国家积贫积弱,朝廷没有太多的钱,大臣为国立了功,无钱帛等奖赏,便由画院画家创作绘画作品,皇帝签上名,作为赏赐送给有功之臣。

我们的画院如果继续存在,也应该有一定的任务才对,这任务一是根据国家的需要创作作品,二是研究出新的风格,改进、丰富、发展中国的艺术。

不要培养人格低下的知识分子

——谈评奖的一个问题

　　1986年至1987年，我在美国一所大学任研究员，在一次华人聚会上，忽然有几个人跑到我面前，热烈地向我祝贺。我吃了一惊，他们也马上停下来，"你是……"原来他们弄错了。交谈中才知道，当时有一位华人获诺贝尔科学奖，大概叫李远哲，长得很像我，"长相，年龄，气质，风度……啊，他比你个头还是稍矮一点。不过，太像了。"他们都是台湾人，在美国工作或留学，刚从广播中听到李远哲获诺贝尔奖的消息，而且李远哲也正在这个城市，他自己也是听别人告诉他自己获诺贝尔奖的消息，后来又在广播中得到证实了的。原来，诺贝尔奖的获得者，得主事先一点也不知道。既不要自己像乞丐似地把自己科研成果一一上报，也不要填表，更不要自己吹自己的成果有什么独创和高明，更不存在拉关系、开后门等等，而是由有关专家提出推荐，且不通知科学家本人，再由权威专家评判，评判后，发布消息，所以得主往往事先一点不知道。消息发布后，大家向得主祝贺，得主当然也很高兴，更十分光荣。但如果要科学家自己上报、求奖，求人为自己发放诺贝尔奖，而且必须自吹自己的成果如何高明，同时还得贬低别人（同行）的成果，又是填表，又是上报，又是审核，等等，那么，这位科学家还高贵吗？人格还高尚吗？他还有时间和心情去从事研究吗？

　　诺贝尔的妻子是被一位数学家夺走的，诺贝尔为此十分伤心，所以，诺贝尔奖中不设数学奖。后来，国际某组织设立了世界数学奖（我忘记了具体名称），相当于诺贝尔奖。上次得主是一位俄罗斯数学家，这位数学家埋头数学研究，功力极深，但从不发表论文。如果在中国，他肯定不会被聘为大学教授，但俄罗斯一位大学校长还是聘请他为教授。这位数学家只把自己的研究

结果挂在自己的电脑网上，绝对没有向任何刊物投稿，他认为投稿有辱他的人格，他在自己研究成果前写下一句话："就是这样的。"结果被国际权威机构评为国际最高数学奖。全世界轰动，他也无动于衷，继续过自己平淡而紧张的研究生活。通知他去领奖，他一笑置之，拒绝去领奖。他的生活并不富裕，但有教授工资，能维持生存和研究也就够了。

每一个人都应该有自己的高尚人格和骨气，但不可能完全如此。比如当官的，下级必须服从上级，而且官员礼贤下士时，面对群众、贤士，他应该表现出"处下"的风度，绝不可高傲。此外，为了巩固和提高自己的地位，也不得不（略去）；又比如一个乞丐向人乞讨，他必须低下……

但知识分子必须有独立人格、高尚的人品，特别是骨气。

社会也应该尊重和维护知识分子的独立人格和高尚人品，至少不能培养知识分子的"低下人格"，而现在很多规定就是培养人的低下人格。比如评奖，先发通知，叫人去看通知，然后按通知规定，把自己的著作或画集上交，再填写表格，自己认为自己的作品能得几等奖，并讲出自己作品的优点，比别人作品强在哪里。一个知识分子，自己拿自己的作品去求奖，自己讲自己作品如何好，而且还必须贬低同行其他人的作品，这人品就不会太高，还能有什么格调呢？但不求奖也不行，因为每年都有大量著作、画集出版，评职称、评工作、入协会，都要得奖作品才算数。

这还不算，评奖时还要活动，打听好谁当评委，好一一登门拜访打招呼，是否送礼就不得而知了。一位朋友告诉我，他在某市办一个书法展，原定好请一位名人出来讲讲话并剪彩，名人也答应"肯定来"，但到展览前一天，名人告诉他："不行了，有紧急事。我的作品要参加评××××奖，这几天正要评，我得去活动活动。""去活动就有希望，不去准没戏！"他去活动了一个多星期，果然奖评到了。

争着当评委，谁有权谁当评委主任、副主任，再由他挑选几个和自己合得来的评委。评奖讨论时，首先把自己的作品评上高奖，再评几个关系户，或自己朋友的学生……

真斯文扫地矣！

我建议，以后评奖也像评诺贝尔奖一样，由有关部门找一批权威专家参

与，由权威专家推荐，再评比。如果权威专家自己的作品也被另外权威推荐，那么评到他的作品时，作者必须回避。评好之后，再公布。这样可以少折腾作者，不要让他们为评奖到处兜售自己，到处拉关系，长此以往，知识分子人格降低而不自知，还以为是应该的。其实，每年出书出画册很多，但真正好的著作是十分少的，大家一提就知道的。现在，好书评不上奖，十分恶劣低下的书反而能评上奖，问题就出在人格高尚的人不愿降低自己的人格去求人求奖，而人格低下的人本来写不出好书、画不出好画，便到处求人拉关系，或者自己有权，奖便评到自己头上，不是评奖，而是评关系、评权势。

知识分子是社会精英、人群的典范，他们人格的高下决定社会素质的高下。所以我希望不要培养人格低下的知识分子和文化人。要培养他们高尚的人品和人格，贫贱不能移，威武不能屈，富贵不能淫。捧着自己的作品求人为之评一个奖，这人格还不低下吗？

明代朱元璋就是培养知识分子人格低下的一个皇帝，历来"刑不上大夫"，而朱元璋对具有高尚人格的知识分子，或拍颊，或逮捕，或腰斩，或侮辱后杀头，重用的都是那些俯首贴耳、人格低下的人。从明初始，知识分子的人格集体降低，直到五四运动，知识分子的人格才上升起来，到1957年"反右"，知识分子已无人格可言。知识分子人格低下，整个社会人的素质必集体降低，中国人的素质之低早该注意了。我们不希望再培养人格低下的知识分子，因而在细节操作上都应该注意。

四个学画的人

全国少年儿童画展的金、银、铜、优秀奖得主都在一个城市中,都是十岁,各方面条件都差不多。获奖当天,四个孩子的家长都十分高兴,他们决心培养孩子成为大画家。"但是我们要有科学发展观",四个家长带着四个孩子去见绘画权威兼绘画教育权威贾博士。其实四个孩子的绘画水平差不多,只是金奖得主强一点,但又必须分出四个档次。

贾权威看了四个孩子的作品,向四个家长说:"你们要我讲实话还是讲好听的话?""当然要讲实话。"贾权威摇摇头,叹口气:"作为儿童画确实不错,特别是金奖。但他们要发展,都没有前途,都不可能成为画家。"四位家长听后十分沮丧,但人家是权威,讲的又是实话,不能不正视现实啊!于是便严令孩子不要再画。金、银、铜三个孩子知道自己不是画画的料,也都洗手不干了。但他们对画展有过感情,有好的画展还是去看看,并为自己不是绘画材料而痛苦。只有优不听,继续在画,而且更加刻苦,家长阻止也没用。三十一岁时,优的一幅画在全国的美展中获大奖,名气大振。金、银、铜三人及家长非常吃惊,便去找贾权威:"……你当年说我们都不行,但小优就非常成功,事实摆在这里,你怎样解释?"

贾权威说:"事实摆在这里,就是你们三人不能成为画家。要成为画家,不但要有绘画基本功,要有学问,更要有自信心和阔大的胸怀。得一个奖就自认为了不起,别人一说不行你就灰心,这就不是成功者的材料。我说你们不能成为画家,小优就不听,且更刻苦,非当个画家给你看,这才是成功者的素质。你们的素质不行。"

"那么,我们现在再努力,还行吗?"

"不行，晚了，人过三十不学艺。这是古训。"

金、银听了，都无可奈何地叹气，经常为自己错过二十年光阴而后悔无穷。

只有铜醒悟，三十而立，努力……

六十岁时，铜也成为著名画家了，金、银又大为吃惊，一起去找贾权威。又摆事实。

贾权威说："其实就你们两个不能成为画家，我当时就说要有自信心，要有大的胸怀，勿为人言所误。事实摆在这里，还是你们素质不行。"

"那我们现在再努力，还行吗？"

"肯定不行了，你们都六十岁了，已进入老年了，死了当画家的心吧！"

是的。金想，三十一岁时毕竟年轻力壮，现在已六十了，肯定不行了，唉！

银回家赶紧准备画笔，立即动手。我已退休，可以全力于画。再说我有过童子功，而且这五十年虽未动笔，却读了很多书，修养在提高。

八十岁时，银也成为著名画家。金惊得目瞪口呆。"我去问问！"问谁呢？贾权威已经不在人世了。金痛苦不堪，老泪纵横。

听说北京有一所大学叫中国人民大学，人大中有一个艺术学院，有一个教授叫陈传席，也是一位博士，几十年从事美术教育，对美术作品和美术人才颇有研究。"好，我要去问问。"

金在家人的搀扶下来到北京城，又找到这位陈传席。陈虽很忙，还是接待了金。金一边擦着泪水一边向陈陈述自己的一生，痛苦，后悔，最悔的是不该听贾权威的话。"我原来是四个人当中水平最高的！我要是学画比他们都强啊！"

陈告诉金："去读一读我的《悔晚斋臆语》吧，那里边有一篇文章专门谈少年、青年、老年各时期应该如何学习的道理。"告辞时，金抚着陈的手说："陈教授，你是有研究的人，你说我下辈子能成为一个画家吗？我这次来找你，就是要问问这句话！"

陈笑了笑说："你要我讲实话呢，还是讲好听的话？"

"当然要讲实话。"

"讲实话，我看你下辈子也成不了画家。"

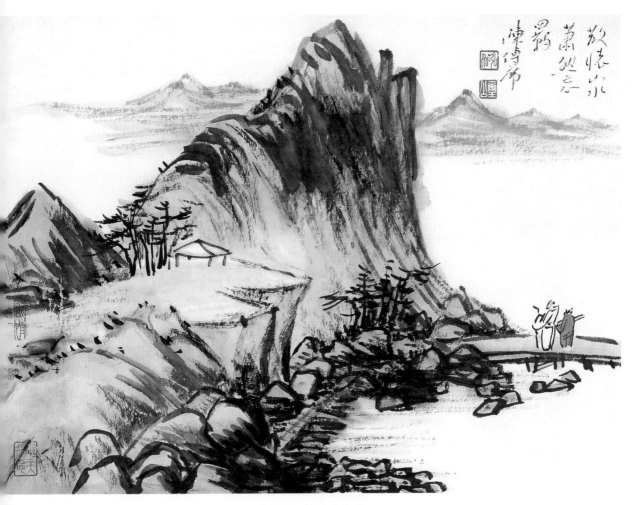

散情山水　萧然忘羁

负雅志于高云

金听后，愣了半天，更加痛苦。"天啊，我为什么下辈子还不能成为画家？"

孙子告诉金："爷爷，不要听他乱说。""胡说，人家是有研究的。""其实那个贾权威也是一个骗子，你要是不问他，会有今天吗？问他不如问自己！"

金在世间已度过八十个春秋，世事洞明，当然不会信一个孩子的话。

银、铜、优每日沉浸在艺术创作和荣誉的幸福之中，而金每日沉浸在后悔和痛苦当中。现在，他不但悲今世还悲来世，他百思不通，为什么老天对他如此不公？他决计再去问问，但不知他还要去问谁？还能问出什么名堂？

花钱发表作品可晋升职称等议

任何一种现象都不是孤立的，为什么垃圾绘画和论文这么多，为什么垃圾刊物越来越多，而且皆能生存，为什么无能之辈都能评上高级职称？原因很多，其中之一就是花钱即可发表论文和艺术作品。作品发表了，便算是有了知名度，便算有了成果，便算有了成就，那么，就应该聘为教授、研究员、美术师之类。刊物有了钱，便可生存。

旧时代的大学、教授由系主任和校（院）长聘请，基本上是系主任说了算，但也基本公正。因为那时代，学校分公立和私立，公立学校的校长和系主任一般说来都是德高望重的人物，而且业务水平必是第一流的。他聘请的人是教授、讲师、助教，一般也都是公正的，同时他聘请了教授、讲师等，也衡量了他自己的眼光、水平和人品。否则，他的校长、系主任也干不长。因为自己业务水平高，也不怕别人来顶替自己。这就不会做"武大郎"。私立学校校长如果不公正，他的学校就有可能垮台，所以，他也必须聘请业务水平高的人来任教。水平很高的人，如果不给人家高职称，人家就会走掉。如果同时给那些水平很差的人以高职称，人家"耻于为伍"，也会走掉。所以，也必须基本公正。

现在则不然，从外面聘请人才来本单位，水平超过自己，或进来后有可能顶替自己的人，则绝对不能调。调进水平不如自己的人反而可能有高职称。其实，每个人的能力水平如何，大家心中都是有数的。人心衡量最准确。所以，美国的研究生入学、职称晋升主要是教授讨论后确定。但中国的人心虽然准确，可表达出来，便加入感情，就不准确了。关系好的，水平差的也高；反之，水平高的也差。所以，以成绩为标志还是对的。如果刊物公正，只发优秀

作品，这标志也是对的。但刊物却并不公正。为了生存，发表论文要付款，发表绘画作品更要付款，以钱为发表的标准，论文和绘画的质量便在其次了。虽然有些刊物对太差的作品给钱也不发，但好的作品不给钱也不能发，这就不可能有好的作品。

其实，任何时代，精英人物都是很少的，而现在的发展太快，各方面（尤其是教育）忽然需要很多高能人物，当然不可能有，于是低能人物也只好充数其中。据美国学者研究，美国只需要有百分之十五的人上大学就够了。中国似乎还赶不上美国发达，但现在大学发展似乎要百分之百的人上大学。大学要多，大学教授也要多。哪来这么多教授呢？

上级规定了教授、研究员等高级职称要达到一个什么标准。也就是说要有论文、要有作品，于是两种现象产生了：一是抄袭，创造不行，抄袭还是行的；二是出钱发表低劣的论文和作品。

现在连硕士毕业都要发表论文，于是学生上学时不是忙着打基础，而是打工赚钱去发表垃圾文章。老师也不是忙于好好教学，而是忙着赚钱去发表垃圾作品。有一位老师说："我为了升教授，已花了一百多万元。"花钱不是送给评委，而是出版大画集，发表拼凑的论文，并请人写评论。学术机构也不管论文质量，也不管作品质量，只要发表了就行了。有的机构讲究刊物的级别，但在级别高的刊物上发表的作品有的并非论文，或者发表的作品仍然是垃圾，高级职称也照样晋升，教授、博导也就随之而来。看来，高级职称靠的也不是学术，而是钞票。

一个国家公检法不行，可能到处出乱子；军队不行，可能被人灭亡；若文化教育腐败了，可能会亡种。

大知识分子岂能不识字

一个人不会画画，问题不大。当然，画家例外。现在这个时代，书法不好，问题也不大。但作为知识分子，尤其是文化官员及学术机构的知识分子，如果连字都不会写，那问题就严重了。

有一个高级官员，而且是负责文化的高级官员，而且又是著名书法家，在全国书法家协会及省书法家协会都担任职务，当年写"迎接澳门回归"六个字，有人告诉我，六个字全错了。当时我完全不相信，因为这几个字太简单了，小学生都不会写错。后来看到，实际上只错了五个。"迎"字第二笔后多了一点；"接"字第七笔后少了一横；"澳"字第十二笔后多了一横，即把那个门堵死了；"门"字上一点，点成二点，老实说，这个字不算错，因为简写的"门"字，上面是一点，而草书是先写一竖，然后那一点可以点一点，也可以连写二点或三点，似乎不算错。虽然这位书法官员未必知道真正写法，但我们必须宽大为怀，不能算错。"回"字，他把里面的小"口"写成了"巳"，当然，也有这种写法，但小"口"写成"巳"，大"口"下面的一横就不能再写，结果他又写了一横，变成了大"口"里面加一个"巳"。"归"字繁体，右边的"帚"字少了一个秃宝盖。我当时看了，感叹不已。负责文化的高级官员、书法家，应该算大知识分子了吧，竟然连小学生的水平也不及。唉！

前几天又有人告诉我，故宫博物院失盗，案件被北京市公安局破获，故宫博物院赠送给北京市公安局一面锦旗，上写"赠北京市公安局"，内容是"撼祖国强盛，卫京师泰安"，下款是"故宫博物院"。我更是不相信。故宫博物院里的每一个工作人员都应该是最高级的知识分子，副院长亲送锦旗，这副院长更应该是高级知识分子的杰出人物才对，怎么会出现这个大错？我

说"你看错了，绝无可能"。后来他把照片给我看，呀，果然。故宫失盗，已使我惊讶，但这个错字更使我目瞪口呆，居然把"捍卫"的"捍"写成"撼摇"的"撼"。小偷只偷了故宫几件珍品，你故宫博物院的大知识分子居然要撼动我们的祖国，罪行远远超过这个小偷。据说有人指出其错时，故宫博物院大知识分子居然强调不错，就是这个"撼"。当时如果马上承认错了，问题还好一点，一时笔误，情有可原。但这一强调，问题就更严重了。

老实说，"撼"即使写成"捍"，这个句子也半通不通的，其实只要写成"捍祖国，卫京师"就行了。当然"捍祖国，卫京师"也绝对不是好句子，毫无文气。字句文法还不错。这个错误，这个毫无文气、半通不通的内容，出在故宫博物院，实在太丢人了。这应该引起政府反思才对。

我建议，书法家协会要举行一次中文考试，考考古汉语和现代汉语知识，八十分为及格，考试成绩不足八十分，统统请他退出书协。以后凡是要加入书协的，先看书法，书法合格的，再考古汉语，再考其他内容。比如我们庆祝中华人民共和国成立六十周年，你若写杜甫诗"国破山河在"，就不行；比如你自己不能作诗，或者不能写出传统的文言文，也不要忙着参加书协，回去再补补古汉语知识，考好了，再考虑加入。如是，则书协尚能有一点权威性。现在，不会写字的人、不识字的人也能加入书协，还能当书协的官儿，那么书协在人们心中的地位就可想而知了。

清代中期，福建的黄慎在扬州卖画，他的画比很多人画得好，但价钱都是人家的十分之一，还不好卖。他十分奇怪，便去请教内行，回答是你的画上没有题诗，诗题在画上，这诗价就超过画价十倍，因为不识字的人能画画但不会作诗，文化才值钱。于是黄慎回福建，认真学诗，诗成之后，又回扬州卖画，画价果然大增。丁敬和很多人到了扬州，一个盐商出一副对联的上联，请这批人对下联，其他人对出来了，受到盐商的上等招待，并常年养在家中，而丁敬没有对出来，盐商认为他只会写字画画刻印的技术，没有文化，给他最末等待遇，他只好回到杭州，发愤学诗，后来成为"西泠八家"之一。

封建时代的文人能做到的，我们更应该能做到。我们的政府官员为什么不学学盐商，学学扬州酒楼茶馆的买画人呢？也考考书画家的文化，清退一批，这也能督促他们学点文化，也加强了文化队伍建设，也提高了国民素质，

岂不是大好事吗?

至于学术机构,除了考外文外,更应该考中文。学术机构考中文,以八十五分为及格,如果以六十分为及格,那就不必考了。当然,如果要考,就要认真对待。据我所知,学术机构考外文,完全不懂外文的,也考得很好。请人代考者有之;把试题先告诉考试者,考试者请人代做,把代做答案带到考场照抄者有之;花钱请人翻译,再花钱或找关系去发表,免考者有之。还有更奇怪的事,我这里不好多写,免得伤了朋友。

我二十年前就写文(文章收在河北教育出版社出版的拙著《悔晚斋臆语》中,中华书局再版时删掉了这篇文章)建议国家成立考试院,并立法保护和限制考试院官员。然后对全国重要学术机构人员及官员分别进行考试,清退不合格者,也为提高中国公民素质打下基础。看来这个建议还是对的。

文章写完了,我又感叹起来了。人微言轻,是无人听的。万一有人接受我的建议,真的成立国家考试院,请了一个不认识字的大官去主考天下,岂不更笑话? 杞人如果生在今天,不会先去忧天,肯定先忧官,先忧大知识分子啊。

论收藏

——兼谈"东方博古"仿真艺术品

日本二玄社复制的中国古代名画，可以乱真，这是众所周知的。我问过台北故宫博物院书画处的处长："日本二玄社的复制品和你们故宫收藏的真迹绘画，有何区别？"他回答："完全一样，根本没有区别。""那么，会不会把复制品当成真迹，收到博物院里，而把真迹误做复制品，流到民间呢？"他笑了笑说："有人主张在复制品上加印'仿制'二字。"

我想，二玄社复制的名画已到了极致，不可能再好了。

但北京的东方博古文化艺术发展有限公司复制的高仿真艺术品中国名画就比日本二玄社的复制品更要好。开始，人们说"东方博古"的仿真品和日本二玄社的仿真品完全一样，按理东方博古的总经理应该很满足，很高兴。但他不服气，便办了一个画展，把日本二玄社的复制品和"东方博古"的复制品放在一块展出，而且是，左面一幅是日本二玄社的，右面一幅是他们"东方博古"的，再右面一幅又是二玄社的，再右面一幅又是"东方博古"的，相间而挂。结果，大家都感到北京"东方博古"的复制品更好。

"东方博古"在二玄社的基础上加以改进，攻克了几个技术难关，花费了几年的时间。二玄社拍照原作时用的是特制的大照相机，而"东方博古"是用3.5亿像素的专业设备在博物馆对照原作立体扫描，在传统的宣纸上和绢上经过纳米技术处理，使之在保证清晰度的基础上完整地再现原作的色彩、层次等。连日本二玄社的技术专家看后也承认"东方博古"的复制品更高，他们主动要求以后为"东方博古"免费做技术顾问。老实说，如果仅用于研究、欣赏或学习，我宁肯用"东方博古"的复制品，因为复制品和原作完全相同，但却可以在很强的亮处反复观看，用手抚摸。在原作上是不可以这样的。

现在收藏艺术品成为一时风气。收藏分四种情况，一是欣赏，二是学习，三是好事，四是谋利。当然如果从谋利目的来看，必须是真迹，但很多人却买了赝品。而艺术品的主要功能却是欣赏和学习，从这个主要功能看来，收藏高仿真的复制品，倒是十分合适的。

尤其是教学机构，应该多买这些和真迹完全相同的复制品，不要去买那些质量很差的真迹，花钱又多，又没有价值。弄不好还会买到赝品。

研究机构也应该多买这些仿真品，供学者们研究用。

因为博物院和博物馆等机构中收藏的国宝级原作，十分难得，你有再多的钱也买不到，在拍卖会上即使能买到一些好的作品，其文物价值、艺术价值及历史价值也不能和博物院（馆）中所藏的名作相比。所以，没藏有这些国宝级原作的博物馆也应购买一部分或全部，供人观赏。

很多大的会议室中，动辄花几百万、几千万购买现代名家的作品（大多是垃圾），几乎是毫无价值的，倒不如悬挂这些国宝的复制品，一是省钱，二是显得高雅，更文化。

送礼，即使是买一些小名家的作品（其实也大多是垃圾），也要十几万乃至上百万元，也不如购买这些复制品，收礼的人把这些复制品挂在家中，比之挂那些经炒作或官儿提拔的垃圾画家的垃圾作品，真是天渊之别啊。顺便说一下，李可染死后，中国画无大师，而且至今尚无出现大师的苗头。那些自称或被人称为大师的人的画，不过是中等垃圾而已，其中极少数名气更大的"大师"画，乃是已腐败的垃圾，无知的商人和官儿争相购买，只是当做商品而已。"君莫舞，君不见玉环飞燕皆尘土。"

当然，中国画在当今也不是全无优秀作品，只是这些作者埋头画画，认真研究，而不去炒作。他们的画尚没有成为商品，只在画界内部被有识者承认，商人和官儿不知，或者虽知而价不高，商人和官儿是按价格收藏绘画的。即使这些作者的画成为商品，因为他们认真探索、费尽心血，作品也不多，不像那些垃圾画人每天可以制造很多垃圾。所以好的作品也很难满足收藏者的需求。

复制古代名作，使一幅变为千万幅，让更多的人亲见古代灿烂的文化精品，真是功德无量的事。

真正的收藏者，应少花天文数字的金钱去购买那些并无价值的绘画，应花很少的钱去收藏这些古代名作的复制品。每当我面对那些稀世之宝，如范宽的《溪山行旅图》、郭熙的《早春图》、黄公望的《富春山居图》、张择端的《清明上河图》……啊！精神上的富足，实在是超过秦始皇征服六国、拿破仑征服欧洲，至于汉武帝、唐太宗、宋太祖，甚至成吉思汗征服欧亚，也没法和我相比。没有这些文化珍品，我们活着还有什么意思呢？有这些文化珍品而难于亲见，又是何等的扫兴啊！

论"庸众"

　　为什么要炒作呢？就是要欺骗老百姓。一个十分低能的画画人，一经炒作，便被视为"大师"。连本科生水平都没有达到的所谓作品，和垃圾差不多，一经炒作，便被很多人视为宝贝，不惜高价购买收藏。法籍华人画家吕霞光曾问过一位善于炒作的画廊老板："一张擦过屁股的臭纸，你能炒作成顶级艺术品吗？"回答是："完全可以，但必须你的钞票到位。"擦过屁股的纸连纸都不能算了，只是垃圾，一经炒作，也能变成顶级艺术品。这一是说明炒作者欺骗的能力太强；二是说明庸众愚蠢到什么地步。

　　拍卖会上有一句名言："瞎子买，瞎子卖，还有瞎子在等待。"所以有那么多"瞎子"，都是被聪明人欺骗的。所以有那么多人被欺骗，说明庸众之多、之愚，似无药可医。庸众太多，必有庸官，庸官作用更大于庸众。一位省级官儿，从权力中心退了下来，但还担任闲职，画画人办展览、开会，还需要这位昔日权人而且至今仍然身居高位的人来捧场。因为不任要职了，便可以随便些。他叫来省美协的一位负责人说："××，我到现在手里连一点收藏都没有，你给我搞点。"美协这位负责人说："好，没问题。您要谁的？"官儿说："差的不要，要收藏就收藏好的。书法要省书协副主席以上的，绘画要省美协理事以上的，理事以上的如果弄不到，会员级也行。还有各个美术学院院长的，也行。"你看，书法、绘画优劣他不问，也不懂，但要理事、副主席的。所以，一当上理事、副主席以上的人，即使他的书法、绘画连垃圾也不如，价钱也会高起来。是庸官把那些垃圾炒作起来了。

　　当然，还有其他一些原因。

　　再举一个例子，南京的书法家林散之，一般认为他75岁之前写得最好，

但他75岁之前基本没有大名气，他的字也没有人要，送给人，人也不当一回事，各种展览会，也没有人约他的稿。他能进入江苏省国画院，据当时的画院实际负责人亚明后来告诉我："老头子喜欢画画，画了一辈子没有名堂，他又是市政协常委，当过副县长，进来就进来吧。"又说："老头子为人不错，送给我一大堆字，我扔在办公室桌子底下。外地来人要我推荐江苏的书法家，我们首先推荐的是费新我，×××、×××，老头子人再好，书法人家不承认，怎么推荐？"1972年底，《人民中国》画报要出一个《中国现代书法作品选》，主要给日本人看的，《新华日报》编辑田原（不是书法家）出于私人关系推荐了林散之，被北京的启功、赵朴初、顿立夫、郭沫若看中，评价很高，日本人看到后，也十分震惊，誉为当代草圣（那时候中国、日本还有几个人懂点书法）。北京几个人一讲"好"，于是庸众马上跟着讲"好"，懂的也说好，不懂的也说好，争相拜师，外地画家、书家也奔往南京拜访、索字、买字，那时他已经76岁了。尔后，又是"选入"全国政协、又是名誉主席，家乡也建了"林散之艺术馆"，马鞍山市又决定再建一大型"林散之艺术馆"，死后葬在李白祠附近，弄得跟李白差不多。但如果启功、赵朴初、郭沫若几个人未看到他的字，也就不能说他的字好，他就一生默默无闻了。他的字就可能被庸众视为垃圾。

齐白石、黄宾虹被现在人称为"双圣"、20世纪最伟大的画家。但齐白石如果没有陈师曾、林风眠、徐悲鸿的赞誉，他也没有今天的地位。黄宾虹画了60年画，一直到80岁，傅雷说他的画好，大家才跟着说好。

我总结一下，凡事，大人物用脑，明白人用眼，庸众用耳。用脑，就是思考，要用哪些人，要捧哪些人，要打哪些人，都有一定道理。至于这些人有没有才能，有没有德行，那是另外的事，要看对我是否有利，能否巩固我的地位，能否提高我的权威。用眼，即看看这些人是否真有才华，是否真有德行，这文是否好，这画是否好，然后以实道之。但这两种人都是极少的。然而能讲话的也就是这两种人。

庸众用耳听，他们的嘴用来附和，大人物说好，他们听后跟着说：太好、太了不起；大人物说坏，他们听后说：太坏、必须打倒。当然，大人物有时也会讲几句对话。大人物不想过问的事，明白人可以讲几句。明白人也分两种，一种如陈师曾、傅雷，看得准，讲出自己的见解，开启了民智。另一种要存心骗

人，不好，他要说好，不值钱的东西，他说这是国宝，价值连城。庸众听后马上掏钱购买。现在的明白人，后一种居多。所以，干什么都要炒作。

庸，就是平常的意思，庸而众，就是大众。按理，大众是最聪明的，中国人是勤劳的、聪明的，谁敢说中国人愚蠢和不好呢？后来，读书细心一点，发现并非如此。

严复给孙中山讲："中国民品之劣，民智之卑……惟急从教育上着手。"（见《侯官严先生年谱》）鲁迅说："中国本来是撒谎国和造谣国的联邦。"（《鲁迅全集》第7册通讯《致孙伏园》）鲁迅更说："凡是愚弱的国民……病死多少是不必以为不幸的。"（《呐喊·自序》）他在小说《祝福》中写到祥林嫂死了，开始十分不安，继而"然而在现世，则无聊生者不生，即使厌见者不见，为人为己，也还都不错……一面想，反而渐渐地舒畅起来"。

近读毛泽东《商鞅徙木立信论》，有云"……而叹吾国国民之愚也；而叹执政者之煞费苦心也；而叹数千年来民智之不开，国几蹈于沦亡之惨也。"（见国务院参事室主管《中华书画家》2011.7影印毛泽东手迹）

教育，开启民智，使庸众不庸，炒作、欺骗、造谣才能失效。但这不是短期所能实现的。

弄清楚再批评

　　社会发展太快，有好处，但弊端也多。比如大学招生人数骤增，由十万增加到几百万，大学教师也必须猛增。人才是不可拔苗助长的，哪里来的那么多大学教师呢？于是开始时（八十年代初）到中学里挑教师去教大学，而优秀的中学教师学校又不放，于是把最差的中学教师调去教大学，把文化馆职工调去教大学。后来又招博士生，这就必须有博导，很多人连一篇学术论文都没有写过，而且不知论文怎么写，也当起博导。告诉他论文要有注释，他便添了一个"注释"："见《史记·汉书》。"并强调，人家做学问的人就是这么写的。大学教师升教授要有著作，写不出来怎么办？东拼西凑、编编排排，再自费出版，于是垃圾论文、垃圾著作，充塞天下。报纸、杂志也多了，于是不会写文章的人也凑起文章拿去发表。笑话连篇。

　　最可叹的是无知者竟也批评有知者，以表示自己有学问。前时故宫博物院的人把"捍卫"的"捍"写成"撼"，这是不可谅解的错误，但也在我意料之中。后来竟有人写文为之护短，说古人写错字的也有。有一篇《中国五大著名错字》，发表在《北京晨报》（2011年5月18日），又被《科技文摘报》（2011年6月2日）转载。他们以为这五个字确实错了，其实一个都不错。这五个字并不是现在的印刷体，而是书法艺术。

　　其一是"避暑山庄"，批评者认为是"天下第一错字"，说"避"字中的"辛"字下多了一横。作者说："此错字出自康熙皇帝之手。康熙多写了一横，臣僚应该当即看出来，但皇帝是金口玉言，写错了也是对的，谁敢提醒皇帝说写错了，何况皇帝有造字的特权。"错了，这个字不是康熙皇帝造的，古已有之，被人称为书圣的东晋王羲之在《东方朔画赞》中就把"避"字中"辛"字

下部写成三横。北魏《郑文公下碑》、唐欧阳询《九成宫醴泉铭》、元赵孟頫……书法家差不多都写三横。这说明康熙皇帝还是有文化、懂书法的。

批评可以，但应该弄清楚。

批评者说"中国五大著名错字"中第二个错字是"流"，因为右边上头缺了一点。看来这位批评者连《兰亭序》都没有看过，这太不应该，太太不应该，这等于英语专家不认识ABC。只要是一个文化人，或者沾点文化界边的人，怎能连《兰亭序》也没看过？这是天下第一行书，而且到处发表，触目可见。《兰亭序》中的"流"就是右边上头无那一点。书法家写"流"字，右上加点的少，缺点的居多，如北魏《郑道昭论经书诗》、《魏灵藏造像记》，晋·王献之《洛神十三行》，南朝宋《爨龙颜碑》、梁《瘗鹤铭》，唐·柳公权《玄秘塔碑》，唐·褚遂良《雁塔圣教序》，唐·欧阳询《九成宫醴泉铭》，宋·赵佶《千字文》，苏轼、米芾的字帖，元·赵孟頫的《妙严寺记》等等，皆是千古名帖，其中的"流"都是右边无点的。批评者说："扬州大明寺的平山堂，正堂左边的'风流宛在'匾额，……'流'字少一点。'在'字多一点。……希望少点风流，多点实在，极富哲理，同时曲笔点出欧阳修当年行为上不检点。这样的字，错得恰到好处。"想象力可谓丰富，欧阳修似乎还没有很多风流韵事，刘坤一也不会用这种方法讽刺他。"在"字多一点，在书法艺术上也是常见，不再一一举例。至于说到"明"字，可以举出一百个名帖，都是"目"、"月"。北魏《杨大眼造像记》、《石门铭》，王献之《洛神十三行》，王羲之《圣教序》，汉《礼器碑》，虞世南《孔子庙堂碑》，欧阳询《九成宫醴泉铭》，褚遂良《孟法师碑》、《雁塔圣教序》，李世民《晋祠铭》，李邕、苏轼等几乎都写"目"加"月"。汉《乙瑛碑》、《杨震碑》，秦《泰山刻石》及颜真卿等还把"明"字左边的"日"字写成"囧"字。其实《说文》上"明"字就是"朙"。

批评者说"出现最多的错字——明"，其实，"明"字本来就是"囧"加"月"，或"目"加"月"，当然也有"日"加"月"。

批评者说"富"、"章"的错误，也是不明书法艺术之故。不再一一举例。

又说到西湖十景之一"花港观鱼"的"鱼"下三点水是错的。而行书、草书，可以写作一横，写一点一横，写三点，都是可以的。这也是书法艺术的常识。

此外，在秦统一文字之前，各国文字大约有几十种，统一之后，楚、齐、赵、燕、韩、魏等各国文字还有人在写。明清时，竟有一些文人逞才，有意写已被秦弃废之字，还有很多异体字，都不算错。

　　中国人，庸才批评天才、无知批评有知，真没办法，而各报竞相转载，影响至大，不得不辩。办报纸的人也应该有点文化，也应该识一些字才好。

"天尽头"和"好运角"

——为风景名胜惨遭破坏而哭

 山东荣成市的成山角，本来是天下之奇景。其实，整个胶东半岛都是中国东部伸进海洋中的一块狭长的陆地，北临渤海，东和南临黄海。而荣成市又是胶东半岛伸进海洋中的前端，成山角又是荣成市这个前端的前端，既狭又长，伸到大海的当中，给人以"天尽头"的感觉。我十几年前曾到过这里，沿山坡一条不太宽的路，据说是当年秦始皇走过的路，我相信是秦始皇经过的路，因为去"天尽头"必走此路，而别处无路。途中已见到大海，接近"天尽头"时，居高临下，见一条崎岖蜿蜒的山丘伸进大海内，第一个"尽头"没在海水中；跨过海水再向前，又是一堆巨石，其上矗立一块石壁，上有当年胡耀邦总书记手书的"天尽头"三个大红字以及"胡耀邦"的落款。胡耀邦虽然不是书法家，但这几个字都遒劲有力、气魄非凡。天然的大石壁沉浸在大海中，再向前便是茫茫大海，给人以真正的"天尽头"之感。我们当年从山上下到海岸，又到海水中，途中皆无人修的石阶，而是自然的山路。我们一跳一跃下到海水边，又越过海水，跳到"天尽头"的石壁前，风光无限美丽，跳跃而行，也特有情趣。再回到岸上，居高一览，空旷、幽远、阔大、雄奇、深邃、崎岖，山海相连相断，莽莽苍苍，由山到海，海阔天空，使人联想到天的尽头。或缥缥缈缈，渐远渐淡，那一头是仙境，还是帝居？想象无穷。"天尽头"的周围无建筑、无人居，更是远离尘俗，真是天下之奇景。怪不得秦皇汉武都不远千里万里赶到此地观赏。

 日暮萧瑟，抚摸石壁、观览奇景、回忆历史，给人以崇高、悲怆之感，使人俗虑顿消。一个人只要读过一点书，常到此地，他的格调就会自然高雅起来，自然脱尽俗情。我为祖国有这样天下奇景，且又有悠久文化历史的名胜而

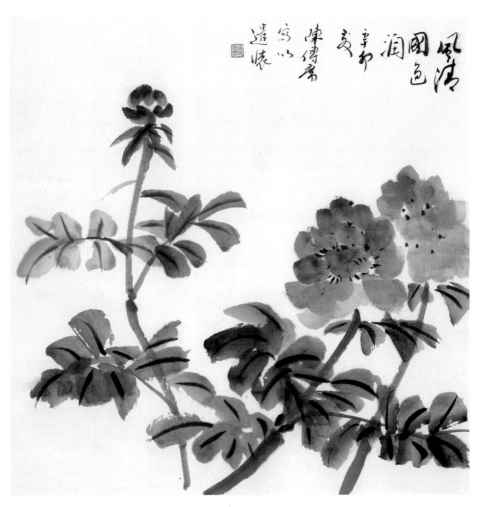

风清国色润

尚雅

感到骄傲。

　　十几年前的美好回忆驱使我再去"天尽头"。这次，已经到了"天尽头"，我仍然不相信。"到了吗？""到了。""这是什么地方？"当我看到海水内那一块石壁时，我差一点哭出声来。这天下最奇最美之景，竟变成最俗最陋的小闹市！为了方便大汽车进去，柏油大马路代替了当年秦皇走过的小路。到处建有楼房，沿海一周又建有长廊，都涂得红红绿绿、花花哨哨。原来崎岖自然的山路都铺加了水泥石阶，原来可以登高观海的山头已平掉，在上面建有大广场，又盖有多处楼房，建有很多像庙宇似的建筑物，都是红红黄黄的，艳俗难忍。海水旁的石滩也用水泥砌好，上面竖有很多雕像。还剩下一点空地，又建了大石碑，除了当地人的俗字外，还刻有几米大的"寿"字，落款为乾隆皇帝。海内大石壁上的胡耀邦手书"天尽头"被打掉，重新铸上"好运角"三个大字。又雕了一个大石人石兽像。导游告诉游人，摸一下有官运，摸两下有财运，摸三下有桃花运……我哭了，我受不了啦……

　　我的天啊，这天下第一奇景，令人心生崇高、悲怆情感的地方，经当地的建设、开发，竟然变成俗不可耐之地。红红黄黄的建筑壅塞不堪，空旷完全消失，到处浇灌着水泥，充填着水泥墩、水泥柱、水泥石阶，原来的大自然之美完全被掩盖。即使你花巨款去恢复也恢复不了，因为原来的自然之石已被炸掉。我想到当年南京市大街上六排合搂粗的大树，48000株，被当权者下令砍掉，几个外国人掩面大哭。数年后，我在另地又见到其中两个外国人，他们说："我们不敢再去南京，那么好的大树被砍，我们想起来就哭。这在我们国家是绝对不可以的，任何人也无权砍这些树。你们中国为什么……"下令砍树的官儿后来被判处死刑，是因为贪污，而人们说是他当年砍树的报应。我想，这些外国人如果再看到"天尽头"被破坏成这个样子，他们又不知会怎么痛哭啊。我当时就痛哭，夜晚躺在床上又痛哭。

　　我问了当地很多人，从负责绿化的官员直问到市长。原来，他们为了致富，把这个"天尽头"承包给一个村庄，村里的农民、渔民发了财，便开始建设。大建设、大开发就是大破坏啊。钱越多，建楼房、走廊、水泥墩越多，一个空旷的小岛被建得壅塞不堪。建了一遍又一遍，又涂红漆、黄漆，已经不堪入目了。

为什么又把"天尽头"改为"好运角"呢？他们说，当年秦始皇到了这里，回途就死了，后来几位到了这里，回去职位丢了。"天尽头"不吉利，人都不敢来了，为了招徕游客，改为"好运角"。又建了几个石像，让人摸一摸，花点钱来此一游便可得到好运，官运、财运、桃花运……我说："天子到了这里是尽头，我们老百姓，包括商人、学者、艺术家，还有工人、农民，又不是天子，有什么关系呢？"回答是："没有好运啊！"

中国像这样的美景不知有多少，不遭到破坏的已经很少了。风景遭破坏，文化遭破坏，人的灵魂遭破坏。为什么没有人过问呢？农民是种田专家，风景名胜的保护和建设（最好不建设）能不能交给文物、园林或美术专家去管理呢？我们伟大的祖国，几万年，几千年，留下的这些天下之奇景、圣地，如果交给村民去破坏，只要几个月，几年，就完全糟蹋光了。我们的祖国还可爱吗？还壮丽吗？

还有各地的宗教部门、名山管理委员会，在各地名山、名胜中砍树、铺路、建神像、造庙宇。我问他们为什么这样做，回答是，可以招徕信徒，尤其是可以招徕那些家中有灾难有病人的老百姓，让他们多捐一些钱，每年都收入不少。我曾到过一个偏僻的寺庙，其中的僧徒以为我是官儿，大吵大闹要我建路。"对面路好，人家一个寺一天收入几百万。我这个寺今天才收一百多元，几个人一分，一人才几十元。建了路，来进香捐钱的人就多了……"

我呼吁，祖国的边境，风景名胜、名迹应该迅速地规划出来，组织文物、园林、美术、绿化专家管理，当地人只有栽树植草的权利。凡是需要修复、建设的，一定要交给国家的专门机构，组织专家去规划，绝对不能容许地方没有专业知识的人去胡乱"建设"、破坏。

无题

有一个级别很高的刊物，也可以说是权威刊物，在很多机构中地位非常了得。所以，大学评教授、博导，研究机构评研究员，都规定要在这一家刊物上发表论文。说是论文，实际上只要发表一些文字就叫论文了。

这家刊物有一期发表了很多文章，其中三篇文章题目不同，开始一段文字也不太同，但后面的文字内容几乎相同，有两篇文章中大段大段文字内容完全相同。即用电脑拷贝、贴过来就行了。不知为什么，同一期中发表三篇相同的文章，居然在全国没有多少人知道，至少说上层人士包括一些著名的写作家、评论家、画家、有关官员都不知道。但恰恰被我的一个学生读到了。他问我可以批评吧，我一看也大吃一惊（我也应该检讨，如果不是学生告诉我，我也未看），支持他写文批评。文章写好，把某段至某段的文字抄出来对比，一字不差，问题是明白如火的。投到这家刊物，结果没有发表。

这家刊物当时和我关系也不错，我去责问，他们说："唉！宽容一点吧。"好一个宽容！再多说就变为小气了。我也想落一个大方、宽容的好名声，也就罢了。

事隔三年（或四年，我没有认真计算），我碰到另外一位朋友，谈起学术腐败，他先谈，我也附和，又想起这件事，又拿出来作为谈资。他大为叹息："哎呀，大水冲了龙王庙啊！"他告诉我：因为有三个朋友要升教授，其中一位升了教授马上就可以当博导，因为他们有博士点。但又不会写文章，请一般人写，又上不了那个权威刊物。我这位朋友一向心肠好，常常帮助朋友，又有水平。于是，三个人都向他求助。为了当教授、博导，不惜代价，何况升了教授，工资也就提了，先花点钱也必要。三个人各拿一笔钱，拜托帮忙。又恰巧我

这位朋友比较忙，而且他帮得太多，有点小烦恼，于是就把这笔钱交另外一个人，请他帮助。这位学者接了钱后，想想，自己的研究成果让给人可惜，于是便找了几篇文章一抄，前面一段换一下，就完成了。他本来可以多找几篇文章抄抄，但嫌麻烦，因为人家画画人，用毛笔一涂便几百万几千万，我拿这点钱再花太大力气划不来，所以，基本上抄一篇。完全抄不好意思，毕竟人家也给了不少钱，比起一张破画的几百万要少得多，但比起教授的工资可多得多。于是开头一段又写一点，换了个题目。他以为三个人每人一篇，肯定不会发在一个刊物上，而现在文章太多，发出来也不会有人看，问题不会太大。于是便交给我这位朋友。这位朋友也嫌麻烦，连看都未看，就一下子交给这一家刊物。这家刊物的编辑看未看则无从考究，于是就在同一期上发表出来。

我听后，拍案惊奇。凌濛初那些小说就不行了。

我问他，你知道有人批评吗？他说，知道，编辑当时给我打了电话，说有人写文章提出批评，社会上捣蛋的人总是有，不理他，反正在我手中不会让它发出来，放心。——我当时想，谁那么无聊，看这些文章干什么？原来是你的学生啊……

结果呢？三个人都升了教授，一个人当了博导。因为能在权威刊物上发表论文，就说明人家水平到了嘛。不当教授怎么办？

这一件事是多赢，一是我的朋友古道热肠，落了人情，二是我朋友的朋友得到钱，那三个人落了名（三赢），又升了教授（又三赢），一个升了博导（又一赢），国家又多了三个人才，知识分子队伍中增加了三名教授，刊物省了约稿之劳，看来是十一赢，伟哉。

这家权威刊物在全国发行量很大，这事已经过去数年，在同一期上发表三篇相同的文章，其中大段大段文字完全相同，除了我这位学生外，我未听到第二人发现，这说明都没有读这些文章。权威刊物，可以升教授的论文，居然没有人读，斯已谲怪也哉。

虚张声势与适得其反

搞创作、写文章，不是写检讨，也不是写交待，必须在规定时间内规定地点完成。而且写检讨、写交待，管你情绪好不好，必须写。搞创作、写文章，情绪不好，肯定搞不好。傅抱石在人民大会堂画《江山如此多娇》时，没有酒实在画不下去，虽然他十分想画好这幅旷世名作，但情绪调动不起来，没有酒精的刺激不行。他只好向周总理要求，批几箱茅台酒来。有了酒，他画得顺手，但酒喝光了，他的画还没完成，收稿阶段仍不满意。有一个富家子弟参加考试，他写不出来，他说要我写文章，比生孩子还难，人家生孩子是肚里有，我肚里没有啊。肚里没有文章，你怎么奖他逼他也写不出。郭沫若写《女神》，他说当时想写，像发疟疾一样，浑身发颤，不写出来难过。那个时候，他不为奖金，不为职称，也不要国家立项，不写他活不下去。

现在我们要大力发展文化产业，当然这是大好事，政府提倡总比压制好。不光是提倡，而且是拨款、扩大编制、扩建机构，把人养起来，又立项，各种立项应接不暇。这有用吗？那个富家子弟，肚里没有文章，你给他拨款、立项，他能写出来吗？郭沫若在日本写《女神》，你不立项、不拨款，甚至压制他，他还是要写出来。

拨款、建机构、建协会，把声势造起来，不好吗？据我多年的经验，这都是虚张声势，有害而无益。全国各地，到处开研讨会，一是造声势，二是搞高本地区本单位知名度。本地历史上或近现代有名人的，要开纪念性研讨会；没有名人的，也要找一个题目开研讨会。这样，要请名人支撑，要出大本论文集。各种机构、各种协会，要开年会，要向上汇报，要出论文集；响应某某号召，要开研讨会、要出论文集……拨了钱，就要花，你开会请了我，我开会也要

请你。真正的名人就那几个，加上官儿，也不多，每会都必请。官儿还好办，出一下头，讲几句话，剪一个彩，照几张照片就走了。而学者们便要写论文，本来不是他们研究的专项，也得应酬，人家一篇论文写几年，我们的一篇文章写一天，甚至几个小时，写慢了赶不上，因此写出来的只能是垃圾。各地研讨会，大本大本论文集出了不少，声势大了，成果小了。笔者尚不算什么大名人，几乎每天忙于应酬，真正的研究反而没有了，有很多学者说我（笔者）只是在二三十岁时写了几本书，后来就不写了，几十年浪费了。后来不是不写，天天写到下半夜，因为忙于应酬，缺乏研究，写不出二三十岁时的分量，写那么多文章，等于没写。如果没有各种会议，没有各种派遣的任务，我每天按自己的研究计划，会写得更好更多。现在是适得其反，再回头已百年身。

据我所知，很多学者都是在出名前写出一些有分量的文章，出名后都忙于应酬，荒废了。可惜啊！

马克思写《资本论》，国家立项了吗？政府拨款了吗？没有。他是在没有一分钱，没有任何机构支持的情况下写出来的。弗洛伊德的理论，国家立项了吗？拨款了吗？没有。《三国演义》、《水浒传》、《红楼梦》国家立项、拨款了吗？没有。张岱有钱时，吃喝玩乐，犬马声色，一篇文章也没有写。他穷了，没有房住，没有饭吃，靠女朋友施舍，才半死不活地活着，他写书了，留下了千古奇文。八大山人、石涛、渐江、石溪，参加协会了吗？是美协会员吗？不是。年年开会吗？没有。黄公望、吴镇、王蒙、倪瓒是画院养出来的吗？不是。黄公望、吴镇是靠卖卜为生而画出千载名作，倪瓒用画寄托自己的悲哀……

扩大编制、扩建创作机构，把学校里精英老师调来，把地方画家调到北京来。把人家学校搞垮了，一个学校好不容易培养出一两个名家，你调来了，教育糟了。拆东墙补西墙，拆教育，补画院，教育搞不好，以后想拆也拆不了了。

战争年代，人才可以集中使用，和平建设年代人才必须分散到各地，共同发展。你把人才全调到北京，生态平衡遭破坏，地方文化减弱了，地方特色减弱了，以后想从地方调人也调不了了。画院声势大了，而发展文化产业的计划却适得其反。

南宋之初，有恢复之将而无恢复之君，之后孝宗时代，有恢复之君而无

恢复之将。高宗时，岳飞、宗泽、韩世忠、刘光世、张俊等都志在恢复中原，岳飞等人也打到了中原，歼灭了金国的最精锐部队，直打到距开封只有四十多里的朱仙镇，但宋高宗不愿恢复中原，强令退兵，结果功败垂成。孝宗时代，皇帝志在恢复中原，但又无大将可用，总不能叫皇帝去冲锋陷阵。看来要成功，必须有君有将。

我们现在，政府志在发展文化，这等于有了君，关键就在将了，即画家、文化家。从事艺术创作、文学创作和理论研究，都必须有天赋，天地生人（人才）是有限的，没有人才，你再虚张声势，也出不了成果。

世界美术史记载的重要艺术家，为什么多是欧美的？就是人家任其发展，也不组织画院，也不组织协会，也不开会，也不布置任务，也不改造思想。英雄创造历史，天才创造艺术。天才是不需要改造和布置的，也不需要集中在那里，但需要自由，需要自己的情绪。所谓嬉、笑、怒、骂皆成文章，嬉、笑、怒、骂，皆是他的真情，他又有才华，才华表现他的真情，这就有好的作品，根本不需要你去组织。荆浩在战乱年代隐居在太行山，范宽"进出疏野"、"落魄不拘世故"，都不和人来往，有谁组织他们？但都留下千古之作。庸才，你再组织，再鼓励，再给钱，又有什么用？有恢复之君而没有恢复之将，一切也只有落空。

前面说到，写文章不是写检讨，你需要论文，你需出版论文集，你要纪念什么，规定一个题目，一个大的范围，请学者去写文章，而学者又恰恰对此无兴趣，这就等于写检讨。他只能应酬，你印出来的是一本垃圾，别人拿到就扔了，也起不到纪念作用。那么，我们需要纪念什么，用论文集的形式，怎么办呢？好办。你向学者约稿，不要规定方向和范围，学者想拿什么论文就发表什么论文，他按自己研究的兴趣去写，按自己的研究计划去写，只要言之有物，持之有据，有学术价值就行。你在论文集封面上、前言中，说明我们为了纪念什么而出版这本论文集就行了。我手中有一本上世纪70年代香港出版的论文集，是纪念某企业30周年的，而其中的每一篇论文都和这个企业无关，也没有一个范围，有研究艺术的，有研究唐诗的，有研究中共党史的。这本论文集我不但舍不得扔，而且保护得很好，因为里面全是好的论文，几十年不扔，永远也不会扔，这才起到纪念作用。我们的论文集，都是应酬之作，房价那么贵，

谁有房间去盛它呢？所以到手就扔，这也就起不到纪念作用。再如，我们要纪念某画院建立30周年，可以组织一批人，把清末以来优秀的、有影响的艺术论文、争论文章都集中起来，再请当代健在的理论家提供几篇自己认为最佳的文章，印成几大本，封面上写"为纪念××画院30周年论文集"，寄到世界各国的有关学者手里，这样有价值的文集，买都买不到，谁还会扔呢？这样才真正起到纪念作用，而且有永久价值。

艺术品和爱国

——兼谈怎样信佛

报载："日前，一对英国兄妹在打扫去世亲人的房间时发现乾隆时期花瓶，在伦敦拍出5.5亿人民币的天价，震动英国媒体。据悉，竞拍者都来自中国。"这个消息在《新京报》上报道过，我看到的是《新京报》2010年11月27日的《评论周刊·网评》转引的。中国人有钱了，要把自己的艺术品买回来，这叫"瓷器爱国主义"。注意："竞拍者都来自中国"，也就是说，这个旧瓶不需要那么多钱，是中国人把价抬高了，竞争着多送一些钱给人家。5.5亿啊！以前是人家来抢我们的银子，现在是我们争着送银子（全是人民的血汗）给人家。

中国经济总产值居世界第二，但13亿人口一平均，中国的排名只居世界第89位，离发达国家还远得很呢！我曾在一家理发店理发，一个女孩（理发员）发现我刚从外国回来，便和我讲英语。她的英语居然比我讲得还流利。她说她上学时成绩十分突出，被选为学习委员、班长。但家贫，只上到初中毕业就辍学外出打工。学费每年只几百元，她却拿不出。我说："我每年资助你两万元，你回去上学吧。"她说："我们一起出来的还有很多人……而且，除了生活自理外，还要寄钱回家。"5.5亿元，可以资助几万个失学儿童，中国的未来在少年和儿童，不在这一个旧瓷器啊！何况这个瓷器在英国，并没有损失，它仍然是中国的艺术品。它在国外，仍然具有宣传中国文化的作用，也许比你买回来陈列在自己家中作用更大。

当然，我们要保护好我们的文物，但目前的状况是，一面我们的文物大量流到国外，一面，我们又花巨款买回我们的文物。其实，只要有关部门稍微注意一下，流到国外的文物很容易追查。比如，在国内大型刊物上发表过的古代艺术品，不久就到了国外。那么，有关部门查一查这个刊物发表时的图片来

源，马上就可以查到这个古代艺术品在谁手中，怎么流到国外。这是很简单的事。但没有人问。该问的事无人问，不该问的事又有很多人问。这就是中国的现状。

就算是要把中国的文物买回来吧，也不必要自己人和自己人竞争、加价，抬到5.5亿元。就那几个中国人，难道就没有办法？而非要把5.5亿的人民币送到国外去。一面是因为几百元、几千元失学的儿童、少年，一面是把大把大把的人民币送往国外。中国人真的不知道怎么花钱吗？

又据报道，一位老板捐资十几亿修建一座新的寺庙。当然，佛教是文化，是艺术。但古人说："建新庙不如修古寺。"中国是有悠久文化历史的国家，佛教自两汉之际传入中国，已两千年了，该建寺庙的地方都早已建了，维修、保护古寺应该比新建更有功德。更重要的是，按照佛教教义，信佛的人要多做善事，多行功德，"救人一命，胜造七级浮屠"。清·李渔在《蜃中楼·传书》中说："你慈悲救苦，俺稽首皈依，胜造个七级浮屠。""浮屠"就是佛塔、佛教建筑物。佛教也提倡救苦救难比建佛塔更重要。"护国法师"是保卫国家的和尚，护国也是佛教教义之一。一个人做善事，为国为民是根本。如果你做了很多坏事，再造佛寺也没有用，佛可不是贪官。

在中国，第一件好事善事便是搞教育。有一位信佛的老板，因为自己少时无钱上学，只读了小学便外出打工。当他有钱时，便拿出两亿元赞助办学。学校办成后，他河南老乡的子女都可以免费去上学。他又赞助老师，让老师安心教书。再贫困的学生，他还给其家庭补助。同时他为了保护推广武术，又出资兴建弘扬武术的文化中心。这个老板才知道钱该怎样花，才是真正的佛教徒。捐十几亿元兴建新庙，大概是为自己留下一个业绩吧。还有一些老板兴建寺庙，是为了收香火费，为了赚钱，这更不是佛家的本义了。你赞助了失学儿童，你资助了武术等文化事业不使其失传，你兴办了教育事业，佛若有灵，也会高兴，这才叫真正的信佛。

一个旧瓶，不买回来，对国家、对文化都没有太大损失，何况瓶子仍在。但传统文化不保护、不弘扬，就有可能失传；教育搞不好，国家就没有前途，孰轻孰重，应该是很清楚的。

这篇小文写毕后，又读到两份资料，一是这个瓶在英国伦敦郊外这个

小拍卖公司原定只要15000元人民币，是中国人竞拍到5.5亿人民币。二是"瓷器爱国主义"是欧洲人叫出来的，因为中国的新富们高价买了欧洲人藏的很多中国瓷器，富了欧洲人，为了鼓励这些中国新富继续把更多的中国人民血汗钱送到欧洲去，故而叫出了"瓷器爱国主义"这顶不值一分钱的帽子。这顶帽子鼓励了中国新富把本来只准备卖15000元的旧瓶竞拍到5.5亿元。如是，则欧洲人得到了中国人的血汗钱，而新富们得到了"大方"和"瓷器爱国主义"的头衔。外国人并不太聪明，但却很容易骗倒中国的新贵和新富。这颇耐人寻味。

艺术学和艺术史学

——兼论教育中的一些问题

目前，各大学中的艺术学院以及所有专门的艺术学院中，都有艺术学学科，而且艺术学是一级学科，美术学是二级学科，下分：国画、油画、雕塑、工艺、设计、中国美术史、西方美术史等等，尤其是博士点和硕士点，美术方面的都统称"美术学"或"艺术学"。按国际惯例，博士点中有美术史专业而不能有绘画、雕塑等技术性的专业，因为博士是博学之士，是研究学问的。但中国的美术专业博、硕士点，都叫"美术学"或"艺术学"，招绘画、书法等，叫"美术学"，招中西美术史研究的叫"艺术学"。这是教育部的规定，所有的学校都不能违背。所以，北大、清华、人大等名牌大学也只好叫"艺术学"，但这都是十分错误的。

"艺术学"、"美术学"是研究艺术、美术的学问。艺术、美术是什么，具体说来，你研究怎样绘画——线条、色彩、造型、构图、笔墨等等，你研究雕塑——形象、结构、建筑感、泥巴、钢架、重心、稳定性等等，甚至还要研究翻砂、出模。但加上一个"学"字就不同了，艺术学是研究绘画、建筑、雕塑、舞蹈、歌唱等等技术的学问。

艺术史是研究艺术发展的历史，外国的艺术历史，中国的艺术历史，唐、宋、元、明、清、近代艺术发展的历史，发展的状况，为什么发展的，政治的因素、经济的因素、气候的因素、交通的因素、画家个性的因素、各种文化相互影响的因素，等等。艺术是直接意识，艺术史是哲学意识。艺术要见于形象，艺术史要形成文字，前者属形象表现，后者属逻辑思维。艺术者，艺术也；艺术史者，社会科学也。如果按专业分学院，艺术属于艺术学院，艺术史属于文理学院。二者根本不是一回事。

所以，艺术学和艺术史学也根本不是一回事。现在，权威部门却把艺术史学定为艺术学，可笑而又可怜。这正如研究战争和研究战争史，前者要研究怎样用兵、了解敌情、大炮布置在何处、飞机向哪里投炸弹，战士还要研究打炮、打枪、瞄准、拼刺刀的技术，研究手榴弹如何投出。而后者只要研究战争胜败的结果，以及胜败的原因和影响。研究战争史的人不必要派出侦察兵去侦察敌情，更不要去拼刺刀，他只要查查文献，做些调查，但他要思考，做出哲学的判断，当然，写作还要有文字的功力。战士拼刺刀、打枪就和文字功力无太大关系了。长城战役时，一位中国武功很强的人一口气用大刀砍下三十多个鬼子的脑袋，而这个人并不识多少字，一篇文章写不出来。一个文字功力很强、能成大史学家的人，去和鬼子拼刺刀，也许还没有碰到鬼子，就被人砍下脑袋了。因为二者的功力不是一回事。战争也是直接的，战争史也是哲学的。

有些画家会说："没有我们画家画的画，你们美术史家研究什么？"言下之意，画家比美术史家高明。当然，没有绘画就没有绘画研究家，这正如没有细菌就没有细菌研究家，没有小偷、强奸犯等犯罪分子，就没有犯罪心理学研究专家，但不能说细菌就比细菌研究专家高明，也不能说小偷、强奸犯就比心理学专家高明，因为二者不是一回事。

有一位画家领导人（实际画得很差）曾说过："你要有本事就画出画来，没有本事就算，你又讲又写，写那些东西有什么用。"对于画家来说，当然要画出好画，对于美术史家、理论家就是要写出好文章，二者也不是一回事。无知的人老是认为是一回事。黑格尔是一笔不能画的，他的书不同样有价值吗？而且其影响大于画家无数倍呀。贡布里希、张彦远也都是以写而闻名的。世界上不画画的人太多，伟大人物没有一个是画家。但"一物不知，儒者之耻"，没有文化才丢人。

"说一千，道一万，最终还要画出好画。"对于画家来说是如此。对于美术史家来说，"说一千，道一万，最终要写出好书、好论文来。"画家也能写文章，研究美术史的人也能画几笔。比较是同行之间的比较，画家和画家比，美术史家和美术史家比，而不是画家和美术史家比。如前所述，一艺术，一学术，二者不是一回事。

个别人无知，弄错了，问题不是太大。但管理部门、官家、权力部门无知，弄错了，就可笑。问题更严重的是文化人没有文化，这就没救了。没有文化的人有了权，又要去管理有文化的人，有文化的人必须服从他们的荒谬，有知服从无知，天才服从庸才，当然，也不算奇怪。嗟夫！

再论画才画情

本来只想谈"画才"和"画情",但这个"才"有才能和才华之别,改为"材"也不行,真正的"画材"也必有才华,而非仅有才能。一般说来,"才能"这个词是偏于能,能画画,能唱歌,能当官,但这个"能"升华后,便成为才华。但能画画的人,能当官的人,历代皆有成千上万,乃至几十万、上百万,但成为大画家、大政治家者百无一人、万无一人,盖其能没有升华。华为"华",本义是开花,古之"华"与"花"也是一个字。《礼记·月令》有云:"始雨水,桃始华。"也有把华释为果实的。刘基《悦茂堂诗·序》云:"春而萌,夏而叶,秋而华。"就是说经过春雨的滋润,桃开花了;经过春萌夏叶,秋天有了果实。如是观之,画人的才能偏于技,习练而可得;才华偏于艺,非仅技也,读书、思考、历练,通古今之变,通无人之际,人的情操、胸怀、意识、境界经过各种知识的滋润、锻炼,得到进一步的升华。所谓修养,修之养之,摒除庸俗,进入高雅,境界则不同一般,"能"方可升为"华"。

再论画才和画情。有一个常见的例子,郑板桥看到竹"胸中勃勃,遂有画意","其实胸中之竹,并不是眼中之竹也……手中之竹,又不是胸中之竹也。总之,意在笔先者,定也;趣在法外者,化机也。"一般的俗士画竹,也许就是一棵竹,人观之,索然无味。但有画情的人看到竹,也许会"疑为民间疾苦声",也许会想起"未出土时先有节,便凌云去仍虚心",再加上他的各种修养,下笔时,融汇篆、隶、楷、草诸法,将学识、修养、思想境界、功力皆在竹中表现出来,画出来的就不是一棵普通的竹,这就叫内涵。清人况周颐云:"吾听风雨,吾览江山,常觉风雨江山外,有万不得已者在。此万不得已者,即词心也。""画情"即"画意"加"词心"。

有画才的人画出来的画，若无词心，即无高雅之情。无功力、无修养，必无内涵，他的画不可能有情有趣。

我20岁左右时，看到很多和我年纪不相上下的人，画出很像样的画来，出版了、展览了，大家都说："20年后，横行大江南北者，必此子也。"有一位年长的人说一点点反面意见："那就看他还读书不读书，修养能不能加强……"话未完就遭到大家反驳："你不要不承认，这个水平、这个基础，齐白石有吗？"但30年过去了，这一批少年得志的画人，不但未能成为齐白石，相反画得非常一般化，远远不如他20岁时的画。这就是有画才而无画情。因为他少年得志，没有时间读书，展览会请他，出版社请他，他忙于事业，且无生计之忧。他有美貌的妻子，华丽的房屋，温柔乡里只能消磨人的壮志，艰难困苦才能"玉汝于成"。久而久之，他只有画才而无画情，但他的眼光还在提高，他看了齐白石、黄宾虹等大家之画，不仅在形更在笔墨修养，他不满意自己仅有的画才，当然要提高，想在笔墨上出奇制胜，有情趣有内涵，但这靠的是画情而非才能，无画情而想画出情趣来，只能画虎类犬，画的画不但无情无意，连早年的才华也不见了。

这就是成千上万的画人，早有画意而终不成器的原因。天天看到各种画集、杂志上的一堆堆绘画垃圾，细观之，也是很有技巧的，但他的画才没升华。不知有多少画了半辈子画的人，见到我便问："陈老师，你看我年轻时素描就这么好，20年前就出版……现在怎么提高呢？"我想说而未说的话则是：你有画才，而无画情，现在已无法提高了。

要之，西方画以"画才"为主，中国画以"画情"为主，然西人作画也并非不要画情，国人作画也并非不要画才。

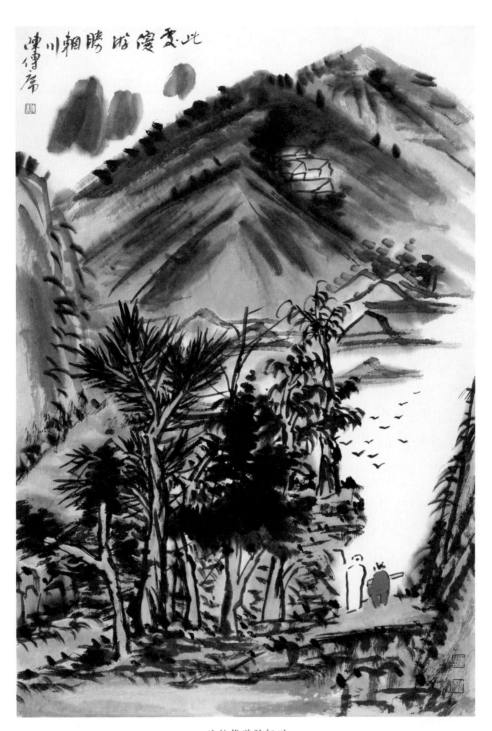

此处优游胜辋川

写心

在广场上树立吕布塑像议

从电视上看到某地广场上树立大型的吕布塑像，感慨系之。吕布被塑得高大英俊威武，赤兔马也健捷飒爽。想必是吕布的家乡所立。

为什么要为死去的人树立雕像呢？死去的人完全不知道了，为的是后人。西汉宣帝时图画前朝霍光等十一功臣于麒麟阁上，东汉明帝时图画邓禹等二十八将于南宫云台阁上，说是思念这些功臣名将，其实是为了鼓励后人舍命为国家建立功勋。凡像被图画在麒麟阁、云台阁上的功臣之后人也感到十分光荣，也确实起到了激励后人为国立功的作用。被塑像的前人，一定是功勋卓著、品行高尚或学识渊博，足令后人仰慕、为后人效法的模范。

吕布是什么样的人物呢？《后汉书》、《三国志》中皆有记载，是个人品卑劣、反复无常、见利忘义的小人。为这样一个人建立大型塑像，是为了什么呢？要后人向他学习反复无常？与他人之妻私通？无情无义，杀死自己亲侍之父？还是学习他临刑乞降，毫无骨气？《三国志·吕布传评》亦说："吕布……无英奇之略，轻狡反复，唯利是视。自古至今，未有若此不夷灭也。"为这样一个人塑像，到底是为了什么呢？是要当地人都做"轻狡反复，唯利是视"的人吗？看后不可理解。

如果吕布为家乡做过一些好事，也可以理解。所有史料中都没有记载吕布为家乡做过任何好事，也没有任何遗迹说明吕布留下什么功绩。

现在为家乡名人立像，已形成一股风气，如果家乡真的有优秀的足使家乡人感到光荣的名人，立一个像以激励后人，亦未尝不可。但为那些反复无常、唯利是视的小人也立像，就错了。如是，是否也为秦桧、汪精卫立像！

至于很多地方争夺名人，据说连虚构的人物孙悟空等人也有人在争夺，

更有甚者,连淫妇潘金莲也有地方在争夺……中华民族的传统中是最讲"礼义廉耻"的,现在居然……

在纪念抗战60周年时,韩国表彰了一批抗日英雄,同时也公布了一批韩奸的名单,清算其罪行,供人鞭挞。我国也公布了一批抗战英雄,但不太隆重,也并没有十分认真严肃地宣传他们的英雄事迹,没有强调他们为了祖国而舍身杀敌、舍生取义的伟大精神。更严重的是没有公布一个汉奸名单,有的汉奸甚至被人纪念表彰。在这种氛围中,为吕布建立雕像似乎也不值得大惊小怪了。更可怕的是,有人说:

"什么汉奸,已过去六十年了,不必追究了。"忘记历史就等于背叛啊。

还有很多地方为活着的所谓名人建立什么馆,画几笔赖画,写几笔恶字,都还没有入门,自己掏钱印几本书画集,也成为名人,也在地方建立艺术馆美术馆。现在中国人多,连居住的土地都很紧张,居然捐出大片土地,建立某某某艺术馆,而其中陈列的书画大多不堪入目。谬种流传,贻误后人。我建议政府组织全国美协、政协等有识而正直的人士到全国各地检查一遍,再议立一个标准,哪些人可以建馆,哪些人不可建馆。凡是不可建馆的,已建的一律没收,作为国有财产,改为少年宫、教育基地等。凡是准备建馆的,一定要对照政府的规定,合之则建,不合则不可建,以免对后人产生精神污染。

当然,那些民族英雄,为保护国家、保护人民利益而牺牲的烈士,为国家强大而做出杰出贡献的科学家,该塑像的还是应该塑,而且应该塑好。至于思想家、哲学家、文学家、艺术家、政治家、军事家,一定要在其过世六十年之后,再由国家组织学者讨论后再决定是否塑像建馆。法国的先贤祠一共安葬了法国从古至今72位对法国做出杰出贡献的先贤,其中有伏尔泰、卢梭、维克多·雨果、左拉、马赛兰、贝托洛、让·饶勒斯、柏辽兹、马尔罗、居里夫妇、大仲马等,大多是思想家、科学家、文学家,也有少数几个政治家,有的在死后一百年才被安葬在里边并塑像,先贤祠上的题词是:"献给伟大的人们,祖国感谢你们。"一百年后,对其评价就基本上可以公道了。

而现在我们的垃圾馆、垃圾塑像、垃圾书画,滔滔天下,触目可见,应该是清理的时候了。垃圾太多,影响人们的生活,污染人们的精神。

造假种种及小议

鲁迅说中国是欺骗和造谣的联邦国。

我经过多年的考察和思考，判断：中国人造假的水平和聪明程度绝对居全世界第一。

如果有人仅就书画造假的种种集成一书，内容可能超过四库全书，只好出版造假精选本，那也绝对畅销，那不但是一本精彩的故事集，也是最好的造假教科书，从中将会看到造假者的高妙手段，更可看到中国人的智慧。造假的全过程包括学习书画的历史知识，研究书画家的用笔、用纸、用色，经历、交友，以及造假技术的修炼，造假实践、营销等。尤其是营销，那是太大的学问。所以，书画造假故事精选一书，也将为心理学、营销学提供很多素材。

我朋友的朋友花了九千万元买了一套《齐白石花鸟鱼虫册》，请我鉴定，结果全假，而且假得十分糟糕（即造假的水平并不高）。但买主仍坚信是真的，因为上面有"阎锡山"的收藏印："五台阎锡山"、"晋人阎伯川藏"（造假者知道阎锡山字百川，又字伯川，晋五台人等，这是需要知识的）、"晋五台山阎伯川珍赏"、"阎氏藏"、"公寿"、"海棠花馆"、"阎锡山印"等，还有"所要者魂"、"神遇迹化"、"墨农"、"墨缘"、"珍品"等。而且前面还有所谓"白石翁"写的给伯川甥女的一段话。这太令人相信，买主因此坚决相信为真，就像所谓齐白石给蒋介石的画一样。你阎锡山收藏，现在到我手里，那么，我不和阎老醯平等了吗？这幅十分拙劣的画连字都写错了，一行六个字错了三个。但买主仍坚信是真。我告诉他，你卖一万元，看看是否有人要。买主说，别人不懂。

这套册页，大概只要花几天时间便可完成，竟卖了九千万元。我这个二级

教授，辛苦终生，又能拿多少工资呢？所以，想起来写这篇文章。

造假的人大多是十分聪明的人。张大千造了大半辈子假画（晚年眼睛不行了才不造假画），他生活多么舒适啊。他也是绝顶聪明的人。傅抱石造过赵之谦的印章，解决了一时生活的困难。陈子庄也造了不少齐白石、黄宾虹的假画。我的一个学生造过黄宾虹的假画，她说她造的假画骗过荣宝斋。是否真的骗过荣宝斋，尚无法证实，但她确实卖掉不少。当有人拿"黄宾虹"的画请我鉴定时，她在旁一眼看出是假画。她说的黄宾虹作画的特点，连我都没有总结出来，翻了画册对照，才知她讲的正确。不聪明的人是造不了假的。

但前人造假，有的还讲一点道德。有的故意留一点破绽让你看，你能看出就不买。像上面这位造齐白石百页画而卖九千万的，总要放一两张真的在里面吧。但他一张真的也不放。

前时有一个公司来电话，要我为徐悲鸿的一幅真迹写一份鉴定书。"这画绝对真迹，我们找到徐悲鸿1947年出版的画集中就有这张画，反复对过，绝对一样。""你写一张鉴定为真迹的证明，我们就给你三百万。"我当时十分高兴，每天琢磨着这三百万到手怎么花？先找一个保姆，再找一个年轻的女秘书，再买一辆进口车……高兴了好几天。画送来后，一看，假。再看画集，宣纸本，陈旧，确像解放前出的。但里面的画是不对的。后来去图书馆查，原来这本画集也是最近假造的，其中一半真迹，一半假画。另一个鉴定家已写了鉴定为真迹的证明，我没有写，可惜保姆、女秘书都没有找成。

我十年前曾为假画不负责任地题过字，那不是为了钱，而是朋友之情无法拒绝。后来后悔了，便在报纸上声明我题过那几张假画。现在再也不为假画作伪证。

我现在不是十分关心造假画的事，而是关心造假画的社会基础。

药品是假，燕窝是假，奶粉是假，电子产品是假，衣服是假，生活中无处不假。党员是假，书记是假（报载一位从未入过党的人当上了书记），学历是假，警察是假……中国有假竟如此之多，又何责乎造假画的人呢？

《荀子》说过，一个国家要想好，须："朝无幸位，民无幸食。"若朝中有侥幸而做上官的人，民有不劳而侥幸得食的人，国家便不会好。造假生活得很好，就是"幸食"者。其诱惑力是十分大的，一传十，十传百，千传万，谁还愿意

好好劳动呢?

在美国,造人假画者,被定罪重于造假钞票者,因为你不但骗了钱,还影响他人声誉。所以,在美国造假的人便十分少。

我们国家为什么不能制定这个刑法呢?

我更关心的还是组织上造假问题。组织上造假,以前还是有限度的。毛泽东不相信组织,他宁可相信身旁的警卫员、勤务员、医生、朋友,他经常自己掏钱叫身旁的医生、服务人员或基层来的朋友去农村、工厂等处了解情况,把结果告诉他,也不相信各级组织写来的报告。毛泽东是英明的。

以前造假,范围是小的,现在组织上造假,声势浩大,并发动群众。我十年前在南京一所大学任教,假期中本应该休息了,但组织上通知我必须参加造假,而且十分重要。原来,教育部要去评估检查,不造假,评估就通不过。有的假,组织上能造的,便不再麻烦我们。其中一项是要检查四年来本科生的试卷。因为学校房子少,本科生的试卷当年就销掉了。教育部要求学生的试卷必须保留,以备查考。只好请我们几乎所有的老师再来出试题,四年来试题不能相同。出了试题后,还要答题,几百个学生的笔迹还不能相同。组织上要求,不能用同样的笔答试卷,笔迹更要各异。答完后,还要批改。那工作量是十分浩大的,几百人啊。我记得我们那位书记累得讲不出话,脸色十分灰暗。我当时已是教授,出了题后,大骂他们这种造假行为,但也能体谅他们,是教育部逼他们这样的。我骂完就走了,年轻的老师,有的为一点劳务费,有的要升讲师,有的要升副教授,不敢得罪组织。有的人身体都累垮了,有的累病了。我是好做社会调查的人,当时便向全国各地很多大学打电话询问,连边远的新疆几个大学也问了,他们都在组织造假!悲夫。

我叫一个政协委员向中央汇报这件事,他回答我:"我还想继续坐共产党的车子。"

估计那次全国性的组织造假至少要花几十个亿。有人说,你们文科造假还算简单,你知道我们理工科造假要花多少钱吗?几十个亿是打不住的。

花了这么多钱,我是十分心疼的,但更担心这种组织上造假,给社会、给下一代带来什么呢?还有一位大学副校长给我说:"现在的博士点都要花钱买的。"这又意味着什么呢?

高价请评委来讲学，高价……

一身之强弱在乎元气，天下之兴衰在乎士气。士气如此，还有希望吗？组织上如此，风气还有望改变吗？

书画之造假只是社会造假的一个影子啊。真正改变这种风气，杜绝造假，也是很容易的，就看愿意不愿意改变这种风气……

台湾观画记

"辛亥革命"对于中国的意义之重要，当然是无与伦比的，大陆隆重纪念，台湾更隆重地纪念，因为是"中华民国"建立100周年的纪念。所以台湾的故宫博物院特别举办了"精彩一百——国宝总动员"展览，把台湾故宫博物院的国宝级展品全部拿出来展览。这是难得的机会，所以，中国画学会组织了一批人——以美术史研究人员为主，其次是美术评论人员，还有几位画家赴台考察，同时与台湾美术界座谈，当然重点是看画。台北故宫博物院的文物涵盖八千年，共六十八万余件之多，都是清朝及其以前的文物，当然都是道地的传统，绝无现代派等作品。

进入博物院是收费的，尽管收很高的门票费，但每天进入博物院的人有台湾本地的、有大陆的、有港澳地区的，还有世界各国的观众，真是人山人海，挤拥不堪。大部分外地和外国观者都是专门为看这个"国宝"展而不惜花费巨款赶来的。而且，观看者皆十分认真，有的记录，有的站在古画前临摹，有的偷拍，到了闭馆时，还流连忘返。次日又来，再次日又来。我们本来安排半天，后来改为三天。

好容易来到台湾一次，又去看台中市艺术馆。艺术馆建得十分好，里面正在展出亚洲双年展等被称为现代派的作品，不要门票钱，欢迎随意观看。负责人反复叮嘱我们三个小时内必须出来。和故宫博物院的情况相反，这里门可罗雀，各个展厅差不多都是空无一人，三层楼跑完后才知道，如果我们不去，各个展厅内只有服务人员和门岗，我们是唯一的观众。大约半个小时，大家都看完了，大多在一楼聊天，或坐在长椅上休息，或去书店看书。

我问了几位画家和理论家，为什么不再观看，回答是："这些垃圾，有什

么看头。""不值得看。"反过来说我看这些东西干什么？全是胡闹的。我劝他们好好学习学习，不要因为看不懂便随意否认人家。

我去请教馆内的工作人员，回答也是"看不懂"，但告诉我看懂的方法。我按他们的指导，去服务中心，把赴台的证件押在那里，换取一个耳机戴在耳上。到了一件作品前，按作品编号输入信号，耳机里就开始介绍这幅作品。当然都是专家通过研究而介绍的。看到一个作品，叫《如果开枪》，影视里出现的是两个美女的肚脐以下、大腿以上的部分，晃来晃去。解说者首先对艺术家作了详尽的介绍，都是经过专门训练，毕业于国际上著名的美术学院且获得学位，作品都得过大奖等等。然后介绍画面内容：两个女人啊，站在草地上啊，背后是青山啊。其实不介绍，我们也看得到。谈到作品的意思，说，两个女人晃来晃去，时而提摸三点间的短裤，时而摸摸屁股，但如果他们掏出手枪，打倒对方，损失就大了。意义就这些，我也看不出。

又听耳机里解说另一件，影视里是一位女人，在帘帐前走来走去，一会儿，她又睡在地下，拿着啤酒瓶。当然，我们都看不懂。耳机里也是介绍这位艺术家的经历，名牌大学硕士毕业等等，在欧洲、美洲如何有名。但谈到作品，也是就现象讲了一番了事。

听了好几个，仍然不懂，我也就不听了。

次日又去台北市立美术馆，也是免费的，那里也在举办一个大型艺术展。最引人注目的是艾未未的作品《永久自行车》，大标题 "艾未未缺席"。他的作品一件占有一个大厅，这个大厅有两层楼高，大约有两千平米，艾未未用一千五百辆永久型自行车安装在一起，上面高达楼层顶板，几乎占满整个大厅。据说艾未未叫安装工人安装，高处达到什么位置，长达多少米，其余都由安装工人安装。看是有人看，但也不多，没有人讲出这是什么意思。

其他的作品，也都看不出是什么意思，于是也就不看了。幸好三楼有一位退休军官的摄影展，大家看看，摄影作品虽无太大的艺术性，但有些历史镜头，还有些裸体洋美女的照片，给人以一点美感。

退休军官其实对艺术并不太懂，他的作品也并不太好，尚且有人看看，为什么现代派的很多著名艺术家作品无人看呢？

我从来不否认现代派的作品：我以前的研究结论是，现代派艺术家很讲

究思想性、哲学性，但他们当中一部分人并无深刻的思想，也无独特的哲学，所以事与愿违。

现代派的很多作品，人们看不懂。他们的口头禅是毕加索的那句话："你听得懂鸟叫吗？鸟叫你听不懂，但只要好听就行。"毕加索这么说，而他的每一幅作品都能讲出很多道理，有的是揭露法西斯暴行，有的在艺术创新上作深入探索等等。他的画，有的人们也看不懂，但一经解说，大家便懂了。而且，他的画即使你看不懂含意，但美还是一目了然的。抽象派中的优秀作品，色彩的美感也是无须解说的。

所以，我认为，现代派的作品，首先要有明显的美感，无须解说便给人美的感受，包括视觉冲击力等。其次，作品要真的有哲学内涵和思想深度，最好能使观者一看即明，不必解说。当然，如果你的作品有深意，普通的观者看不出，而经你本人或研究家解说（不须过多的解说）大家便豁然开朗，击节称赞，那么，你的作品便可获得广大的观众。而现在是，你们的大多数作品，我们看了无美感、无视觉冲击力；听了你的解说，也不明白其中深意，我们如何感兴趣呢？

我相信一部分现代派作品是有深度的，因为它的作者都是经过正规训练，而他们创作时又那么认真，据说也很困苦。这不是开玩笑的。那么，你一定用明白的语言向世人作ABC的介绍，先不慌讲大宇宙，也不慌讲某某的哲学，更不要讲连你自己也不懂的拓扑学等等，先从作品的一点一角讲起，为什么，为什么，最后再谈作品的哲学含义和艺术突破口。只有这样，才能获得观众。如果你的作品真的是胡来的，那就自己在家里或田野里玩玩就算了，不必拿到美术馆去。你说我讲的有道理吧？

观看现代书法表演

一看

"啪"，猛地一下，一个大墨点落纸，气势非凡。纸早已铺在地上，一个被人称为现代书法名家或大家的人，又把大笔放进桶里。我问："这是什么？"有人说："点子，一点一画的点。"

"噢，点子。"我明白了。

书法家把笔在桶里摇了摇，其实是蘸墨。然后"呼"地举起，"叭"，又恶狠狠地砍下去，接着"刷、刷、刷"，又连续刷了几道，如风掣电闪。我问："这是什么？""这是线条，你看吧。""噢，线条。"有点像。

"哗、哗、哗"，他用碗泼了起来，黑雾顿起，汁溅满地，真是毫不举而墨飞。我吓得跳了起来，赶紧逃跑，跑到门口，又被人叫回，说："这是泼墨，马上结束，你不要害怕。""衣服要是被墨点溅脏了，我们帮你洗。"我惊魂未定，又被几位男士和女士拉了回来。因为要拍照，需要我们观看以壮声威，还要鼓掌。

好在这位书法家已把大碗墨汁收将起来了，又抽出几支长锋羊毫笔，左右手各一。一位女士挽住我的胳膊，拍拍我，连说："不怕，不怕。"

我看到羊毫笔，也就不大怕了。只见他左右开弓，用笔在纸上东戳西扫。因为我前面有几位小姐挡住，大概是为了保护我，我已毫无惧色，继续观看下去。

激烈的部分已过，下面趋于缓和，这位有研究的女士告诉我："这叫节奏，像音乐一样，有高有低，有快有慢，艺术必须有节奏。""好的，节奏。"我附和着。

越来越慢了，女士告诉我："这叫小心收拾。""噢！小心收拾……胡适说，大胆假设，小心求证。是不是这个意思？""是的，是的，你真是大学问家。"啊，我一句话，而且是重复胡适的话，也就成为大学问家，这大学问家也蛮好当的。

最后用行书落了款，这款字写得倒不怎么样的。书法家把笔"叭"地扔在地上，然后去休息了。一位小姐帮他把笔捡起，另一位漂亮的小姐帮他钤了印章。

"结束了吗？"我问。

"结束啦。"有人回答。

"这是什么字？"

"现代书法，不一定要写具体的字，要打破传统汉字的约束，你看了好就行。"

"像是个'泼'字。"

"不是，像……"

大家猜了好久，也没有明确的结论。

我到现在也不知那是什么字。但那气势，那杀、砍、刷、扫、戳的节奏，以及抿着嘴、猫着腰，小心收拾的神态，给我留下很深的印象。

二看

大厅里铺着一张丈六尺或可能更大的宣纸，大家围在宣纸的左右前三面，等待主角出场。等了好久，音乐响起，像大将出台的"急急风"，身旁人告诉我，这不是京剧，是西洋音乐。话未落音，对面幕帘拉开，一员大将，大吼一声，跳跃而出，手持方天画戟，直刺过来。一位女士告诉我，那不是吕布用的方天画戟，是拖把。"拖地打扫卫生的拖把吗？""是的。"

我以为他要翻跟斗，赶紧把身子闪开，想象那跟斗跃上空中，落下来，连翻几个，弄不好，便会跃到我的身上。结果他没有翻。我说："梅兰芳演《洛神赋》，出场时是背对观众，缓缓退到台前，观众老是看不到他（她）的美丽面容，正在大家干着急时，他把扇子一摆，忽地转过身来……"大家笑了，说："我们这里不是演戏，也不是武打，是表演现代书法。""噢，是书法？！怪不

得地上铺起巨大的宣纸。""那拖把就是笔,那提桶里不是水,是墨汁。"身旁一位男士说:"我操,这拖把也能当笔?"

说时迟,那时快,只见这位书法家从桶里忽地举起拖把,"哗!"猛地砸下,墨汁四溅崩起,墨痕四周皆是大大小小的墨点,像天女撒下的黑花。然后,他又挥动双臂,拖把上下左右翻起、滚动。大家正看得眼花缭乱,他把拖把"呼"地扔出,然后提起墨汁桶,哗,哗,连泼带倒,满纸乌云,然后又提起拖把,东蘸西点,捣捣戳戳,然后又是一声狂吼,身子一扭,把墨汁拖把扔出老远,然后双手叉腰,一个亮相,我才注意到他留有飘飘长发,黑大胡子,确实有点派头。

一位小姐,递上一支长锋狼毫笔,这位书法家走到大宣纸的一角未有墨汁处,用行楷落了款,这行楷也写得不怎么样,好像没有临过碑帖,功夫更谈不上。

然后就是音乐,助手拖来吹风机,插上电源,在吹干纸上的墨汁。

这个字,我也不认识。问他的助手,回答是:"不必是具体的字,像鸟叫一样,你听得懂吗?只要好听就行。"

据说,这是惊世杰作,可能要卖上千万元。但中国人不大识货,要等外国人先买去,象征性给一点钱,甚至不给钱,而且要买去一大批,再由外国人说:"这书法好啊!好的不得了啊。代表世界书法的方向啊。"然后再三千万、五千万一幅卖给中国人。这几亿元便落到外国人腰包,这"惊世杰作"又回到中国。

估计是三赢,一、书法家出了名,可能要载入史册;二、外国人赚了钱;三、中国人收藏了"惊世杰作"。可能还要政府拨土地,盖美术馆,又创造了就业机会。其实是四赢。真是妙。

再观看现代书法表演

三看

这一次比前两次更精彩、更新颖、更吸引观者，摄像机排了很多，看的人也更多。

音乐声起，书法家和一位金发碧眼的西洋美女同时登场，并没有大吼一声，也没有腾挪跳跃，十分文雅。但观者已惊得目瞪口呆，都瞪大眼睛在观看，都来不及眨眼睛。原来那洋美女是裸体的，美啊，世界上没有比裸体的美女再美的了，西洋诗中说美女的眼睛像什么，胸脯、乳房像什么，大腿像什么，全是扯淡，什么也没有美女本身美。杜甫说："越女天下白"，恐怕还白不过这位洋美女，《丽人行》又说："肌理细腻骨肉匀"，眼前的美人真是"肌理细腻"且又特别是"骨肉均匀"，那曲线美，那凹凸的节奏美。杨贵妃美，有人说超过西施，但也没留下照片，无法比较。我画牡丹，题"玉环去后千年恨，留与东风作梦看"，也是很抽象的，如是而已。老是看美女也不好意思，就看了看书法家，其实书法家是主角。书法家并没有留长头发，也没有大胡子，也十分传统、十分文静，穿的是中国传统服装，软纽扣，灰黄色，不花哨，手中握的也是传统的毛笔。我想象，这一次应该是写传统的书法了，但裸体美女跟来干什么呢？

随着音乐声起，书法家把脸转过去，背对裸女，右手操笔墨在裸女身上写字，左手做辅助动作。我看不清写什么字，但那执笔做提按、疾徐、上下、左右的动作，已知他是写传统的汉字。他时而弓着腿，时而蹲下，时而跃起，动作并不激烈，但时时变化。那裸女一会儿前倾，一会儿后仰，一会儿转身，一会儿扭体，时蹲时立，时而跳舞，动作也十分美。后来有人提示我，那美女和

书法家的动作是互相配合的，书法家转脸在背后写字，他不知道他的笔会写在什么地方，美女跃起转扭把身体对着毛笔，书法家第一笔可能写在她的脸上；第二笔就可能落到她的乳房上，第三笔可能在她的大腿上，第四笔可能在她的背上，第五笔可能在她的屁股上……书法家只管在背后写，一笔一画，因为落在哪里他不知道，但美女要有点意识，不能让笔墨全落在肚子上或大腿上，要保证，浑身任何一处都有墨笔即汉字的笔画。比如书法家写了几笔全落在她的胸脯上，下面她就在向上跳起，让笔画落在她的肚上；书法家手低了，她又要蹲下，让笔画落在脑门上；有时又要抬起大腿，把脚伸出，让笔画落在小腿肚上或脚上；前面写多了，又要转身，让笔画落在背部；书法家新蘸一笔饱满的墨水，她又撅起屁股，让这大笔墨突出在屁股上。当笔快干时，美女会显示自己大腿的内侧，让干笔落在这里；眼睛、鼻孔，也不能让太湿的墨落上，否则会把眼睛染黑了，或吸入鼻内。而且，老是写在一个地方，则太密，只写一两笔，又太疏，也不能太平均，那样会缺少节奏感。比如写"客"字，第一点，可能落在美女肚皮上，第二点可能落在她的乳头上，第三笔开始会在其胸上，末尾就可能在肋下，第四笔可能在背后，那一撇可从屁股拉到大腿，那个"口"可能一竖在额上，一竖一钩可能在大腿上的内侧到外侧，最后一横可能在脚底。在写"愁"字，第一点可能落在上一字的一撇中，或者在一钩外，第二横可能落在肚子的空白处，后来的撇点竖，或者让之落在背上，她也可能不太转体，而是晃了晃，让笔画变得有颤抖感或变成锯齿状。

我听后，再对照女人身上的笔画，大为解颐。

如是看来，不是书法家为主，美女为次，二人皆为主。书法家负责写，美女决定笔画的上下、疏密等分布。如果书法家想写一短横，但落到美女身上，她迅速转动，这一横就可能变长。反之，也可以叫长横变短。美女要躲开，这一笔也就空了。美女不是被动，也是主动的。

书写停止了，书法家并不是把笔扔出很远，而是很文雅地放下。然后端来一盆清水，用手蘸水在美女身上清洗，美女基本不动，书法家用手在美女身上把字全部清洗掉，从额、鼻、颊、嘴到脖子、胸脯、乳房、肚皮、大腿，一一清洗，洗得基本干净为止。

据专家研究，这种书法意义十分伟大，超越前古，开拓未来，更重要的

是合乎一种什么哲学大道理以及人类学、宇宙学的大道理。

因为王羲之、王献之、颜真卿、苏东坡等等大书法家，都是一个男人在写，缺少阴阳气。人类由男女而繁衍，一个男或一个女不可能产生后代，天地有阴阳，动物有雌雄，连植物也有雌雄，雷电也因阴阳相撞而产生，所以，一个男人写字是不符合哲学和人类规律的。现在由男女配合而书写，才符合哲学。而且，男女皆十分自由，不受约束，自由也是人类的规律。汉字的一横在肚上，一点在乳房上，一竖在大腿上，这就突破了汉字的结构，像"二王"、欧、颜、柳、赵的字太陈旧，一看就知道是什么字，没有艺术感。现在这个汉字的原来规律被打破了，不需你看得懂，这是历史性的突破。

为什么又清洗掉呢？清洗时男女身体直接接触，阴阳更直接中和。而且，人有生必有死，地球也如此，字写了也必须清掉，从生到亡是一个全过程。像颜真卿的《祭侄稿》从产生到现在，一直未死亡，这是违反宇宙规律的。

当然这都是专家研究的理论，现在很多学者呼吁国际上著名大学要建立这种书法（有男有女共同完成）的研究所从事深刻细微的研究。

四看

我看书协、美协都有问题，应该成立一个书法绘画表演委员会，表演系也应该有书画表演专业，前面说的那个书法家握笔跳出，我以为他会翻筋斗。旁边人告诉我，他是想翻筋斗，可惜他缺少基本功，不会翻。据说摇滚音乐就因为歌手会翻筋斗而价增十倍、二十倍，那么，表演系、舞蹈系有责任培养出书法表演家这方面的基本功。

但这类书法到底应该属于书法协会，还是舞蹈协会或表演协会呢？应该属于边缘科学。反正得好好研究，然后再定。先成立一个研究协会，派人出国留学，弄一个博士学位回来再说。什么博士呢？又是问题，又要研究……

假画和假文

假画已引起很多人警惕了，而且还产生了很多鉴定家。据说目前市场上大名家的画95%是假的，我看也确是如此。前时一位朋友说他的朋友花了将近一个亿买了一套齐白石的花鸟草虫册页，要请我为之鉴定。结果送来给我看的不是原作，而是一个权威出版社出版的画册。他说因为印刷得好，和原作并无区别。我一看，假得太差。因为有的假画，水平也不错，而这套册页则太差了，而且造假不出五年。实际价值大约应该是一百元左右，但却卖了将近一个亿。我打电话问这个权威出版社的负责人，这位负责人也承认看错了。朋友向他的朋友说明这套齐白石的册页太假。但朋友的朋友不以为然，说是清华大学一位教授帮他鉴定的，而且是阎锡山的收藏品，正是阎锡山的收藏印吸引了他。齐白石的一幅画和对联卖了4.3亿元，正因为有蒋介石的上款。你蒋介石挂过这画，我花4.3亿也挂挂，似乎自己也就蒋介石了。其实蒋介石根本不知有此画，也更没有挂过此画。而这朋友的朋友也出于这种心态，你阎锡山收藏过，我也收藏收藏，不过是一个亿而已。

造假画首先要编造故事，说这套册页是齐白石送给阎锡山，阎又给了他小老婆（妾），小老婆拿出来卖的。前时一套假画，卖者说是从卫立煌小老婆手中买到的，当然也卖出高价。但他们不知道卫立煌并没有小老婆。但买画人不会相信。

有人说，造假画有功。一是因为有假画，才培养产生了一批鉴定家，否则，鉴定家便会失业，而且根本就不会有鉴定家；二是假画卖给有钱人，穷人不会买，叫钱太多的人掏出钱来，有钱大家花。但"大家花"其实只是少数不务正业的刁民花了，好人可花不到这些钱。所以，这个"功"最好还是少点，没

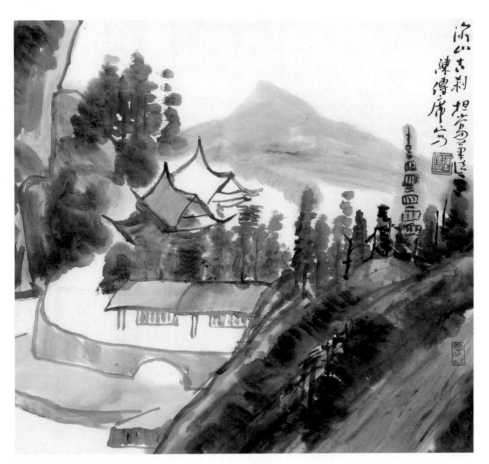

深山古刹

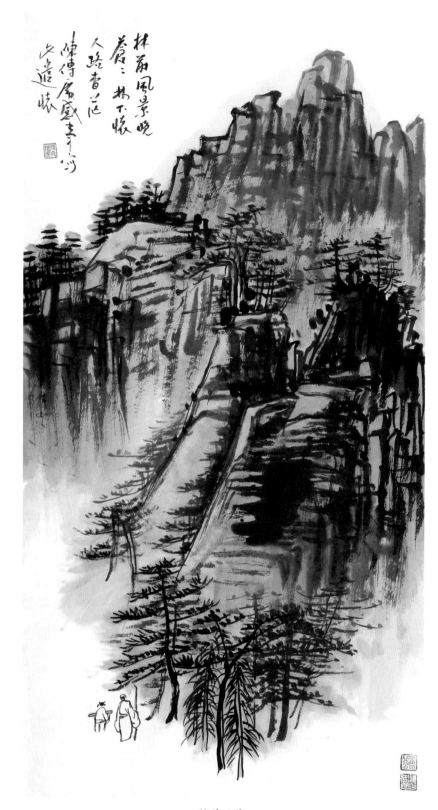

林前风景

有就更好。

但假画对于画家来说，损失并不大。对于已故的画家，反而增加其影响。因为一个画家一生画的画有限，数量少，传播的就少，知名度也就小。假画多，帮助其传播，影响更大。比如唐朝王维的画，在中晚唐张彦远写《历代名画记》时，已无一幅画为张所见。只是说："余曾见泼墨山水，笔迹劲爽。"但画迹已不存。例如和王维同列于卷十的画家周古言，比王维还早一代，张彦远记其有《宫禁寒食图》、《秋思图》，传于代。但王维已无一图"传于代"。可是到了北宋后期，《宣和画谱》中所记，仅"御府所藏一百二十六"，这126幅，想象基本上是假画，但至今都有人研究这些画，是这些假画帮助了王维。比如徐悲鸿、傅抱石只活了58岁、61岁，徐去法国留学，画素描、油画，回国后主要精力用于办学，他的遗作又基本上都收藏在徐悲鸿纪念馆中；傅抱石主要精力用于美术史写作，其遗作主要收藏在南京博物院。但国内外拍卖场上几乎每次都有他们的作品。如果无人造假，哪来那么多作品？收藏家信誓旦旦地说收藏了某名家的真迹，其实大批皆是高手所仿。但也帮助了某名家。太差的仿品，有鉴定家可鉴，一般画家也能看得出。很高的仿品不但不损害画家，反而帮助了画家。

但假文就不一样了。对原作者损害就十分大。仅伪造我写的评论文章就有三种，其一是我根本没有写，某画家自己或托人写一篇吹捧自己的文章，署上我的姓名。读者一看是我写的，以为我在胡乱吹捧。当我知道是谁写的的时候，坏影响已产生了。你声明也没有几个人看。其二是我为某画家写了文章，但他发表时又改又添了很多，把我评他画的缺点删掉，另加上一些肉麻吹捧的话。其三也是改添，甚至连题目都改了，但不太肉麻，只是把自己更突出，更拔高了一些。绘画的伪造有笔记和功力可供鉴定，文章都是印刷体，所以水平较低的读者一见是"陈传席作"，便信以为真。只有极少数水平高的读者能看出真假。比如我曾经为一画家写过评论，并没有说他的画有多高，更不会称他为大师，但他自己加上去了。很多画家，其中有的也写文章，都说我吹捧这位画家太肉麻。我听后笑笑而已，因为我并没有吹捧他。还有人谅解我，替我解释，说我为生活所迫，这个画家肯定给了我很多钱。我对这种谅解也一笑置之。因为我心里有数，我从来不会为了钱而出卖自己的立场。我本来为朋友

写评论，绝对不收一分钱，连一顿饭都不吃。全国的评论家签名声明，写评论要收费，我也没有签名。但后来吃不消了，天天写也写不完，最后因为受到一位画家的侮辱，才发誓收钱，其实是为了拒绝写评论。生活需要钱，但我不会为生活而出卖自己的灵魂。因为我写过的文章，从来不再看，所以，我为画家写的评论，他们怎么改我也不知道。

近十年来，只有一位读者看出画家篡改了我的文章，这位读者来电话说："×××改了你的文章，因为你的性格和良知，不会称他为'大师'，不会称他的画登峰造极……"我一听，大吃一惊，赶忙找来文章一看，果然被他加上"大师"之类的词句，心里十分痛苦。

有人劝我上法院告他，但这等于自贬身价。一个上档次的学者，绝不会因文章之事上法庭，那也太低下了。鲁迅骂梁实秋是"丧家的资本家的乏走狗"，梁实秋也没有上法庭告鲁迅。这说明梁实秋是君子。孟子曰："君子可以欺以其方。"如是而已。

我为画家写评论，画家改添的占多数，完全不改的也有，只是少数。所以，我现在不再为画家写评论了。但我希望读者注意真文和假文。假文分三种，一是完全假，完全自造；二是半真半假；三是大部分是真，无关紧要的内容是真，重要的吹捧内容为假。其实鉴定假文并不难，熟悉写作者的文风、口气、人品、良知和责任心，哪些是真，哪些是假，便不难辨别。

当然，我希望有一批专门鉴定文章的鉴定家出现，那就更好。

朝无幸位，民无幸食

——议严打书画造假

报载：国家版权局召开打击假冒他人署名书画作品行为工作座谈会。会议决定，国家版权局将联合有关部门严打书画等造假。按照往例，小民们又该高呼，这个决定非常及时。但以鄙人几十年经历，所谓非常及时者，皆非常迟也。而老百姓盼望十几年、几十年才得到有关部门重视（是否得到解决了，还未必）者，安能谓之及时耶？严打书画等造假的决定和行动，至少要提前二十年进行才算及时，提前三十年行动（不是决定）就更及时。现在决定已迟了，但比不决定好。

荀子说过，国家要治理得好，须"朝无幸位，民无幸食"，即朝中无侥幸做官的人，老百姓无侥幸得食的人。换言之，朝中做官的人，必须是德才兼备者，不能是因为老子做过官，儿子也沾光做了官，也不能因为各种关系后门使拍马逢迎之徒上台。老百姓必须从事正当的生产劳动创造财富才能得食，不能弄虚作假、投机倒把、不劳而获。这也符合社会主义的分配原则，多劳多得，少劳少得，不劳不得，按劳分配。老百姓如果侥幸而得食，即从事不正当的劳动，甚至无益于社会的勾当，而且又能生活得很好者，便会影响一大批人不务正业，而这一大批人往往都是有才有智的人，不是刁民。他们把才智用在不正当的行为上，对社会便会产生更大的坏影响。国家便难治理了。

"朝无幸位"的问题，我们不敢谈。但"民无幸食"的问题，还可以解决。书画家靠自己的才智和努力创作，生活得很好，即使过分一点，问题也不太大。但书画造假和文物造假者则不然，他们也有一点儿才智，但不用在正当的艺术创作或文物保护上，而是用来造假欺骗群众，坑害国家，贻误后人，而且非法得到很多暴利。更大的问题是，他会引诱很多本来安分守己的人走上

邪路。因为老老实实地做人，生活未必优裕，而"幸民"造假，大批造假，可以生活得非常好，于是便会有很多人抛弃正道而走邪道。这是社会产生动乱和落后的因素之一。

据说某地一位企业家为了振兴中国文化，建造了一座东方的卢浮宫，花了三十多亿购买艺术品，结果全是垃圾，全是赝品。造假艺术品的人糟蹋了艺术，坑害了消费者的利益，又损害了真正艺术家的名声，三者叠加，其罪应大于造假钞票的人。因此，严打书画造假者，判处他们的刑罚也应高于造假钞票者。

其实，只要真的严打，那是很容易的。必须有公安部门介入，当然要依靠鉴定家，从拍卖会、画廊、书画文物交易市场，查到造假的书画或文物，一一追上去，总能追到其元凶。对恶意造假者，一定要判以重刑。对于非当代人的造假书画，就在上面盖一大印："赝品"，或"仿作"。

当然，更重要的是要查处造假犯罪团伙。因为我们经常见到：一段时间内，齐白石的书画非常多，一段时间内，张大千的书画十分多，一段时间内，傅抱石书画十分多，又过一段时间，徐悲鸿的书画又冒出一大批。不言而喻，这都是造假犯罪集团蓄意为之。他们训练一批人，专仿某人书法、绘画，造出一批，作旧，装裱作旧，然后集中上市，谋求暴利，造成混乱。"民有幸食"则国不安也。

我曾说过，造画家的假画，造得有水平者，对宣传画家有一定益处。但这毕竟是假的，给人一个非真实画家的印象，给收藏者，给更多研究家带来很多害处。况且大部分造假者水平是低下的，对画家的损害就更大。我以前没见过溥心畬的画，后来见到的大多是他的假画，便对溥心畬的印象不好，认为他欺世盗名。再后来见到他很多真迹，才改变一些印象。

笔者也画画，但很少出售，可是市场上却有我的很多假画，都十分低劣。很多收藏家告诉我，收藏到我的画，但我一看，无一出自我手。有的是按我画册上的画临摹的，有的完全伪造。有的画册上也出版我的假画，然后再拿去拍卖。我看后，也没有精力追究。

假文物问题更严重。徐州是汉画像石最集中而且也是最有特色的地区之一，现在假石多于真石几倍。给后人留下那么多假造文物，后果不堪设想。我

也希望有关部门一方面严打造假画像石的犯罪分子，一方面迅速将假画像石毁掉。同时开设学习班，请专家讲解鉴定假画像石的诀窍，使更多的人能辨认假的画像石。

另外，还有一个问题，有很多水平十分低下的艺术品，却被卖出高价，经画商、媒体和无知的官儿联合吹捧，把一些水平低下的画画人吹捧成大师，当然这些画画的人自己也自称大师。他们制造的垃圾即使是真迹，仍然是垃圾。这个问题，应由正当的批评解决。法院、公安部门反而不应介入，因为你们不懂，一介入反而会颠倒黑白，混淆视听，又把事情搞糟。

对于书画文物造假者实行严打，有关部门说得很好听，我们希望也能做得好看。不要雷声大、雨点小，或者只说不做。

错在赵，而不在秦

——评中国部分有名的新建筑

我到欧洲转过几圈，当然只是去一些重要的城市，而且每一个城市也只是到过几条重要的大街。但给我总的印象都是整洁、严肃而和谐的。德国的城市如此，我想，或许因为德国人严肃，法国人浪漫，城市肯定不一样。谁知法国的大街更整洁严正，临街的房面连阳台都没有。同去的几位朋友都说："北京的建筑再过一百年也赶不上巴黎。""中国的城市永远赶不上人家。"我当即反对这种说法。老实说巴黎那些大街上的建筑都很一般，就是方方正正的墙面、窗户而已，没有任何装饰，更不奇形怪状，普通的设计师都能设计。但是这些方正严谨的普通建筑排在一起，就显得整个城市很严肃、很整洁、很正派。如果当中有一座或几座怪诞的，或者客气地说是很突出的建筑，整个城市就显得不和谐。金子很珍贵，如果把金屑揉在眼睛内便十分痛苦，必须去除。

我对建筑不是不关心，四十年前，我还学过一点儿建筑，当然我设计的建筑只是一些水泵房之类（一笑）。我一向认为，建筑比绘画、雕塑更重要、更伟大。天安门（紫禁城）、人民大会堂、历史博物馆、颐和园，什么绘画、雕塑能和它比呢？只是年龄大了，没有精力再顾及建筑了。但近来很多读者和朋友都要求我评一评现在的一些新建筑，包括获得普利兹克奖的建筑，编辑也来电要我关心一下建筑。我才知出现了问题。为了写这篇文章，我才第一次去看了中国央视大楼，人称"大裤衩"，果然。中国歌剧院，我倒去过几次，都是晚上去的，只是进去听听音乐，这次去看，才第一次见到外形，人称"蛋"，也颇形象。还有"鸟巢"，其他的一些新建筑，是朋友和编辑寄来的图片。

这些建筑都被我的几位评论家朋友评为"垃圾"，还说"建筑界的洋奴

将更加挟洋自重"了、"灾难性的影响"等等。

我认为更重要的问题不在此，而在彼。

若仅就这些建筑而论，造型是十分突出的。建筑应该是方方正正的，墙面应该是笔直的，这样既坚固稳定，又实用，又严肃美观。建筑只要不是方正笔直的，必然要花费很多精力和材料来维持其稳定，而且必然要浪费很多空间。像人民大会堂、历史博物馆等都是方正垂直的，大屋顶不仅是传统的民族特色，也起到保护建筑主体的作用。而现在北京很多新的大建筑，有的像蛋，有的像大裤衩，有的像鸟巢，有的像龙头、火炬，有的像三把梯子，有的像修脚刀。外地还有些大型建筑像船、军舰，有的像莲花，奇形怪状，这就容易突出，因为它不像建筑。人就应该像个人，想出类拔萃，应该多读书，增加内在修养，如果把人打扮成狗，身上粘上狗毛，用手术增加尾巴，手脚并用在大街上爬着走，那肯定很突出，会引起很多注意、评论。但这有意思吗？建筑就应该像个建筑。像大裤衩，像龙头，像军舰、莲花，有意思吗？

其实，奇形怪状的建筑，设计起来十分容易，模仿莲花、军舰，几分钟便可敲定。或者找来一个旧收音机、一个床头柜、一张桌子、一把修脚刀、一个手机，甚至警察的裤子，都是十分简单的。不是我吹牛皮，每天想十个点子，设计十个奇形怪状的建筑，是毫不费力的。我说我不是吹牛皮，是有根据的。四十年前，鄙人对建筑产生兴趣，曾按照我家的旧收音机设计出过建筑图稿，又根据我的床头柜和我收藏的一套粉妆盒设计过建筑图，又根据警察的大檐帽和带红杠的裤子设计过建筑图，朋友们都说好、新奇。可惜，我没有建筑师头衔，只能设计着玩玩，没有实施。这是四十年前的事啊。

建筑师要突出个人风格（其实是花样），要叫自己的建筑作品和一般人的作品不同，这是可以理解的。但是审批的人为什么就会同意，批准这种建筑在北京实施?！建筑师要突出他个人，但我们要北京市的整体市容，你们不懂吗？那个"蛋"的设计本身也没有什么大问题，但在天安门、人民大会堂这些严肃的建筑群中就十分不和谐。整个气氛就破坏了。"大裤衩"从形象到和谐都是十分丑陋的、破坏性的，自不必提。据说是外国人设计的，外国人设计的也必须符合中国的实际，北京大学就是外国人设计的，但它符合中国人的审美情趣，外为我用。而现在一些人，一见到中国建筑师的设计："不行，中国人

能设计什么？"一看到外国的建筑师，马上吓得两腿发软，管他怎么设计，都下跪磕头，好啊，好啊，快点照样实施。我的朋友说他们是"洋奴"、"挟洋自重"，恐怕是有道理的。

但我要提醒"洋奴"们，你们目的是想得到外国人的青睐，但外国人来中国还是要欣赏苏州古城、周庄古村落，欣赏天安门这些中国传统的民族特色，会欣赏你们企图取媚于你们洋大人的建筑吗？我在皖南看到很多外国人去欣赏那里的古民居，却没见到一个外国人欣赏你们的"大裤衩"。你们取媚于洋人的目的能达到吗？

但是，外国人不也发给我们中国建筑师普利兹克奖吗？就是说外国人也欣赏我们的建筑啊。

记得《史记》等书记载，秦多次攻赵，因为赵国有廉颇、赵奢等名将，还有蔺相如等名臣，秦久攻不下，而且多次败回。四年后，秦又准备攻赵，便给赵国人大讲："秦之所恶，独畏马服君赵奢之子赵括为将耳。"言下之意，赵国的廉颇等人皆不行，唯有赵括厉害，赵括是最伟大的将领，赵括一为将，秦国就害怕了。赵孝成王一听秦国人说赵括是最了不起的将领，马上决定用赵括为将，代替廉颇。蔺相如反对，不听。赵括母亲反对，并说赵奢活着时，便说赵括不能为将，"使赵不将括即已，若必将之（以括为将领），破赵军者必括也"。赵奢说过，赵国只要用赵括为将，赵军必败在赵括手中。括母还列举很多事实说明赵括不能为将，但赵王都不听，坚持用赵括为将，因为秦国人说赵括是能将。结果长平一战，赵军大败，四十五万人被杀，赵括也被秦军射杀死。赵国从此衰败下去了。

秦人知道赵括不能打仗，却要表扬他，称赞他是赵国最杰出的将领，目的就是要赵国用赵括为将，这个无能之辈率领军队，秦军就胜利在握了。秦并没有错，错在赵，赵为什么不相信自己人的意见。赵奢、括母、蔺相如都坚认赵括不能为将，但赵王不听，独听秦人的意见。遂有长安之败，国家也由强转弱。但赵王也不是完全不听自己人的意见，只是不听正确的意见。错误的意见，他又听了。当赵再次困于秦兵时，廉颇想出来为国尽力，赵王使使者去考察廉颇，廉颇当着使者的面一次吃饭斗米、肉十斤，披甲上马，都十分好，但廉颇的仇人贿赂使者讲了廉颇的坏话，说他顿饭三遗矢，不能用。造谣的话、损

害国家和廉颇的话，赵王们又听了。正确的言论，不听；错误的言论，又全听。错在赵，而不在秦啊。结果呢，秦强大了，赵败亡了。

　　改革开放后，我们国家发展了，有超过外国的趋势，外国人是不希望我们超过他们的，于是一齐努力。光靠他们（外国人）的力量是不够的，还要启用中国人自己破坏自己。外国的建筑界不希望中国的建筑超过他们，一是大讲创新理论，叫中国人用他们的奇形怪状的建筑破坏自己城市的整体和谐；二是嘉奖"赵括"，一旦重用"赵括"，外国人胜利就在握了。"上兵伐谋，其次伐交"。外国人深懂"孙子兵法"之精神啊。但中国的"赵括"、"赵王"们是不是要深省呢？能不能少跪在洋人面前俯首帖耳呢？能不能听一听自己人的正确意见呢？

规定、原则和专家共识

近来，很多人对北京的新建筑意见太大，这里一个"大裤衩"，那里一个"蛋"，这里一个"火炬"，那里一个"龙头"，乱七八糟，各自为政，毫不和谐。导致这样结果的原因很多，其中一个原因，是有关部门没有一个规定，更没有一个原则。"上帝无言百鬼狞"，如果有规定和原则，就不会如此。

中国古代对建筑，尤其是首都的各种建筑，都有严格的规定和原则，而且都有很深的哲学含义。成书于春秋战国之际的《考工记》中就记载了周代建筑各种各样的标准、原则和规定。皇家、诸侯、大夫等的建筑有高度方面的标准，有形式上的标准，等等，皇家建筑"左祖右社，面朝后市"，形式更有标准。有标准，怎么建都不会影响和谐。标准不是标板，也不会形成千篇一律的局面。

中国现代建筑始点一般定为1920年代。从1920年到1927年，西方列强在中国营造的很多大型建筑，大多是引进西方的，中国人也被动地兴建了很多西方式的建筑。这对民族传统形式是一个冲击，有识之士不无忧虑。于是1927年，国民政府提倡"中国本位"、"民族本位"，实施文化本位主义，因而在中国兴起了一个中国古典建筑形式的高潮，连外国人在中国设计的建筑都得是中国传统式，甚至比中国人更传统。政府有了规定，连外国人也要遵守和响应。

1927年到1937年被称为中国建筑第一次古典复兴期。从1938年起，国共两党主要精力用于抗战和内战，建筑谈不上了。

新中国成立后，政府提出民族的、科学的、大众的文化原则，建筑中更是规定：民族传统、大众欣赏、科学精神。有了这个原则，设计建筑和审批建

筑的部门便有了标准，便不会胡来，整个城市的建筑也就和谐了。注意，"民族传统"一直是放在我们各种文化的第一位。

现在没有一个规定，没有原则。因此设计者、审批者也就各自为政。"和谐"天天高喊，但怎么和谐，最后无法落实，也就不能和谐。

上个世纪50年代的十大建筑既好又和谐，与政府的规定也有很大关系。你设计"大裤衩"、"蛋"，就不可能通过，你也不会如此设计。你找你外国主子设计，你的外国主子也必须首先吃透中国政府的有关规定，他们也不敢乱来，他也怕他的设计不被采用而白费力气。你没有规定，没有建筑理论，他们就按自己的想法去办，并自创一套理论叫你听从。"店大欺客，客大欺店"，我们的"店"并不小，为什么要让人欺呢？

我们要搞我们中国特色的社会主义，你连"民族传统"、"民族特色"都不要了，选定的都是外国人的思想之物，长此以往还有中国特色吗？中国人就不能设计吗？紫禁城是外国人设计的吗？十大建筑是外国人设计的吗？你们现在排斥中国的建筑设计家，乞求于外国主子的设计，说你是汉奸，你肯定不太高兴，实际上你就是汉奸啦。我不是反对你吸收外国的文化，但必须洋为中用。你现在把外国的东西搬进来，不是为我所用，而是破坏了中国城市的形象，破坏了中国城市建筑的和谐，你和汉奸有什么区别呢？日本侵华时要把北平（北京）的很多古籍、文物搬到日本去，周作人等几个汉奸还出面阻止，找出日本"大东亚共荣"的"理论"，说明这些东西不能搬到日本，必须留在中国。你们连汉奸也不如啊！

政府必须有规定，规定还必须正确，必须把中国特色即传统的民族特色放在第一位。解放初那个规定——民族的、大众的、科学的，仍可用，再重提一下就可以了。如果有这个规定，那些乱七八糟的"大裤衩"之类，还会有吗？

有了规定，还必须有人监督执行审查。在发达国家，有专家团制度，我们也可借鉴。不是政府官员审查，不是人大代表审查，而是专家团审查。一、这专家团成员必须都是相当有文化有知识的大专家。有文化有知识的专家一般也都有爱国心。二、人数不能少于100人，不能多于300人，一般以150人为宜。因为人数太少了，比如7人、9人，有能力的官儿便会拉拢其中几个人，最后

还是听少数官儿的意见。人数太多了，一是不可能有那么多真正的专家，二是人数多了，他的一票便可能马虎。三、专家中不准许有任何官员，即使是很小的官，他就有可能巴结大官向上爬，他的一票便可能不为国家着想，而为他的官位着想。由专家团审查建筑设计，也审查其他。比如南京市原来的绿化是世界一流的，几搂粗的大树六排，一个领导说砍，几个常委一附和，就砍了，南京的市容就被破坏了。如果有了专家团审查制，你领导说砍，但要专家团做最后决定，绿化专家、空气专家、环保专家、美学专家各自发表砍或不砍的好处坏处，其他专家听了科学的分析后，便可作出正确的判断，投票决定，一票否决制。这就不会出差错，那个领导后来也不会被判死刑。城市的建筑更需要专家团做最后决定，这就防止少数官儿为非作歹，更重要的是保住了中国的特色，保住了城市建筑的和谐，而且防腐、反腐，也保住了一大批官儿的性命和免进牢狱之灾，汉奸的罪名也不会套到你的头上。

所以，我建议，各个城市迅速建立专家团制度。小城市的决策，可以请其他大城市的专家代为决策，多数专家的意见肯定比少数官儿的意见正确。

集古字、美术字更庄重大方

——谈重大建筑上的题额

我最近在北方考察以佛教艺术为主的古代美术遗迹。看到不少新建的博物馆、文化中心、文化广场等，建得都非常气派、豪华。馆名、广场名都花巨款请"著名书画家"题写，但都俗不可耐，而且一个比一个俗。那些字不但没有功力，有的连起码的书法常识都不具备。当然，题者名气都很大，有的还官位不小。当然，这名气和地位，有的是自己炒作得来的，有的是走动于大官之门得来的，有的可能是偶然的什么"机遇"得来的。他们在艺术界名声都不好，大家也都知道他们的水平差到连普通爱好者的水平都不如。但在外行眼中，尤其是官儿眼中，他们的名气是很大的。他们的市场和影响也就在这些外行和官儿当中。他们的字题在这些正规的文化建筑物上，实在是当地的一种耻辱。

首先是这些字没有文化内涵，没有功力，连规矩都没有。中国是世界上最早实行文官治政的国家，是讲文化的国家。建筑物上题上这类没有文化的字，耻莫大焉。其次，在大型、正规的建筑物上题字的人，必须是有影响、有相当资历的人。那些靠自己炒作、靠附骥于大官儿的佞幸们的题字，为正直的人士所不齿，耻尤大焉。

我们看"中国美术馆"是毛泽东题写的，毛泽东的书法是无人可比的，而且毛泽东的资历和影响也是可以的；"中国税务"是周恩来题写的，周恩来的资历和影响也是可以的，周恩来的书法又有谁能与之比？但毛泽东、周恩来的题字都没有落款。"中国美术馆"下并没有"毛泽东题"的字款，"中国税务"下也没有"周恩来题"的字款。那些靠写几个毛笔字、画几笔画混饭吃的从业人员们，怎么好意思写上"×××题"的字款。

"龙门"二字是陈毅题的，陈毅的资历和书法也是不错的，但"龙门"二字下，也并没有凿上"陈毅题"的字样。看来"文化大革命"前的各级官儿水平和人品都是可以的，他们绝不会请那些骗子、有名无实的毛笔字爱好者题写大建筑物的匾额，即使请真正的名家题写，也不会把款字刻上去。现在的官儿就不行了，不懂了。真令人伤心。

　　我问过一些博物馆、文化机构的工作人员："你说这个字好吗？"回答是："太恶俗、太恶心，他越写越差，这个字，真丢人。""那么为什么还花巨款去求他题写呢？""我们领导点名要他写。""你们领导懂吗？""他懂个屁，都是炒作人把这些垃圾字画送到他手中，骗骗他，他也就知道这几个垃圾书画家，于是便点名请他写。真正写得好、画得好的，他也不知道。"

　　当然，如果书法好一点的，为酒店、茶馆题个名额也还可以，但严肃的大型建筑物绝对不行。

　　那么，大建筑物、严肃的图书馆、博物馆，应该请谁题额呢？当然要请古今第一流的大书法家，而且必须是人品、名气都是古今第一流的，比如颜真卿、柳公权、王羲之，——从他们的字里集字。最近中国人民大学图书馆建成，"图书馆"三字就是从柳公权书法中集出来的，古朴、正规、大方，宋以后无人可比。这才叫名家风度，而且一分钱不花。从魏碑、汉隶中集字，用于书名也不错，总比找当代那些垃圾书家题写好得多。

　　电脑字是绝对不行的，虽然它看上去很正规，但没有文化内涵，没有性情。尽管如此，也仍比那些垃圾书家的字要合适得多，因为电脑字没有欺骗、没有人品低下等问题。

　　其实，美术字也很好，有的还非常好。我们看，国务院机关、各省市政府门前的大牌子都用美术字，那是十分严肃、正规的。设想某省委门前用某某书画家，而且是骗子题的"××省委员会"或"××省人民政府"，那该多么煞风景，多么耻辱啊！

　　我到过香港、澳门，看到真正的大企业机构，他们有数百亿资产，但绝不会花一分钱找没有任何功力的所谓书画家题写匾额。他们都是用美术字，也是十分严肃、庄重、大方、高档次的。

　　一个大型建筑物、一个严肃的机构，一旦找有名无实的所谓书画家题写

匾额，让那些丑陋且无文化内涵的字招摇于世，而且还刻上名款，建筑物和机构的档次便大大下降了。

建议：大型建筑物和文化场所，必须题写匾额的，从古代名家字中、从魏碑中集字。这样才有文化内涵。有一个酒馆，名额是集苏东坡的字，大家去吃酒，首先要品味一下苏东坡的书法，然后再谈论苏东坡的诗词文章及人品，再评论古今书法，那真是高雅。我问这里的老板，为什么不请现在的书法家写。他说："他们能赶上苏东坡吗？他们的字一分钱不要，我也不会用。"这个老板的品位在我心中随之高了起来。官儿们要学学这个酒店老板。

当然，严肃的机构的大牌子，用美术字更好些。

国家、人民

中国画研究院改名为国家画院，中国历史博物馆改名为国家博物馆，人民剧院改名为国家大剧院，北京图书馆改名为国家图书馆，还有很多国家的×××。据说，中国美术馆也要改名为国家美术馆。

我大吃一惊，以为我们国家的性质变了。赶紧买到一本新的《中华人民共和国宪法》和《中华人民共和国宪法通释》，一看，并没有变，《总纲》中仍然规定"中华人民共和国的一切权力属于人民"。也就是说一切是属于人民的，而不是属于国家的。国民党奉行的是国家至上原则，蒋介石甚至奉行国家主义，国民党的一切都是国家的，国立故宫博物院、国立中央大学、国立中山大学、国立图书馆、国立历史博物馆等，军队也是国家的，称为"国军"。都不是人民的。

中华人民共和国成立后，改变了国民党时国家至上的原则，改为人民至上，一切属于人民，人民共和国、人民解放军、人民警察、人民法院，军队虽然为共产党领导，但也属于人民。美国钞票称美元，日本钞票称日元，唯有中国钞票称为人民币。各大学、博物馆、图书馆都取消"国立"称号。人民出版社、天津人民出版社，人民美术出版社、天津人民美术出版社，人民文学出版社、天津人民文学出版社，前者都是国家级，后者都是地方级。另外，还有人民教育出版社、人民剧院、人民大会堂、人民银行，总之，那时候没有一个称为国家的。专政也称为人民民主专政，各级政府也都称为人民政府，政协也称为人民政治协商会议。总之，一切都冠上"人民"二字。至于北京图书馆、北京画院等，北京只是表示地名或级别，而不是国立或地方立。国家级即人民的，地方级即地方人民的。国家级的美术出版社即人民美术出版社，上海市的就叫上海人民美术出版社，必须有"人民"二字。

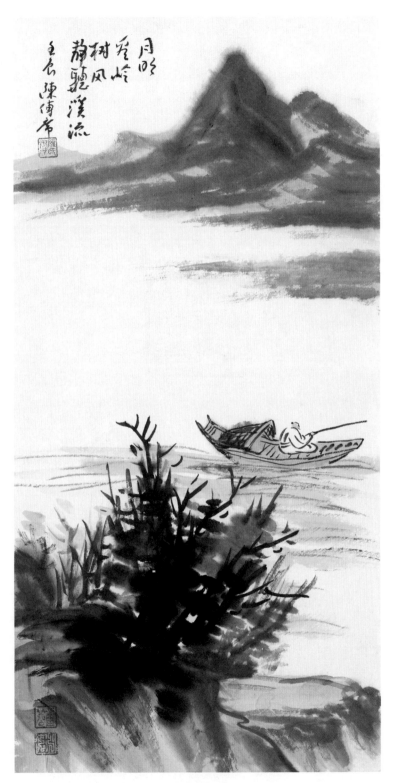

风静听溪流

寡欲省 事清心

那时候的各级领导人，大多有点文化，有的还很有点文化，基层领导人有些无文化，但他们尊重知识，都选择有知识的人担任秘书，一切听秘书的。我的一位老师解放初担任领导人的秘书。他告诉我，他的领导有战功，但文化不高，所以选择他这个中央大学毕业生担任秘书。上级有文件都交给秘书先看，一切事先问问秘书，听听秘书意见。报告、讲话稿都是秘书写好，领导照着念。因为那时候知识分子也都守法奉公，全心全意为人民服务，所以不会出差错。国家即是人民的国家，《宪法》规定："一切权力属于人民。"所以，凡国立的、国家的都改为"人民"的。

现在宪法没有变，解释也没有变，但"人民"没有了。江苏成立美术出版社，如果在老一代革命家那里，一定要叫江苏人民美术出版社，表示是人民的。但上世纪80年代，领导人也不懂，什么人民的、国家的，他分不清，就叫江苏美术出版社吧。中国历史博物馆，"中国历史"只是属性，并不代表权力，但后来改为国家博物馆，就代表权力了，是国家的，而不是人民的了。中国画研究院，"中国画研究"也是代表属性，不是油画研究，也不是木刻研究，现在改名为"国家画院"，也代表权力了，按照宪法规定应改为：人民画院。中国美术馆的"中国"只代表级别，如果改为国家美术馆，"国家"就代表权力，属于国家的，而不是属于人民的。

要说他们反对宪法，反对人民国家的性质，可能有点冤枉。其实他们是没有文化，没有头脑。我的意见，中国美术馆就叫中国美术馆，也十分好听，不必改为国家美术馆。但是，恐怕他们不改名字也是很难过的，权力在他们手里，他们要改，也没有办法。

当然，国家的也是人民的，但二者毕竟有区别。好的国家主义也是好的，有人称国家权威、人民主权、宪政制度为三极社会政治结构。但国家主义弄不好，便会出现"朕即国家"、个人独裁的局面。蒋介石就很独裁。人民至上，一切属于人民的，军队也属于人民的，当官是为人民服务的，就不会出现个人独裁现象。

现在西方敌对势力以及他们在国内的代言人，极力鼓吹军队国家化，企图改变党领导下的人民军队性质，遭到我们党的坚决反对。但是在文化界，把人民的改为国家的，是不是也应该重视一下呢？宪法还要维护一下吧。

莫言为什么能得诺贝尔奖

莫言的书法以前是不能卖钱的，但自从他得到诺贝尔文学奖后，他的书法不但能卖钱了而且价格很高，一幅要几十万，几家艺术杂志还用很多篇幅讨论他的书法艺术。当然这都和诺贝尔奖有关。而莫言为什么能得诺贝尔文学奖呢？

诺贝尔文学奖的发授，必备两个条件，其一是受方，即得主；其二是授方，即诺贝尔文学奖的发放方。二者缺一不可。愿意得到诺贝尔奖的人很多，关键在授方，即发放诺贝尔奖的一方，给谁？不给谁？他们不会乱给的。

首先，莫言完全应该得到诺贝尔文学奖，他的作品实力早已达到得诺贝尔奖的标准，因此，莫言得到诺贝尔奖是当之无愧的，而且是理所当然的，也是完全符合得诺贝尔文学奖的要求。但问题是符合诺贝尔文学奖的要求（或标准）者，并不一定能得到诺贝尔奖。鲁迅、老舍、茅盾、巴金、陈忠实、贾平凹等等，都应该得到诺贝尔奖，但都没有得到，莫言上一届就应该得到，但上一届也没有他。为什么在这一届把诺贝尔文学奖发给莫言呢？这里有十分重要的原因。

因为上一届诺委会把诺贝尔和平奖发放给中国的刘晓波，诺委会宣布刘晓波获得诺贝尔和平奖时，他正在中国的监狱里服刑。正在服刑的人应该是反和平的，刘被判刑的原因大约是支持动乱，但却得到诺委会发放的诺贝尔和平奖，这说明诺委会这批人对中国政府怀有敌意。因此，从诺委会决定、宣布授予刘晓波和平奖以来，就一直有人指摘、怀疑诺贝尔奖的公正性和公信力。

1989年，诺贝尔和平奖授给流亡在印度的达赖喇嘛，达赖也是反对中国

政府的，诺委会主席也宣称："表彰达赖喇嘛是对北京政府的一种惩戒。"

2010年，又把诺贝尔和平奖授给刘晓波。当时就遭到中国外交部的反对，同时也遭到很多国际言论的反对，有人发表文章说，把诺贝尔和平奖发给刘晓波是"大错特错"，连挪威的学者也批评诺贝尔委员会居心不良。

这就给世人印象，诺贝尔奖已沦为政治工具，只授予那些反对中国政府的人，支持他们继续反对中国政府，也鼓励更多的人反对中国政府。诺贝尔奖绝不会授予中国现行体制内的任何人。诺贝尔委员会的人为了纠正世人这种印象，为了证明诺贝尔奖是公正的，而不是政治的工具，所以，必须选一名在中国现行体制内，拥护中国共产党、拥护中国政府，而且自己也是中共党员的人，授予诺贝尔奖，以此来证明诺贝尔奖是不分党派、不分政治观点和立场的，并证明诺贝尔奖是公正的、有公信力的。当然，所选的人所具有的成就也必须符合诺贝尔奖的标准。

诺贝尔奖分设物理学、化学、生物学或医学、文学、和平五种奖金，1968年起又增设经济学奖金。物理学、化学、生物学或医学、经济学，中国一时选不出杰出的人选；和平奖，他们也不好意思再授予中国反对政府的人。拥护中国政府的人，他们也绝对不会授予诺贝尔和平奖。于是只好从文学中选，莫言无疑是十分杰出的中国作家，而且又是体制内的人，又是中共党员，又任领导职务，这正符合诺贝尔委员会的意图。我们认为，莫言的文学创作水平符合诺贝尔文学奖的标准，但诺贝尔委员会看中的主要是莫言体制内人和中共党员的特质。至于莫言的文学创作成就只是他们的附属条件。

如果再有人说，诺贝尔奖是西方政治的工具，只授予那些反对中国政府的人。诺贝尔委员会的人便会说："你看，莫言是拥护中国政府的，是中共党员，我们不也授予他文学奖吗？"他们的意图不在授奖，而在借此纠正自己的形象。

我一直认为，西方社会不提突出政治的口号，而实际上他们是突出政治的。我也一直认为，西方的官员大多有头脑，他们时时事事都在维护自己的政治形象，都在宣扬西方的民主、公正。西方的法律也如此，西方的法律并不公正，比如，对官严，对民宽，当民和官发生矛盾时，法律必站在民的一方，以显示民主和法律的公正（不为官利用）。美国的总统里根被刺客打了一枪，而且

子弹击中了他的胸肺。这件事如果发生在中国，刺客无疑被判死刑。但结果美国法院以刺客有精神病为由，宣布无罪释放。有精神病为什么要刺杀总统呢？为什么不刺杀他身边的人或自杀呢？法院宣布刺杀总统无罪，以此向全世界证明，美国是自由社会，是民主社会，美国的法律是维护老百姓的，而不是维护权势人物的，至于刺客是否犯罪，那是次要的。

诺贝尔奖的授予，也是有政治倾向的，它的授予是一种自我表白。如果没有上一届诺委会授予刘晓波和平奖而被人评为"大错特错"，这一届诺委会绝不会将文学奖授予一位中共党员作家，不论你的文学成就有多高。

哪些中国的特色要保留

中国美术馆建筑设计被一个法国人竞标成功了。记者告诉我这个消息，并要求我谈谈看法。我本来想写一篇文章，题目叫"上帝无言百鬼狞"，后来朋友看了，说这刺激性太大了，年龄大了，还是淡一点好。其实，我对这个问题已经谈过看法了。我一向主张"有话则短，无话就算"，谈过了就不必再谈，但我又想起另一个话题，也和这个话题有关。

前天，我去保利博物馆，金耀基先生和我谈了很多问题。他说他在香港读到我很多文章和著作，然后客气一番。我赶紧声明，这些文章和著作都是我业余随笔写写，我的专业并不是艺术评论。我虽然是个小人物，不足挂齿，但也关心国家的命运和人类的前途。金先生是香港中文大学前校长，他的名片上印有：中央研究院院士、社会学荣休讲座教授。

台湾的"中央研究院院士"和大陆不同，大陆的院士及类似的职衔，主要根据是官位，其次是关系；台湾授予院士主要根据学术水平、系统的学术著作，至于官位和关系基本无用。在大陆几乎家喻户晓的饶宗颐先生两次申报院士都没有通过。可见台湾的院士得到之难。金先生的专业是社会学。我便向他请教社会学，同时讨论怎样保存民族特色问题。

金先生说，中国的科技本来高于西方，但自从西方从中东引进了数学之后，西方的科技突飞猛进，大大超过了东方。所谓船坚炮利，就是科技发展的结果。他们用大炮打开了中国的大门，强行推销西方的科技产品，同时也带来了西方的思想。我们现在（金先生抖抖身上的西服，拍拍手机）吃的、用的、住的、穿的，还有多少不是西方的呢？

我说："欧洲学者提出'欧洲中心论'，马克思也说东方从属于西方。那

么，我们就真的要从属于西方吗？"

金先生也感慨地说："西方科技发达先进，我们不用不行。全是西方的，就失去了自我，现在我们要思考的是，在哪些方面保留我们中国的特色……"

我们的发式，勿论男女，已基本上是西方式，现在要想改成中国传统式是不可能的了，也不必要。我们的服装，毛、周、邓那一代人，基本上不穿西装，但他们穿的中山装其实也是半西方式的。国庆阅兵时，我在马来西亚，马来西亚、新加坡的华侨看到胡锦涛穿中山装，个个狂喜雀跃，说中国终于恢复了传统，不穿西装，有了中国自己的特色。但后来看到中国的领导人仍穿西装，他们又感到沮丧，认为失了自我。但我想，叫中国人都不穿西装，而改穿传统的所谓唐装，也是不可能的。像张大千那样一辈子穿传统的中国式服装，反而显得陈旧。

我想，要保留民族特色，最显眼的便是建筑，民族特色的建筑首先在形式上大异于西方，并且显得古雅、庄严。如果中国标志性的建筑70%—90%是民族特色，而一般建筑达到20%—60%是民族特色的，那么，中国建筑在世界上便是最有特色的。而且，中国人（洋奴除外）也会自豪：看，我们民族的特色！外国人也会赞叹：中国人有自己的建筑。外国人为什么老是去看皖西民居，去看故宫呢？到了江南，去苏州的外国人比去南京的多，就因为这些地方的建筑是传统式，而不是西洋式。人家在西方看惯了西方式，还来中国看西方式吗？

而中国近几十年的建筑，这里一个"蛋"，那里一个"大裤衩"，中国人民咒骂、恶心，外国人嘲笑，为什么？人需自尊而后人尊之，你没有自尊，没有主体意识，你自觉地匍匐在外国人的脚下，自觉地做一个被殖民文化者，老百姓（少数有洋奴心理者除外）当然要咒骂，外国人当然要嘲笑你。

这一次中国美术馆建筑设计被一个外国人竞标成功了，设计出来的当然是外国式。还没有建成，我们便已经知道，肯定没有民族特色。当权者要的就是没有民族特色，他们之所以乞求他们的洋大人来设计，其原因大抵是：

一、上级没有一个规定。这就是我说的"上帝无言百鬼狞"。新中国刚成立时，政府就提出民族的、科学的、大众的文化原则。对建筑的设

计更是规定：民族传统、大众欣赏、科学精神。如果现在政府仍有这个规定，这一批小当权者便不敢乱来。

二、客气一点说，缺乏主体意识，忘记了中国人要创造出中国的文化。可以借鉴西方的文化，但要起到辅助、丰富中国文化的作用。如果我来做主，外国的科学，变为物质的，比如衣服、电灯、电脑、飞机等，我都可以利用。物质为我所用，我们当然要利用先进的物质，但不过是利用而已。但建筑是文化，中国的建筑必须是中国的文化。我可以利用你们先进的物质，但建造出来的一定是中国民族特色的形式，而且一定是中国的建筑家设计建造，尤其是中国标志性的建筑。一些小的民居、无关紧要的建筑，也可以放手招来几个外国人，让他们尝试一下，一是有点新鲜感，二是丰富一下我们的文化，但必须是辅助性质的。我们国家的重大科学成果以及桥梁建筑等，都向外人宣布，这是我国科学家自行设计的，这是我们自行研制出来的，这是我们自力更生的成果……

而你们一开始便乞求外国人来设计，还怎么向世界宣布，这是我们自行设计的呢？

结果呢？这个建筑太恶劣，这是谁的主张？这个建筑太好，是外国人设计，中国人不行。哈哈。

三、洋奴思想。这恐怕是主要的。我曾和几个洋奴谈过话，几个洋奴对西方崇拜得五体投地，西方一切都好，中国一切都不好。我说："中国古代也曾辉煌过。"几个洋奴哈哈大笑："你们什么时候辉煌过？""你什么时候也不如西方。"我说："我们四大发明，对世界文化做出杰出贡献。"洋奴们或大笑，或轻蔑，一说："你那个所谓四大发明，人家不承认的。"一说："你那个发明又算什么呢？和西方比，不值得一提。"注意，他们一直把中国说成"你"、"你们"。这些人主动地把自己排在中国之外，但外国人又不承认他们是外国人，所以，只能称他们为洋奴，洋奴只能效忠于洋人。他们当家注定要排斥中国人。只要是中国建筑家，他们肯定马上否认。他们的目光只能从他们洋大人那里选择。其次，他们希望中国成为西方的殖民地，但他们的权力不够大，只好在他管辖的范围内尽量地接受一些殖民文化。这样可以讨好他们的洋大人。

四、心平气和地评论这些人：无知。中国美术馆不用中国式的建筑，而用外国式的建筑，这够荒唐的了。新中国建立不久，那些人设计中国美术馆，首先想到的是民族形式。因为建筑本身就是文化，中外人士一进入这个中国美术馆就感到了中国的文化。而你们请外国人设计的外国式，又叫中国美术馆，中外人士一进入这个中国美术馆，首先感到的是外国文化。悲乎。

还有，这些人可能学了一点外国文化，但对中国文化一无所知，对中国文化的内涵更是门外汉。因为无知，便乖违中国的文化，这是我们时时处处可以见到的。这个问题也是我们无权无势的人所无能为力的事，我们只能写点文章，背后议论议论，出出气而已。

马上要炒作抽象画了

前时，几位大款炒家要炒作我的书法和绘画作品，说："凭你的知名度，目前应该炒到20万元一平尺才是合理。我们有办法。"但被我拒绝了。事后又觉得人家是好心，有点对不起人家，于是又去电话表示歉意，说明自己一是无时间画画，主要还是写作；二是也无意于炒作。对方说："不要紧，我们主要是看你写文章太苦了，每天熬夜熬到下半夜写一篇文章，人家画家大笔一挥，一两小时就几百万元。同时我们想先帮你忙，把画炒上去，再请你和我们合作，炒作抽象画。"谈话中才知道他们要大规模地炒作抽象画。

因为具象画、写意画都炒得差不多了，尤其是大师们如黄宾虹、齐白石、傅抱石、李可染……价都十分高了，现在活着的画家，也都炒得差不多了。只有你陈传席还可以炒一炒。其他人画价都高得无法再炒，一幅画要几百万，还怎么炒？再炒，我们也不赚钱了。当然，几百万一幅也是我们炒起来的，钱我们也赚了不少。现在只好炒抽象画。

你不要说你不懂抽象画，你这样一位名气大又被众人崇拜的大家怎么能说自己不懂抽象画呢？精神自由呀，不受形象约束呀，色彩呀，笔触呀，胡乱吹几句，有谁懂？如果都懂，我们还怎么炒作。你不是写过一篇文章叫"论庸众"吗？庸众多，你说好，他们跟着就说好，马上价就大涨。我们为的是赚钱。当官的办事靠权，我们办事靠钱，没有钱，怎么混。

首先，很便宜地收一批抽象画，去国外再收一些。赵无极的抽象画，法国某人一家便收有四五百幅。水墨一甩就是一张，本来也不值钱，但我们得高价收一些到国内。名家的抽象画收一批，再收一批虽有名但名不太大的画家的抽象画，然后炒作。还想请你（指笔者）写几篇文章。当然，每篇50万元甚至

100万元，我们照付。你能帮我们写几篇那就更厉害了，画价就更高了。

×××、×××那些画，咧着大嘴笑，傻头傻脑的，还不算抽象画，那是国外人炒起来的。他们也是很便宜收一批，然后拿到拍卖会上去炒，再发表，再搞些文章吹吹，中国人信以为真，又高价买回来。他们赚了钱，画也卖出去了，就不再炒了。现在这些画价降下来了，画价大降，还无人买，我们不炒，有谁要。我们炒作，也要靠你们大理论家支持，有钱大家赚嘛。我们本来也想帮你买一套别墅，买一辆奔驰，再找个司机、保姆、秘书，美女助理也没问题的。你现在日子过得太寒酸了，应该与时俱进，你再考虑考虑，人生一世，何必那么认真。

你要画抽象画，我们更好炒作了。要不，我们先给你送一批大宣纸去。你看人家赵无极，用扫帚蘸墨汁一洒就是一张。当然，你要洒得和赵无极不一样，你越乱洒，我们越好鼓吹，越好炒作。你要愿意就先洒几张，洒一点浓墨，再洒一点淡墨，得叫人看不懂，像吴冠中那样用呢绒笔乱绕一通，再洒点红绿点子。你先胡乱洒，让我们看看，再帮你出些点子，改进改进。你起码得洒200张，我们就好炒作。你要洒，肯定和别人不一样，你再题些自己的诗在画上。对啦，抽象画与传统诗相结合，这就是你的特色，也是我们的炒点。波洛克、赵无极、吴冠中都不会写诗，你能题诗，那更有炒头。你要和我们合作，我们叫你的名气比吴冠中大，画价也会比他高。当然，得慢慢来，一下子高上去有难度。吴冠中的画一开始价也不高。上一次纪念林风眠，师生展中就没有吴冠中、赵无极、朱德群，连台湾的席德进都有，就是没有吴冠中。今年纪念林风眠，师生展中把吴冠中放在第一。我们要炒你，也没问题。

良心、道德？你放心，我们这些人也是有良心、有道德的，我们绝不会去骗贫下中农，绝不骗老百姓，一幅画几百万，上千万，老百姓怎么买得起？想骗他们也骗不成。最后都落到贪官手里。没有贪官，画价起不来。研究家认为，全世界80%的财富掌握在2%的人手里，有15%的人赚这2%人的钱，有40%人赚这15%人的钱。有15%的人靠贪官吃饭，拿项目啊，串投标啊，升官啊。送钱查出来要判刑，只好送画，本来值2万元的画，你要一千万，他也得买，买了送贪官，再从贪官那里得到好处。我们炒画赚的是这15%人的钱，当然主要是要把贪官的钱掏一部分出来。掏贪官的钱，不算不道德吧，不算没良心吧。

你不能袒护贪官吧。解放前上海有大批小偷和贼，还有一批"贼吃贼"，其实叫"吃贼贼"。这批"吃贼贼"先训练出一身武功，再训练出善于识贼的眼力。他一眼能分辨出哪些是贼，他看着贼去偷，等到贼偷到钱后到偏僻地方数钱时，他上来了，说："朋友，分一点吧。"小偷要是不给，他会揍小偷一顿，把钱夺走，甚至把小偷交警察局，他还为民除害呢。后来小偷见到这些"吃贼贼"，便自觉地把偷来的钱分一部分给他，大家都有饭吃。但"吃贼贼"绝不偷穷人的钱。我们这叫"吃贪官"，绝不吃穷人，怎么不道德呢？

有人破产了？老实人不参与炒作，卖画赚钱再多，他们不动心，也就谈不上破产。我们炒起来，聪明人快点参与，也会从中赚到一点钱。后起者迟钝，看到我们赚了很多钱，他才动手，买了一批，我们不炒作了，他也卖不出去了，窝在手中，他只好破产。这批人本来也想牟利、不劳而获，但因为智力不够，破产了，也不值得同情。人类本来就是很残酷的，没有贪官，没有破产者，我们怎么富起来？好人不会上当的，好人只是贫困点，多受点罪而已。

至于很多穷人，和我们无关，我们又不是民政局。还有你们这些"洁身自好"、严守传统道德的人，本本分分，其实是未看透，不能与时俱进，那也只好让你们受点贫穷吧，"穷得光荣"吧。

唉！讲了半天，你还是不想参与，你以为你这样，人品就好吗？你挖空心思，熬夜，写了几天写一篇文章，找人要价高点儿，也有人骂你太贪。但人家画画的，一两个小时，轻轻松松，连涂带抹，一幅画几百万、几千万、上亿，也没有人骂他们太贪，反而认为是应该的，反而佩服他们。你写评论凭的是真才实学，绞尽脑汁，应该比他们获得的几千万、上亿更多才对。但你要50万一千字，他们都骂你太贪，凭什么？

你要和我们合作炒抽象画，我们人不知鬼不觉地把一百万、一千万打到你卡上，谁也不知，只知道你从事抽象画研究，你的名声也好。

除了抽象画之外，你们还要炒作什么？

目前先集中力量把抽象画炒起来，等到大量的抽象画垃圾都到了贪官手里，一部分到了笨蛋手里，我们钱赚得差不多了，再考虑其他。

惑

上个世纪20年代，徐悲鸿写文曰《惑》，后来又写《"惑"之不解》，徐志摩写文曰《我也"惑"》，李毅士写了《我不"惑"》等。我写的《惑》和他们的"惑"不同，我用"惑"作题目，如石涛所说的："纵有时触着某家，是某家就我也，非我故为某家也。"

且说九年前，我从南京到了上海，又从上海到了北京。上海商气重，北京官气重，都不适合我。到北京不久，便有官员找到我，想在美术界做点事。我告诉他，欧美很多民间行为实际上是政府支持的，或者半政府支持的，有些是私人企业赞助，实际上是半官方的，但是以民间形式出现。虽然是官方支持的，官方要参与意见，也是暗的，最后以民间的口吻说出来；但既然是民间办的，实际办者也会有主张，这样也就确实不同于官方，但影响比官方出面大得多。官员听后说好，我们现在有钱，也可以支持，或我们找个大企业支持。办个民间形式的论坛，可以搞大一点，可以搞成国际性的，也可以办到国际上去。你来搞，我们出钱，我们基本上不干涉，只提供一些情报。地点不要在北京。我当时听了，并没有高兴，反觉得事情大，会更忙了。那段时间几乎天天考虑这个事，文章也不写了，画也不画了。但半年过去了，一年过去了，没有任何下文了。推荐我的那位已退休的官员说，大概出于两个方面原因：他开始读了你几本书，认为你搞学术有水平，能力很强，他很佩服你。但后来打听，说你写文章不顾及后果，好得罪人，又听说你的头很难剃，不好驾驭。另一方面，官员们想立功，但更怕出事。在中国，当官只要不干事、不讲话，就不会犯错误，就可以坐等升官，干事了就会出事，弄不好官就丢了。对国家有好处不如对他个人有好处。官大了，道德感就小了，他认为你有才有德，但未必用你，他

认为你无才无德，说不定会重用你，唯一的标准是看对他有无好处。所以，这事他还是不干了，也就不和你联系了。

我听后疑惑好久，但似乎也不完全如此。官方支持民间做事的还是很多。上世纪90年代中，官方就支持（其实是下令）一家学术机构牵头，讨论20世纪有哪些绘画大师，定下来，要大加宣传。我也被邀参加那次会议。会议传达上级文件，要宣传本民族的文化名人，文化界、出版界、宣传界都必须认真执行。

当时市场上到处都是十大元帅、十大将，上将、中将、大政治家、大科学家的传记和研究著作，我还以为是一时风气使然，原来是有上级指示和指派为背景的。政治，你可以不喜欢它，可以说它肮脏、卑鄙等，但你必须承认政治的力量是最巨大的。所以，吴冠中临终前说，下辈子不再画画，要搞政治。这说明吴冠中头脑十分清楚，也说明他越来越聪明，看问题也更准确。

那次会议，我们讨论了20世纪中国绘画巨匠，吴昌硕、齐白石、黄宾虹、徐悲鸿、林风眠，这当然都是没问题的。其次是潘天寿、傅抱石、李可染，也是没有问题的。再次是张大千、刘海粟、蒋兆和、高剑父、陈之佛等，这就有问题了（意见不一致），有的是艺术成就不够，但又有代表性，比如高剑父代表岭南派、陈之佛代表工笔画。也有人提到黄胄，但被否认了，认为黄不够大师水平，也不代表什么派，黄就不再被讨论了。再讨论就是第三部分中人的政治品质，认为有问题。大师也必须有高尚的人品，必须是爱国的。

后来，我就不愿参加这种讨论了。十几年来，直至今日，这种讨论仍不绝。有的碍于情面，还是参加了。有的选出10人，有的选出14人，有的选出20人，但齐白石、黄宾虹、徐悲鸿、林风眠、傅抱石、潘天寿、李可染、张大千、刘海粟，都是有的，而且大多结论都得到官方支持，有的要出书，有的上电视，向全国全世界发布，都有官方正式的批文，正式的书面支持。高级负责人还亲自为之题字肯定。这样，即使完全是私家行为，最后也变成政府行为了。美国是政府出钱不出面，我们是政府出面不出钱。

政府不出面，以民间之口讲出，还是民间行为，政府可以不负责任；政府出面（负责人出面题词即代表政府），即使是民间办的，也是政府行为，政府必须负责。

有人提出证据，被"确定"或"肯定"的"大师"中，有人曾经有汉奸行为，到处吹嘘、抄袭等等。汉奸你也肯定吗？

还有的"大师"，是坚决反对共产党的，他不回大陆，倒不算问题，他在画上到处题字，口口声声"共匪"，在他有名的山水画上也题字，意思是祖国大好河山，被……，鼓励国民党反攻大陆。国民党上层人物已不再提反攻大陆了，他还积极鼓谏要夺回大陆。山水、人物，甚至宗教画上也到处题字反共。画佛教画、观音像，应该和政治完全无关了吧，他也在上面题"我当年在敦煌临摹石窟绘画，现在共匪盘踞中原不能再去一见了"等等。像这样一位坚决反对共产党政权的人物，你政府出面肯定，我们不能不惑。台湾一位比较重要的人士看到大陆在宣传鼓吹这位"大师"，摇头笑了，说："我们都不再与共产党为仇了，但他还是十分仇恨的。"我听后，思考很久。这样一位画家，民间宣传一下，印点画集，介绍一下他的艺术成就，问题不大，但若以官方名义、政府名义，大加"肯定"，甚至出巨资到国外、在国内拍纪录片，大加宣扬，反复肯定，这样好吗？这样会产生什么影响呢？这样又能真实吗？他仇恨共产党，大骂共产党那些大量的题字，你是隐，还是显？显了不行，隐了又不真实，知情人都十分清楚的。如果以民间的形式，我政党、政府都不负责任，至少可以睁一只眼，闭一只眼，"民间观点嘛，我们是言论自由的嘛，让人家讲话嘛"。

国家的社会风气要好，是非标准、正义和非正义的标准，必须十分明确，是是、非非，表扬正义、反对丑陋。我们现在社会上是非感、正义感，似乎太弱了。韩国在纪念抗日60周年时，公布一批抗日英雄名单，同时也公布一批亲日的韩奸名单。我们就没有。

《毛泽东选集》第一句"谁是我们的敌人？谁是我们的朋友？这个问题是革命的首要问题"。当然，我不是说画家是敌人，但是非感、政府责任、民间行为，还要分清才好。

当然，这只是我的惑。

看出了中国的希望

春节前去天安门前的中国历史博物馆(现改名为国家博物馆)看书画展。馆内有好几个画展,还有从美国大都会博物馆借来的油画展,都很好。但最使我感动的是"名家珍品集萃——孙照子女捐赠中国古代绘画珍品展",不是画使我最感动(当然也感动),而是孙照子女的捐赠一事使我最感动。

孙照(1890—1966)生前系北京第六中学语文教师,"文化大革命"期间,孙家所藏的中国古代书法、绘画等珍贵文物全部被查抄没收。幸亏没有被焚烧,而保留在中国历史博物馆内。中国共产党第十一届三中全会后,北京市落实了有关政策,把原从孙家查抄的文物全部归还给孙家。这时孙照先生已去世,他的三个子女孙念台、孙念增、孙念坤接受了这批书画遗产。兄妹三人研究后,毅然决然地把这批珍贵书画于1982年2月及6月两次全部捐献给中国历史博物馆。而且他们还有两个郑重要求,即对于其捐赠之事,不予登报宣传,不举行授奖仪式。

堂堂义举,令人仰止;烈烈风范,足垂百代。

我看了这批珍贵字画,有元代倪云林的《水竹居图》。倪云林被画史家评为中国文人画的最高典范,他的画多数是纯水墨,设色的目前仅见两幅,一在台北的故宫博物院,有人还怀疑是否真,另一幅即《水竹居图》,也是大陆仅见的一幅设色之作,确实是"堪称绝品",其价值之高,可以想见。和倪云林同被称为"元四大家"的黄公望,举世所藏其作品十分有限,这里就有一幅《溪山雨意图》,乃目前所见黄公望的最早作品。研究黄公望艺术发展过程,此图不可少。此外,"明四家"之首沈周的一幅山水画,我看是其最精品。"明四家"之一的文徵明的《真赏斋图》是其88岁时所画,也是文的最精品,我在

《中国山水画史》中专门提到这幅画，不过我写作时看到的是印刷品，这一次才看到真迹。还有项圣谟、董其昌、赵左、王时敏、王鉴、王石谷、王原祁、恽寿平、吴历、龚贤、查士标、梅清、黄鼎、郎世宁、"扬州八怪"、赵之谦等等一直到清末的任伯年、吴昌硕等名家作品，全是精品。

如果以价论，齐白石的一幅画价4.3亿元，而倪云林、黄公望在美术史上的地位都十倍以上于齐白石，其作品价值更在齐白石作品百倍以上。那么，仅倪、黄二画价又当多少？

以数量论，我没有清查计算，国博一个大展厅，又加几道隔墙，当中放满了玻璃柜，放得满满的。

不论数量还是质量，这批书画都在很多省级博物馆馆藏以上（北京、上海、南京、辽宁、广州等几家大馆例外）。

孙照是一个普通的中学教师，他的子女三人想来也是两袖清风，他们只要卖掉其中一幅画，便可享受终生。他们不要钱，领一点儿奖金，也是完全应该的，但他们分文不要。那么，在报纸、电视上宣传一下，也是应该的，他们也不要，而且，不准登报宣传，不举行授奖仪式。我看到这些介绍后，感动得流泪，我写这篇文章，又感动得流泪。试问，现在还有这种高贵品质的人吗？

我们天天看到的是，某高官贪污××亿；台湾有一个人当上总统还贪污；某高官受贿几百万、几千万；某官儿在北京有43套房、近万平米，而她的工资等收入却不足买半套房……太多太多。今天又看到一位曾任大学校长、省委宣传部部长、编译局长、副部级官儿，竟然收了一位女学生6万元，还和女学生开房上床17次，怎么好意思呢？那么多高官都是光荣的共产党员啊！孙家三个子女都是普通的老百姓。一个是把个人巨大财富无偿地捐献给国家，不要名、不要利，另外是共产党员、国家高级官员，把国家的财产、人民的财产占为己有，何其鄙也。那么多共产党员高官闻孙家之义举，亦当稍有所愧吧。

当然，也有人捐款。地震时，灾区人民需要赞助，很多人在电视上捐了款，如果不上电视呢？（那就不好讲了。）孙家捐赠的条件是不登报宣传。那些非在电视上捐款不可，而且报了税还要求在媒体上宣传的，闻孙家之风，亦当有所感吧。

写到这里，我想起几句古训："有心为善，虽善不赏；无心为恶，虽恶不

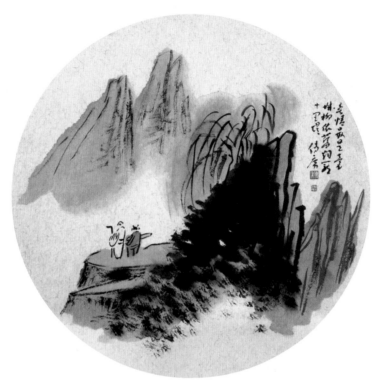

无情最是台城柳

佛

罚。""善欲人知，便非真善；恶畏人知，便是大恶。""唯大英雄能本色，是真名士自风流。"孙家义举是大英雄、真名士的行为，那些善欲人知的人，应参考一下孙家的行为才好。

还有那么多名人、富人、有大遗产的人死了，其子女在争夺遗产时，闹得上了法庭。闻孙家之义举，又当有何感想呢？明末有一位大画家陈洪绶，其父死时，他还很小，其兄弟分遗产闹得不可开交，陈洪绶想如若祖上没有遗产，又当如何呢？男儿当自立，他放弃了遗产，在当时留下美名。而孙家是捐献遗产。

孙家三兄妹拥有这么多珍贵名作，足以建一个大型的博物馆，至少在捐献时，提出为孙家专设一个纪念馆、艺术馆（有关部门会同意的），也是在情理之中的，但他们也没有。而现在还活着的那些垃圾艺术家手里有几张自己的垃圾画也八方活动，给大官儿送画，动用国家财产为自己建艺术馆。大官儿得到几张垃圾画便以为宝，也就不惜动用国家财富（至少是批了地），为之建馆。你那些书画和孙家藏书画相比，是垃圾的垃圾啊！闻孙家之举，也该面红心愧了吧。

笔者见到孙家义举，既感动，又惭愧，我也会以孙家义举为榜样，检讨自己，提高自己。虽不可至，心向往之。

但遗憾的是，孙家义举至今没有得到很好的宣传。虽然，孙家不让登报宣传，但时间已过去几十年，我们应该宣传，正面地、大量地宣传。现在媒体上到处可见的是某高官如何争权夺利，甚至爬上政治局委员、大市的市委书记的地位；某官如何受贿、贪污成瘾；某高官如何包养情妇，如何包养二奶，如何和十几岁的小女孩淫乱；某小官如何跑官，如何将国家财产据为己有；某名人如何弄虚作假；等等等等。基本上都是共产党员。你们入党时是怎样宣誓的，怎么好意思干这些坏事！我们看多了，觉得中国没有希望了，现在看到中国还有孙照、孙念台、孙念增、孙念坤这样品质在伟人之上、也不亚于古人的人，我们看到了中国的希望。

建议博物馆编一本大型书画集，把孙家捐赠的文物全部收进去，精印出来，前面写上孙家捐献义举，并为孙家四人立传，认真地歌颂一番。不是为孙家，而是告诉世人，中国还有这样的人物。画集编出之后，大量赠送高官达

贵，也许他们准备干坏事时，见到孙家义举，会有所收敛，少贪污一点，少腐败一点，也赠送一些给那些想出名想占有国家土地建馆的人，让他们有点惭愧之心。反面宣传太多了，也来点正面宣传，但正面宣传一定是真实的，不要弄虚作假。孙家捐献的珍贵书画俱在，可都是真的啊。

中美两国对待卖假画的不同态度

　　最近，美国发现一桩假画案，轰动欧美，当事人被拘捕，还有的正被追查。《纽约时报》和英国《每日邮报》都作了报道。《纽约时报》在8月16日的报道中写道："法庭文件指出，在过去15年期间，钱培琛伪造了至少63幅包括杰克逊·波洛克、巴奈特·纽曼等抽象表现艺术大师的作品。但Glafira Rosales吹嘘这些作品是真迹，它们不是对存世作品的复制，而是作为新'发现'的大师作品被售出。这些画已经进入了一些国际展览会、一家博物馆和一所美国大使馆。"把假画当真画卖的人已被逮捕，另一人也被审查。伪造这些画的人叫钱培琛，本来是中国人，长于上海，但已入美国籍，那就算美国人了。他也进入了警方的视野，但找不到他了，有人说钱培琛可能已潜回中国。

　　这件事先是震动了欧美，继之传入中国，各媒体向我采访时，我才知道此事。但各媒体要我对六个大问题谈谈自己的看法，而我对那六个问题基本无兴趣。我所感动的是：一桩假画案居然轰动欧美，卖假画的人居然被逮捕，还有的被审查，是否还会逮捕一些人，要看审查结果。

　　三十年前，我在美国时就知道，美国的伪造假画当真画出售者，罪过超过伪造钞票。因为伪造钞票只是谋利，而造假画，不但谋利，还损害了被伪造画家的声誉，还扰乱市场，还损害消费者（收藏家和收藏机构）的利益。所以，造假画出售的罪过大大高于伪造钞票的罪过。

　　正因为美国对造假画案判刑重，所以美国靠伪造他人作品为生者极少极少。几十年来仅发现此一例。（可能还会有一些，但不会太多。）按照新闻的规律："可能性越大，新闻性越小；可能性越小，新闻性越大。"在美国造假画的可能性是很小的，所以，这一次新闻性就很大，轰动了欧美。

我们中国则不然，造假画者，滔滔天下，触目可见。凡有一点知名度、凡能卖钱的画，都有人伪造。"名画"者，假画大大多于真画。我是靠写作养家糊口的，偶尔也画几笔画，但市场上假画已满天飞了。有一朋友曾打电话叫我快去潘家园，其中有两家画店挂了我很多假画。我只问了画得怎么样，回答是大部分画得十分恶劣，但也有几张很好，有一个伪造者的技巧甚至超过我。我听了很高兴。去又有什么用呢？据说，画像石值钱，就已见到的画像石来说，这几年伪造的是真石的2.7倍。还有很多，凡是文物，名画、法书，都有人伪造。公安局、检察院、法院是不问的。

老鼠过街，无人喊打，而且还叫好。造假画的人，趾高气扬，以自己伪造的假画能骗到某人而光荣，以自己造假画能盖大楼、买别墅而到处炫耀。反正政府不问。因为政府不问，有人便堂而皇之地组织造假画班底，集体作假，骗钱几千万、几个亿。因为政府不问，即等于支持。很多好人，辛辛苦苦地为国家工作，生活并不宽裕，即使你当上一级官儿、一级教授，要想靠工资买别墅，也是根本不可能的。我太太是博士，她的工资全部存起来，不吃不喝，要三百多年才能买到我现在这个公寓房（我买得早）。我在世纪城这套普通公寓住房现价1600多万元，据说当总理、当国家主席也买不起。我如果现在买也买不起，但只要造假画出售，很快就可以买得起，而且买得起别墅。好人会怎么想呢？

荀子说，国家要治理得好，一定要"朝无幸位，民无幸食"，即朝中无侥幸做官的人，老百姓无侥幸得食的人。像这种靠造假画而"幸食"且又食得非常好的人，政府不制裁，便会成为害群之马，把很多好人引坏。蝼蚁可以坏堤，不可不慎啊！

我希望我们的政府，我们的公安局，我们的情报局、安全局，也像美国一样，重视假画案，出重拳打击造假画者，摧毁其据点，没收其财产，逮捕作案者，杜绝造假案再出现。这保护了消费者的利益，也保护了创作者的利益（声誉和收入），同时净化社会，使本来是好人者不想再学坏，已学坏者洗手不干老实做人，则国家幸也，社会幸也。

当然，拍卖行在不辨真假的情况下拍卖假画是无罪的，但伪造者欺骗拍卖行、欺骗消费者，或拍卖行明知是假也去骗人，也应列入犯罪之列。

在中国，造假画是无媒体报道的，更不会轰动什么，因为在中国造假案太多了。如果有一天，中国出现一桩造假画案就轰动亚、欧、美，或仅轰动中国，当事人被逮捕、被审查、被没收全部财产，还得判处徒刑，那时中国便公正了。"政者，正也"，就进步了。

读者看了这篇小文，定会大笑。你又在做梦吧？"中国梦"可没有你这一项啊。哈哈，周也，蝶也，进步也。梦一下，没有问题吧？也许梦醒之后一片天清气朗呢。

从"宁戚饭牛"谈起

前时，曾经分管人事工作的一位官员和我闲谈，说到了美术界很多人才进京，都是经他的手办的。他们都要派人去调查，听听群众的反映，群众反映好的才可调京，反映不好的，便不能进京。尤其是进京后要委以重任的，更要群众反映良好才行。但是他感慨地说："有很多人和我们调查的结果相反，反映好的人，结果并不好，而且是本来就不好；反映坏的人，实际上却很好，而且是本来就很好。有的人经领导和我们谈话，认为他很好，结果去调查，反映却不好，实际上却非常好。但我们的政策必须通过群众，听听群众的反映……"

我听后哈哈一笑，给他讲起"宁戚饭牛"的故事。《吕氏春秋·举难》记载，宁戚是卫国人，想投齐桓公干一番事业，但"穷困无以自进"，于是自己赶着牛车到齐，恰遇齐桓公出郊迎客，夜开门，从者甚众。宁戚喂牛居车下，"望桓公而悲，击牛角疾歌。"桓公闻之，曰："异哉，之歌者，非常人也！"命后车载之。回去后，桓公和宁戚谈了两次话，"桓公大说"，决定重用宁戚。群臣争之曰："宁戚是卫人，离齐不远，君不若使人去调查一下，如果真的好，再用之未晚也。"桓公说，这样做不对，如果去调查，有人说他坏话，"以人之小恶"而不用，"亡人之大美，此人主之所以失天下之士也。"现在既已亲自听到他的见解高明，就不必再去调查了，这就可以了。况且人不可能尽善尽美，我们用他的长处，就可以了。于是便重用了宁戚。事实证明，桓公用宁戚是正确的。

《离骚》有"宁戚之讴歌兮，齐桓用以该辅"；《九辩》有"宁戚讴歌于车下兮，桓公闻而知之。"说的就是这个典故。明代浙派大画家张路还画了一

幅《宁戚饭牛图轴》，现在仍藏在故宫博物院中。

　　既然已经亲自知道其人有长处，只用这个长处就行了，又何必去调查呢？而且还是派人去调查呢？战国时，赵国急用旧将廉颇，当时廉颇居魏。赵王知廉颇贤，但还是派使者去了解一下。廉颇当使者面吃饭斗米，肉十斤，披甲上马，以示可用。但使者回去讲了廉颇坏话，赵王信了，未用廉颇，国家也就弱了，后来亡了。如果不派人去调查，马上重用廉颇，赵国就会是另一结局。

　　有的也要调查，但不能派人去问一下，必须认真深入地调查。毛泽东的《湖南农民运动考察报告》，是写给上级党的调查报告。他去湖南做了32天的调查（见《毛选》第一卷）。你派人随便调查，结果：一、调查人的意见便成为群众的意见，如赵王使者，明明看到廉颇身强力壮，却说他身体不好，"顷之三遗矢矣"。二、被调查人单位官儿的意见，他如果和这个人好，他会找和这个人好的人供你调查，反之，他会找对这个人有仇有意见的人，供你调查。反正，讲实话的人，不会让他说话。我有两个已退休的领导人给我说，反正不会让你讲话，因为你好讲实话，这是各单位领导都忌讳的。一个单位有1000人，有998人说这个人非常好，只有2个人仇恨他，你调查这两个人，这个大好人便成为坏人；反之998人认为他坏，只有2个同流合污的人说他好，你调查这两个人，他便是大好人。三、你自己点人调查，所点之人，也可能会出现上述现象。四、据我所知，有一个很高的官员，人称"四无干部"——无知、无能、无耻、无赖，祸害一个系统。听说北京要调他去，这个系统上上下下都约好，北京来人调查，一定全说他好，让他快点离开这里，去北京祸害吧。结果，"群众反映很好"，他去了北京，升了官。原来单位的人从此不再受害，也非常高兴。到了北京后，大家才知道他在原单位影响十分坏，为了让他走，才说他好的。五、也有不想放人的，故意说他很坏，以绝调动者之念。六、古训有言："能官专，好官庸"，能干的官员专横，其实是有主见，说干就干，不会因庸俗偏颇的议论而缩手不干，也就会得罪人；而且为大多数人谋利益，必然会得罪少数人，这少数人便会攻击他，力度是相当强大的。"好官"这里指的是老好人，不得罪人的官，十分平庸，但无人攻击他，你调查的结果也会相反。"能官"为国家为人民办了很多好事，可能会因得罪少数人而被攻击、被找茬，不但得不到晋升，可能还会倒霉；而晋升的

官可能就是"庸官"。其实"庸官"未必没有问题，只是无人去找他的茬，问题未被人发现而已。《管子》云："攻坚则瑕者坚，攻瑕则坚者瑕"。我最担心的是，把能官都反掉，而把庸官留下了，管人事的官儿不能不注意啊。

这几年，进京的画家、官儿很多，我所说的问题仅是其中之一。

惩治损坏艺术品和珍贵艺术材料的人

真正的艺术品不易得，珍贵的艺术材料亦不易得，比如象牙雕刻，没有象牙就不行；比如端砚没有端石、歙砚没有歙石，都是不行的。所以，艺术品和珍贵的艺术材料皆应该得到保护，凡有意损坏者，都应该严加惩治，以警其余。

据报载，某部破获一倒卖象牙数十吨的大案，破获后，将这些珍贵的象牙当众销毁，先压成粉末，然后焚烧，彻底破坏掉。我认为，如果捕猎大象和倒卖象牙的人要判死刑，那么这些销毁象牙的人应该判得更重，该判数次死刑。

大象身上最珍贵的就是象牙，象牙是人类的财富，象牙在，这个人类的财富就在。而捕猎大象和倒卖象牙的人，为的都是牟利，固然有罪，但其罪在于这些人把人类的财富据为己有，他们并没有损毁这些财富。而销毁者却把人类的财富破坏掉了，而且是永远地破坏掉。所以，其罪比捕获者、倒卖者要大得多。

比如，某人偷了故宫博物院中的一幅名画，被抓住后，要判徒刑；那么，缴获这幅名画并将其销毁的人罪就更大，应该判死刑了。

奇怪的是，捕获大象和倒卖象牙的人，已经被处分，而销毁象牙的罪犯至今没有被判刑。也许有人说，象牙被人倒卖，是赃物，应该销毁。其实象牙在倒卖人手中是赃物，但被查出来，回到人民手中、公家手中，便是珍贵的艺术材料，应该交给博物馆、美术馆，请工艺美术家雕刻成象牙艺术品，陈列出来，供人民欣赏。正如名画被贪污犯贪污便成为赃物，被查出来，交到美术馆便是艺术品一样。难道，被缴获的东西都要销毁吗？

我见过象牙和象牙艺术品，仅那象牙就十分美，雕刻出来更是精美珍贵，怎么能销毁呢？也许有人说，林则徐查出鸦片，不是当众销毁了吗？是的，但鸦片是毒品，不是艺术品，而且这些鸦片是帝国主义用来毒害中国人的，当然应该当众销毁。象牙不是毒品，是珍贵的艺术材料，而且也不是用来毒害中国人的，二者不是一回事。

我以前认为是这些官儿无知，现在看来不是无知，他们是有意识要损坏人类的财富。必须给予惩罚。我以前在农村待过，有些农民违反政府规定，被罚款，但家贫交不起罚款，官儿便用推土机把他家的房子推倒，让他无法居住；把他家的被子撕坏，让穷人更穷。这些官儿是无知又残忍。无知应该撤职，而犯罪就应该判刑。

我又经常在电视里看到鉴宝节目，一件精美的瓷器，一旦被鉴定人员说成是假的，那个演员就用一个什么棒槌把它砸碎。这也是犯罪。那个瓷器明明是真的，是劳动人民辛辛苦苦烧造出来的，你为什么要损坏它呢？假的，只是假康熙、假乾隆而已，但却是真的现代工艺品。如果错，错在把现代工艺品说成古代的。如果仅仅说说，也无大错，如果有意编造谎言去骗人牟利，就大错了。这个编造了谎言骗人的人，应该惩治。你们不去惩治说假话骗人的人，反而把无罪的瓷器——现代工艺品砸坏了。这是劳动人民的成果，也是人类的财富，你损坏它，不是犯罪吗？而且根据法律规定，现代人模仿、仿造古代的工艺品，并不犯法。以仿品冒充真品去骗人才犯法。

现代的工艺品，正因为它十分精美，被人视为康熙、乾隆的，持之者，才认为是古代的。但经鉴定人鉴定不是古代的，而是现代的，可以没收，放在文化市场或者放在公园里，写个说明，这是现代工艺品，被人误认为是古代的，供大家欣赏、鉴别，提高人们的审美能力。文物市场上，多建一些玻璃墙柜，每一次鉴宝，被鉴为假古董的东西，都放这里供人观看，有比较才有鉴别，反而可以渐渐杜绝假文物出现。多了，放不下了，可以运到贫困地区，送给贫困者使用。或者用科学的方法，在伪古董上加一个永久性记号，送到公益单位供使用。总之不能砸毁。砸了，你忍心吗？我每次看到那个演员把工艺品砸坏，都十分心疼。后来想，这是犯罪行为，应予以制止。

社会上像这类破坏损毁财产的事很多，犯罪是犯罪，犯罪者拥有的财

富也是人类或社会的财富，不能因为他的犯罪，连这些财富也毁掉。当事人、官儿无知，对其要加强教育，也要给予惩治，以杜绝损坏各种财物的现象出现。

说帝和后

最近很多网站和微信传出，某著名电视节目主持人，为某女运动员题字，将皇后的"后"写为前后的"后"的繁体，即"後"。这当然是十分可怜的事。其实，即使写对了，写成"后"，其意思也是错的。

把在某一领域水平最高的人称为某帝、某后、某王，虽然很俗，但意尚可以成立。因为皇、帝代表至高无上的人，王也差不多。"后"是皇帝的妻子，这能说明什么问题呢？比如，某演员演得好，人称或自称或暗示他人称之为"影帝"，说明他在演艺界水平至高无上，是男演员可以称"影帝"或"影皇"，是女演员也应该称为"影帝"、"影皇"。这里的"帝"、"皇"指的是水平，而不是性别。即使你是某"影帝"、"歌帝"的妻子，也不能称"后"，这个"帝"、"皇"指的是歌坛、电影界的最高水平者，他的妻子也只是妻不是"后"。

民国时文化界还是有文化的，那时也用"皇"、"帝"比喻某些人，但绝无用"后"的（十分无知者例外，但这十分无知的比喻，当时不会得到社会的认可。而现在，无知的比喻马上会得到社会的普遍认可）。比如，京剧最著名的演员梅兰芳的姜孟小冬（按，孟小冬是正式和梅兰芳结婚的，而某电影却说他们是朋友关系，真可笑，又可怜，连事实都不敢承认的人，就不应该厕身文化界，更不要写什么电影了），戏演得好，她演的角色被公认为水平最高，人称之为"冬皇"，而不是"冬后"。按现在文艺界人士的逻辑，梅兰芳是京剧界唱得最好的，理应称为"皇"、"帝"，而孟小冬是梅的妻子，更应称"后"了。但如前所述，这"皇"、"帝"代表水平，不代表性别。作为梅兰芳的妻子，她不能称"后"；因为女性里面她的老生唱得最好，也只能称"皇"、"帝"，称"后"就可笑了。

有人说，皇和后是相对应的嘛，有皇就有后嘛！皇是至高无上（最高水

平），后是次高吗？而称某歌星为"歌后"、称某电影女演员为"影后"的，绝没有说她是次高的意思，仅仅因为她是女性。与"皇"相对应的代表次高意思的词是"相"（宰相的相）。比如牡丹最美，被称为"花王"，芍药次之，被称为"花相"。"相"是一人之下、万人之上，地位也很高，但比王、皇、帝，要逊一等。你如果自认为自己水平逊于某人，仅为第二或某领域的第二人，你又不太狂妄，你可以指使他人称你为"某相"（当然这也不算谦虚），但不可称为"某后"。

如果你是附属于某人（某帝）的，似乎可以称为"某后"，但不限于女性，男性也可以，因为附属品不代表水平，也不代表性别。

还要说明，如果按照最古义，称皇、帝、后，都可以，男性也可以称后，后的最古义就是帝王、君主，而且指的是男性的君主。《尚书·汤皇》"我后不恤我众"疏："后者，《释诂》云：君也。"但后来，"后"便是帝王之妻的专称了，"皇天后土"，皇是天，是乾，是君、父、夫，后是土地，是坤，是母、妻。后，后来就只为皇帝正妻了。所以，若从古义，称某人某专业水平很高为某皇、为某帝、为某后，都可以，但不限于女性，更指男性。现在这些把女性中某些人称为"歌后""影后"的所谓文化人，就必须要知道了。

这正如，欣赏一幅画的"欣赏"一词，如果小学生把"欣赏"写成"心赏"，那就是错误的；但大教授如果写成"心赏"，那就不错了，以心赏之，意思就变了。但现在的教授、博导也大多是没文化的，有的还赶不上以前的高中生。大学扩招扩建，很多本来就是小学毕业生，而且后来也一直保持着小学水平的人，因为有关系而到了大学，当上教授、博导、资深教授，我们的教育，连儿戏也不如啊！

教育搞不好，是一代人没有文化的根本。倘若决策人没有文化，就决定了一个时代没有文化。没有文化的时代，要想出大师、大家，只是痴心妄想。没文化的人身居高位，要想提高一个时代的社会素质，也是绝无可能的。

没有文化的人写字、画画，工愈到格愈卑；没有文化的人管文化，愈努力结果愈糟，等待的只是全军覆没、笑话百出。

学生为什么在校学不到知识

——美术教育的一个问题

一位资深而又可靠的记者告诉我，北方一所美院的一位学生退学了，原因是在学校里没学到知识。他拿着摄像机采访了美院的同学，回答都是："在学校没有学到什么知识。"随后，他把学生的意见反馈给负责学生工作的老师，并提出自己的要求："因为我在这里没有获得应得的知识量，所以，我需要学校向我道歉，也向所有的同学道歉。"几次沟通，无果，他向学校提出退学。

但这件事不能孤立地看。这是一个时代的缩影。最近三十年来，最失败的是教育，比贪污腐败更严重。仅谈美术教育，学校扩招，估计美术是扩招最多的一科。我没法统计，估计是"文革"前的一千倍，至少有几百倍，航天大学、科技大学、煤炭大学等等，都开设美术学。老系、老院校也都扩招十倍以上。第一是中国不需要那么多美术人才；第二是学绘画等必须有一定天赋，根本没有那么多有天赋的学生。到处都建美术系，一是可以多收报名费、学费，学校增加收入。二是学美术的人多了，无处就业，于是各自找关系，在没设美术系的大学里增加美术学，自己好进去教书，当大学老师。请教育部统计一下，小学毕业、中学毕业生到大学当教授的有多少？据我所知，很多小学毕业，而且一直保持小学毕业水平的人到大学当教授、当资深教授的，不在少数，就是因为他们有活动能力。曾有几个画人找到我，说他们没有合适的工作，××大学没有美术系，上级不批，他们要活动，叫我在写好的一份报告上签名，说明这所大学必须建美术系。当然，给我一笔钱。我拒绝了。两年后，这所大学的美术系还是批下来了，几个老师都是中专生。据说，先拿一笔钱，找到一些名人签名上书，必须建美术系；又找到上面一位什么领导，打了招

呼，还是批下来了。美术系的老师和学生素质都低下，带动那些本来好的学校也低下。

很多优秀的学生反而不考美术系。我招研究生二十多年，很多学生本科不是学美术的，原因是高中时，凡是成绩差的，第三十名以后的学生，老师都叫他们去学美术。"我的成绩好，老师不让我和差生在一起，我自己也感到学美术丢人，所以就考了新闻、文学之类。"学美术本应该是最优秀的学生，结果是最差的学生。学生素质差，老师也不想教，也教不好。而且新进校的老师素质也差。

本来，最优秀的画家都在大学任教，徐悲鸿、蒋兆和、李可染、林风眠、傅抱石、潘天寿等等，后来的刘文西、杨之光，等等，也都在大学任教。现在文化部扩大画院名额，把优秀的教师都调到画院去，几乎一网打尽，这对美术教育是致命的打击。有史以来，破坏教育无过于今。到画院去，不上班，全部时间用于画画，优秀的教师都离开教育部门，进了画院，剩下的教师看到人家进画院，不上班，我为什么还要上班，为什么还要天天备课教学生呢？学生自己学吧。

差的教师不能教学生，优秀的教师进画院，次优秀的教师也能卖画，你学校纪律要严一点，老子辞职，做职业画家了。你要开除我，我也不怕，自己卖画为生，更不用教书受罪了。本来还有点教师良心的人，一看别人都干自己的事，不教学生了，自己也就随波逐流了。而且，你把精力用在教学上，成果少了，钱少了，职称也上不去。评职称不看教学，看的是项目、成果。

上梁不正下梁歪，上行下效。上面的高级官儿贪污腐败搞女人。教师也效仿，但他们搞的女人可能就是自己的学生。晋升不是靠能力，而是靠关系、靠钱、靠姿色，越是无能的人晋升越快，越是道德败坏的人，晋升也越快。本分的人、好好干事的人，受冷落受打击，这对教师（对整个社会）影响更大。

有头脑的人，不能参与决策，参与决策的人，又都没有头脑。他们有时也调查、开会听取意见，但有头脑的人绝对不是调查的对象，也不会让他去开会。其他就可想而知了。

问题太多，十万字也写不完。

现在的办法：一是压缩美术招生，先减掉百分之八十的美术系科，保存

下来的美术系科也限制招生名额。二是将调出去的优秀教师要回来，以后凡是从教育部门调人的，都必须经教育部同意、教育部审查，凡优秀人才一律不准调出。三是整顿教师队伍，水平差的一律调到画院去学习，画院不要就下岗，离开教育部门。这时候再提高教师待遇，主要是政治待遇、社会地位，最后是工资待遇，一定要大大高于各级官儿、各级研究员等等，当然不合格的教师随时调离。优秀的教授要配秘书、助教等，当然必须是优秀的。

教师的政治待遇、社会地位提高了，纪律就要严，不认真教书的就必须离开。

学校是教育机构，糊里糊涂的学生留在学校里，有头脑有思想有责任心的学生退学了，也是教育的失败。怎么办？把他们请回来，听听他们的意见，也是办教育的一条出路。

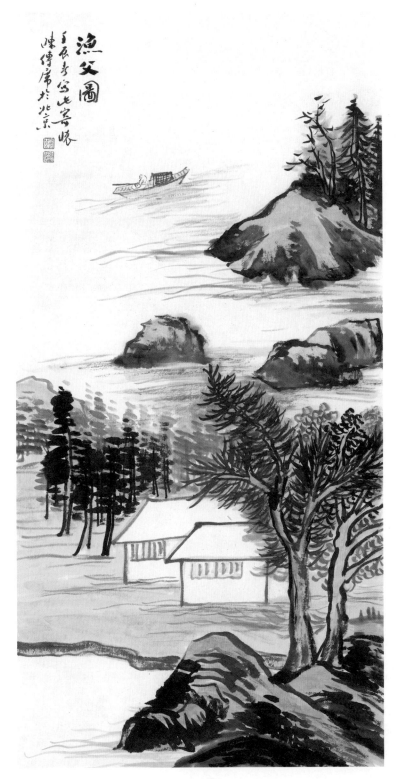

渔父图

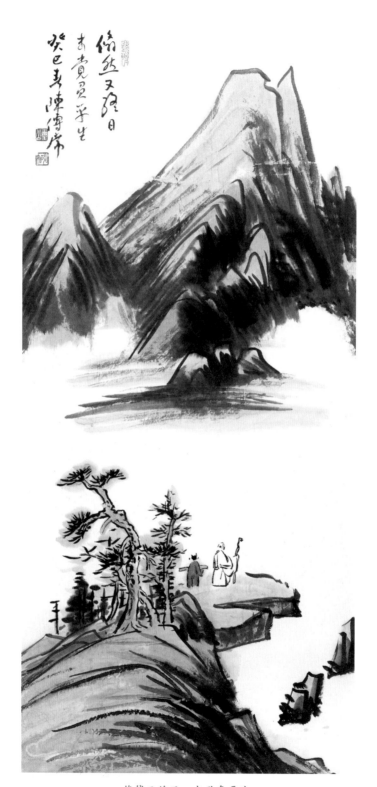

悠然又终日，未觉负平生

是发展？还是毁灭？

——谈目前美术的一个严重问题

有一个故事，最近老是在头脑里转：有一个狗熊对主人非常忠诚，一心想把主人服务好，主人在睡觉，他守护在旁边，一只苍蝇叮在主人脸上，狗熊为了让主人睡好，啪地一巴掌把苍蝇打死了，但主人也差一点被打死，脸被打破出血，肿得厉害，还得了脑后遗症。其实我是无心讲故事的，当前艺术发展的状况令人担忧、气愤，但直说，估计很难发表，只好拐弯抹角讲个故事。

发展中国的美术（注意不是发展北京市的美术），理应把上层的艺术家下放到基层去，即使是短期，到基层去体验生活，去带动一批人，去传播美术，去励志，去寻找题材，以创作优秀的作品。而现在，上头的政策是把全国所有的优秀艺术家都调到北京来，养在高级画院里。这就破坏了生态平衡，造成基层、中层的大片"沙漠"，制造了混乱。

一、有一个最大的画院院长给我讲，要把画院做大、做强，大量调人到北京，要把全国的画家一网打尽。他反复地说，这是上头××领导反复交代他的。要把全国的画家一网打尽，当然指的是全国各地优秀的画家，全部调到北京的这个画院来。实际上，他们正是这样做的。

这个画院原名叫研究院，只有几个画家、几个理论家，基本上都是北京的。院外画家很多，赖少其在安徽，亚明在南京，谢稚柳、刘海粟在上海，他们并没有调来，而仍在各地发挥作用，每年来开一次会，顺便画一天画而已。李可染任院长，但李可染仍在中央美院，教书育人是他的主要工作，既不影响教育，更不影响创作。现在是全部调来，让他们在地方失去作用，励志只能是反向。

二、全国美术院系（教育部门）中的一流画家、二流画家，除去年龄太大

已退休者外，已基本全部调到画院中来了。这样，美术教育就无人了，比如中央美院的杨飞云，油画是一流的，田黎明国画是一流的，他们在中央美院每年都能培养多少学生啊！其他各个院校，连师范系统的美术院系中一流二流画家都被抽走，教育的墙角被挖空了，后继就无人了。所以，我说美术面临的不是发展，而是毁灭。

以前，优秀的画家徐悲鸿、蒋兆和、李可染、林风眠、潘天寿、陈之佛、傅抱石、李斛、卢沉、刘文西、杨之光等等，全在美术院系中，有大师才能培养出大师，而这些大师在美术院系中培养大批优秀学生，并不影响他们对中国美术创作做出杰出贡献，丝毫不影响，而且带动了一大批人才同时为繁荣中国美术做出贡献。但调离教育部门，教育的作用便基本消失了。也许有人说，他们在画院中也带学生啊。其实全是虚的，画院中的学生没法和美术院校中的学生相比，而且，名家在画院中带学生也只是挂名，有的连一次面也见不到，全是假象。正规的美术教育也不容假象啊。

教育系统中最优秀的画家被调走，这是对中国美术发展的致命打击，毁灭性的打击。

三、各地的优秀画家全被调到北京，一流的调光，二流也调得差不多。这样，各地自然形成的领袖级画家全没有了。美术家协会、地方画院换届后，因为没有一流画家做领袖，又必须选出一个头领，于是谁也不服谁的气，你为什么能当主席？老子比你还强。我打听了好几个地方，换届后，不服气的多，大骂不休者多。这就把地方的美术事业搞乱了，搞瘫痪了。以后怎么办？可能会出现很多难搞的问题。

解放初，"文革"前，潘天寿任浙江美协主席，傅抱石任江苏美协主席，石鲁任陕西美协主席，赖少其任安徽美协主席……有谁不服气？还有什么问题会发生？李可染兼任中国画研究院院长，又有谁不服气？现在呢？你当上了什么什么，你有这个权威吗？你没有这个权威，人家会服你吗？没有分量压不住，风一吹就乱。这是造成全国各地美术混乱的根本原因。即使不乱也没有凝聚力，软塌塌的，虽有而形同虚设，但一有事就混乱。

四、凡是调到北京来的画家，无一水平提高的，而且大部分、绝大部分都退步了。因为南方的灵秀之气，滋养了画家，使其画有一股灵秀之气，离开

了那片土地，到来北京，北京没有这些灵秀之气。毛泽东、刘少奇是湖南的，徐悲鸿、齐白石也是南方的，鲁迅、郭沫若、梅兰芳、茅盾等等都是南方来的，他们都是成名后来北京的。李可染本来就是北方人，文化史上的北方指的就是徐州和山东，河南、陕西是中原。李可染的画苍浑厚重，倒是适宜在北方发展，南方的画家根子里是灵秀，北方的苍浑只能破坏减弱其灵秀，而苍浑他们又吸收不了，所以，都退步了。

在南方生长茂盛的树，移到北方来，有可能不会成活。

把那么多画家调到北京来，有百害而无一利，而负责全国美术工作的官员们，自觉地把自己降为北京市美术负责人了。充实了北京，却破坏了地方。

战争年代，人才可以集中使用，和平建设年代，人才必分散到全国各地去，中国的文化才能发展。

我问过很多成功的画家是怎么学起画来的。回答是当年北京很多画家下放，我得以认识他们，向他们学习，没有这些下放下来的画家，根本没有我的今天。下到基层去的画家，不知培养影响了多少人，带动了多少人，自己也得到了进步。

王洛宾当年下放到西北去，他整理了上千首西北民歌，成为西北歌王，饮誉国内外。如果把他留在北京，王洛宾就完蛋了，世界上将没有那些优美的、传之千古的西北民歌。

刘文西如果不到黄土高原去，他笔下的那些大气的、浑朴的、忠厚的老农形象也不会出现。刘文西是二十多岁便到黄土高原去的，如果去晚了，也不行。如果把他调到北京，弄个官当，他也就完了。

杨晓阳在西安美院，考上研究生，也是能画的，他调到北京，画是进步了？还是退步了？我看了真想哭啊。

五、据物理学家研究，宇宙间高能物质是极少的，大多是低能的一般的物质，有时需要从几百吨物质中提炼出一点点高能物质。人才也如此，绘画需要学习，但更需要天赋，有天赋的画才是极少的，每个省有一两个也就很好了，有的省一个也没有，你把各省的有天赋的画才都调到北京，地方上就没有了。而全国美展又是分名额到地方，人才都到了北京，地方哪有好作品送上来呢？所以，这次第十二届全国美展的水平也就降下来了。这不怪美协，而是

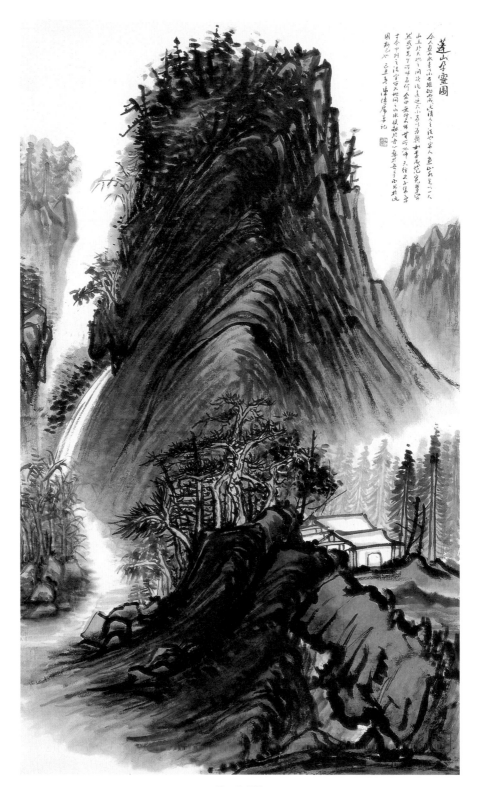

蓬山孕灵图

上头把人都调到北京，降低了地方的美术，也降低了北京的美术，全国也就都降了。

你们查一查，调到北京的都是各地优秀的画家，有几个人的作品参加了全国美展？数字最能说明问题，请文化部公布这个数字。美术搞成这个样子，有些领导部门也应该惭愧一下。

也许这个心愿是好的，发展美术，把全国各地画家都调到北京的画院里来。还以为这就是发展，就是做大、做强。实际上正相反，这恰恰是"毁灭"的开始，尤其是把各地美术院系中精英画家教授调到画院去，这就从根本上毁灭了美术，使之后继无人，美术的"沙漠"即将到来。

责任在上，不在下。教育部门也有责任，看着人家把自己的人才调走却不闻不问，这等于看着人家挖自己的墙角，却不去制止，任其倒塌。

后记

《蛙怒集》校样到我手中后，抚今追昔，又感慨起来。

我本来是没有时间写这些不成气候的小文章的，但天津一家报纸派人来约稿，如果派一个男编辑来，我或置之不理，或发一通脾气，赶走了事。但他们派一个女士来约稿，按照现代文明，男士不好对着女士发脾气，只好婉言谢绝。这位女士姓李，我喊她老黄，因为她自称是"黄世仁"，向"杨白劳"索债，不给不行。与其被她催促不得安宁，不如给她写一篇了事。后来，她每一次催索，我都无可奈何，给她一篇算了。但有时，肚子里有气，也借以发泄一下，一写便是七年，便成了这本《蛙怒集》。

编辑约稿，好话说尽，但稿子到她手中，又由不得我了。我写文如说话，喜欢开门见山，指名道姓，明明白白，匕首必须锋利。但编辑说："研究有自由，出版有纪律，这是上面的规定。"所以，发表出来的文章，很多经编辑改削，把很多尖锐的语言、敏感的事件内容，"违碍"的文字都删去了。指名道姓，也隐去了，这都不符合我的性格。但编辑说，这是为了保护我，免得遭难。那些大人物，才能不高，整人的手段是很高的。另一方面，太尖锐的语言，还有那些禁忌的事，报纸也发不了，这是纪律。我写文，重在过程，写完出出气，寄出去也就算了。但删去和改变的内容，我认为都很重要，读者也必会最感兴趣。所以，这次结集出版，我想一定要恢复。但体弱气衰，无力为之；同时，也不想给结集出版的机构增加麻烦，也就算了，但意有所憾。

我写这个"后记"时，是刚从湖南的南岳衡山回来。门人慧闻法师从五台山调往湖南南岳大庙任住持，慧闻是诗画僧，经常送他的诗和书画给我看。他到了南岳不久，便邀请天下精英和当地佛教高僧开设南岳论坛，我也应邀

往贺。会上会下，与海内外专家、高僧谈古论今，众人又提到我的《画坛点将录》和这本《蛙怒集》，于是便限了十二侵韵，令我作诗以纪。我便写了一首《宿南岳》绝句：

秋风北塞评天下，
冬雨南岳论古今。
常望雄才能济世，
丹青我写寄闲心。

当时正下着冬雨，我又上山画了南岳诸景，诗盖纪其实也，也记录了我一时之心境，故附于此。

《庄子·大宗师》曰："邴乎其似喜也，崔乎其不得已也。"悲夫。

陈传席
2015 年 1 月 19 日于中国人民大学

图书在版编目（CIP）数据

蛙怒集 / 陈传席著.
－－ 北京 ：华艺出版社，2015.5
ISBN 978-7-80252-571-9

Ⅰ．①蛙…
Ⅱ．①陈…
Ⅲ．①艺术评论－中国－现代－文集②散文集－中国－当代
Ⅳ．①J052-53②I267

中国版本图书馆CIP数据核字(2015)第121775号

蛙怒集

著　　者	陈传席
出 版 人	石永奇
责任编辑	杜长凤
	赵　旭
特约编辑	庄海红
设计指导	海　洋
设计制作	**锦绣东方**

出版发行	华艺出版社
地　　址	北京市海淀区北四环中路229号海泰大厦10层
邮政编码	100191
电　　话	010-82885151
网　　址	www.huayicbs.com
印　　刷	北京方嘉彩色印刷有限责任公司
开　　本	787×1092毫米　1/16
印　　张	14
版　　次	2015年7月北京第1版
印　　次	2015年7月北京第1次印刷
书　　号	978 7 80252 571 9
定　　价	56.00元